U0128206

Making Waves: Transformations of Theatrical Culture, Memory and Industry

「弄潮：劇場文化、記憶與產業變遷」國際學術研討會

論文集

弄 潮

MAKING WAVS

許仁豪
國立中山大學人文研究中心　主編
國立中山大學劇場藝術學系

國立中山大學劇場藝術學系

國家圖書館出版品預行編目（CIP）資料

弄潮：劇場文化、記憶與產業變遷國際學術研討會論文集 / 許仁豪，王婉容，李元皓，杜思慧，周慧玲，倪淑蘭著.－ 二版.-- 高雄市：國立中山大學劇場藝術學系, 2024.05
面 ； 公分
ISBN 978-626-97085-6-7(平裝)
1.CST: 劇場藝術 2.CST: 表演藝術 3.CST: 文集
980.7 113006201

弄潮：劇場文化、記憶與產業變遷國際學術研討會論文集

主　　　編　許仁豪

　　　　　　國立中山大學人文研究中心

　　　　　　國立中山大學劇場藝術學系

作　　　者　許仁豪、王婉容、李元皓、杜思慧、周慧玲、倪淑蘭

編　　　輯　李麗娟、蔡孟哲

封 面 設 計　毛湘萍

出　版　者　國立中山大學劇場藝術學系

刷　　　次　初版一刷‧2024年05月

定　　　價　250元

I S B N　　978-626-97085-6-7（平裝）

目　錄

導論

許仁豪
國立中山大學劇場藝術學系副教授

　　本論文集脫胎自「弄潮：劇場文化、記憶與產業變遷」國際學術研討會。會議於 2022 年 7 月 29 日至 2022 年 7 月 31 日，在國立中山大學國研大樓華立廳舉行。此次會議由國立中山大學人文研究中心暨劇場藝術學系、國立成功大學文學院暨人文社會研究中心以及臺灣戲劇暨表演產業研究學會聯合主辦，亦是 2022 第一屆臺灣戲劇暨表演產業研究學會年會，因此在學術會議之後，展開業界專家工作坊，並於最後一日於台南進行在地戲劇文史田野研究踏查，最後在國立成功大學歷史文物館進行學會的年度大會。

　　此次學術研討會從南台灣當代情境出發，重訪劇場作為一個古老的媒介形式，探索其當下且不可複製的展演特質。雖然在數位複製的虛擬文化時代，劇場顯得不合時宜且老朽邊緣，卻也在歷史進程中，一次又一次的媒體革命之後，存活下來，持續更新形式與內容，依然保有其獨特性質，成為一門特有之藝術。近來全球 Covid-19 的大盛行劇烈地改變了舉世人類生活的慣常模式，三十多年來持續加速的全球化嘎然而止，實體的快速移動與交流旋即大規模遷徙至數位平台，劇場也因此被迫面臨根本性的挑戰。劇場向來以演員與觀眾的共同在場（co-presence）為其傳播模式的獨特訴求，如今在隔離與維持社交距離的強制律令下，劇場也紛紛轉入各種線上平台，在重新適應不同數位技術的條件之中，也不停實驗「共同在場」的種種可能。時代的變遷迫使劇場重新調整其展演方式與內容取向，同時也改變了劇場的文化型態與產業模式。

　　作為最古老的媒介，劇場向來是形塑集體記憶與打造共同體認同之所在。作為「記憶所繫之處」，劇場在歷史潮流下，面對種種新興媒體的挑戰，它又如何轉變自身，或是重新定位自己，在人類銘刻記憶的集體需求下，找到新的方法與途徑？而在人類面臨不同生存考驗之下，劇場又如何證明自身的必要性，一再更新其藝術價值與時代意義？

　　此研討會以「弄潮」為名，便是肯定劇場的能動性。劇場不是時

代變遷下，被迫做出反應的客體。劇場就是時代浪潮推進的主體，它是人類文明持續演化的動力之一，記載了人類遷徙、互動、交會甚至轉變的種種生存痕跡。此研討會以海洋的觀點為起點，立足「南方」，嘗試從邊緣、流變、與非典型的角度重訪劇場在當代世變的潮流之中，如何在變與不變的往返過程，摸索實驗其未來之種種可能。研討會收穫多篇摘要投稿，最後經過審查委員會錄取國內外論文發表共 24 篇，其中有不少討論新興科技以及疫情時代線上展演的影響，研討會議程如下：

第一天：2022 年 7 月 29 日（五）			
8:30-9:00	報到		
9:00-9:30	長官致辭暨全體合影		
9:30-11:00	【主題專場】劇場與疫情危機 主持：許仁豪		
	發表人	論文題目	回應人
	Darko Lukic 終身教授，獨立學者	在未知的空間中弄潮——劇場對新冠病毒挑戰的回應	Joshua Sofaer 國立成功大學中國文學系訪問學者
	Galia Petkova 日本廣島叡啓大學文學教授	日本新冠病毒危機與傳統表演藝術：走入人群	黃資絜 國立中山大學劇場藝術學系助理教授
	周慧玲 國立中央大學英美語文學系特聘教授	虛擬現場性與數位肉身之間：後疫情時代亞洲視窗裡的劇場超人類主義實驗	許仁豪 國立中山大學劇場藝術學系副教授
11:15-12:45	【第一場】劇場與數位媒介 主持人：周慧玲		

發表人	論文題目	回應人	
謝筱玫 國立臺灣大學戲劇學系副教授暨系主任	臺大的未來展演場：教育部前瞻顯示科技跨域應用校園示範場域計畫之籌備與執行	周慧玲 國立中央大學英美語文學系特聘教授 秦嘉嫄 國立成功大學中國文學系副教授 吳維緯 財團法人高雄市藝起文化基金會執行長	
張文櫻 國立臺北藝術大學文化資產與藝術創新研究所博士生 羅禾淋 國立臺南藝術大學動畫藝術與影像美學研究所專任助理教授	臺灣無人機產業暨技術群飛演出初探－以嬉遊南院《仲夏夜星幻》展演為例		
杜思慧 國立中山大學劇場藝術學系助理教授	疫情下劇場展演的數位轉譯－以《亡命紀事：我是誰？》為例		
吳怡瑱 國立中山大學劇場藝術學系助理教授	&我一起移動的瞬間：初探疫情時代的線上表演設計		
綜合問答			
12:45-13:45	午餐		
13:45-15:30	【第二場】劇場與歷史記憶 主持人：王璦玲		
	發表人	論文題目	回應人

	李元皓 國立中央大學中國文學系副教授	從梅派的傳播檢視京劇流派藝術：以 1945 年以前的臺灣京劇唱片為切入點	王璦玲 國立中山大學劇場藝術學系教授
	張穎 國立中央大學中國文學系博士後研究員	轉型期：戰時上海戲劇學校的劇場探索	李元皓 國立中央大學中國文學系副教授
	鍾欣志 國立中正大學中國文學系助理教授	從「交會區」視角重新測繪國族戲劇的版圖	羅仕龍 國立清華大學中國文學系副教授
	劉祐誠 國立臺北藝術大學戲劇學系博士生	從不可到達的園林探索個人追求：以趙清閣紅樓話劇改編為例	鍾欣志 國立中正大學中國文學系助理教授
15:30-16:00	茶敘		
16:00-17:30	【第三場】劇場作為文化匯流之所 主持人：謝筱玫		
	發表人	論文題目	回應人
	羅仕龍 國立清華大學中國文學系副教授	千萬要抬頭？——十九世紀法國商業劇場裡的星象與中國想像	鍾欣志 國立中正大學中國文學系助理教授
	Joshua Sofaer 國立成功大學中國文學系訪問學者	拼台：不／可見及不／可分割的觀眾場景——娘媽聖誕慶典如何動搖（西方）劇場觀眾構成的概念	謝筱玫 國立台灣大學戲劇學系系主任暨副教授

	Fabrizio Massini 奧地利維也納大學東亞科學學院博士生兼助理研究員	潛流推前浪：疫情時代東亞與歐洲聯合創作	羅　靚 肯塔基大學現代、古典語文暨文學與文化學系中國文學教授
18:30-	晚宴		
第二天：2022 年 7 月 30 日（六）			
8:30-9:00	報到		
9:00-10:30	【第四場】劇場與中國研究 主持人：許仁豪		
	發表人	論文題目	回應人
	Kevin Gao 美國聖路易華盛頓大學東亞語文暨文化學系博士候選人	肉身烏托邦：田漢「大躍進」戲劇中的水壩建設和社會主義勞動的政治美學	羅靚 肯塔基大學現代、古典語文暨文學與文化學系中國文學教授
	YU, Shiao-Ling 美國奧勒岡州立大學全球語言與文化學系中文副教授	從《湯姆叔叔的小屋》到中國現代戲劇	許仁豪 國立中山大學劇場藝術學系副教授
	黃雅雯 貴州師範大學音樂學院、民族音樂與舞蹈研究中心助理研究員	打造「精品」——中緬邊境傣族戲曲的國家化與文化治理	周慧玲 國立中央大學英美語文學系特聘教授
10:45-12:15	【第五場】跨文化劇場與（反）全球化 主持人：林偉瑜		

	發表人	論文題目	回應人
	倪淑蘭 臺灣藝術大學跨域表演藝術研究所客座副教授	戲劇與文化研究——以跨文化互文性作為初探	林偉瑜 國立臺南大學戲劇創作與應用學系副教授
	王婉容 國立臺南大學戲劇創作與應用學系教授	新世紀的亞洲回望——透過劇場重獲的城市時光和空間之意義探尋	秦嘉嫄 國立成功大學中國文學系副教授
	Andreea Chirita 羅馬尼亞布加勒斯特大學東方語言暨文學系講師	發揮疾病的破壞性和統一性力量	林偉瑜 國立臺南大學戲劇創作與應用學系副教授
12:15-13:30	午餐		
13:30-15:00	【第六場】劇場與臺灣學 主持人：秦嘉嫄		
	發表人	論文題目	回應人
	白春燕 東海大學日本語言文化學系兼任助理教授	日治時期舊文人的新劇／文化劇運動：以薛玉龍、歐劍窗、翁寶樹為例	吳佩珍 國立政治大學台灣文學研究所副教授暨所長
	許仁豪 國立中山大學劇場藝術學系副教授	從《天問》到《淡水河畔》：李曼瑰的戲劇化時空與冷戰台灣再思考	徐亞湘 國立臺北藝術大學戲劇學系暨劇場創

	傅裕惠 國立臺灣大學戲劇研究所博士候選人	臺灣歌仔戲傳統的論述與建構——以一九八一年至一九九〇年代的現代劇場歌仔戲製作個案為例	作研究所教授
15:00-15:30	茶敘		
15:30-18:00	【工作坊】那些，關於演出的隱身術		
	發表人	主題	講題
	謝建國 康國創意資深服裝設計	關於服裝	戲服不是憑空變出來的！
	陳　慧 劇場舞台設計／電影美術	關於舞台	談錢俗氣嗎？舞台設計每天遇到的大小事。
	吳維緯 財團法人高雄市藝起文化基金會執行長	關於線上？	Mind the Gap，虛實間的現場
19:00-	晚宴暨大會閉幕典禮		

　　會議之後，讓發表人自由投稿，並由主編進行論文雙盲審作業流程，審查通過後，讓每位撰稿人根據審查意見修改，再歷經專業編輯的修飾潤稿，才確認出版。歷經兩年的作業流程後，本論文集一共收穫五篇專業學術論文，其中周慧玲教授的文章已經於《戲劇研究》2023 年第 1 期（總 31 期）刊出，編輯部已經收到期刊的許可，特別再度收錄於此論文集，讓本論文集針對疫情時代劇場數位展演的討論留下時代的印記。

　　首先，王婉容教授的〈新世紀的亞洲回望：透過劇場重獲的城市

時光和空間意義探尋〉探討三個亞洲後殖民和後現代情境並置交織的城市——馬尼拉、澳門、台南，所展現的應用戲劇或實驗戲劇創作演出內容和形式，如何展現出這些城市和地方，在全球化及新自由主義下國家競爭及城市發展的論述與行動中，如何透過歷史的懷舊回望與重構地方及空間或社區社群的歷史，來重新建構它們與時俱變的嶄新自我文化認同。她的論文碰觸到新自由主義發展邏輯治理下，劇場存在的美學與社會政治意義，藉由論證比對三個案例文化探索重構和形塑的過程中，提供一些當代社會修補歷史斷裂和地方感消失的失落感的具體路徑和可能方法。李元皓教授的〈從梅派的傳播檢視京劇流派藝術：以 1945 年以前的臺灣京劇唱片為切入點〉重訪新式印刷、唱片產業傳入中國以及台灣的歷史語境，探討梅派得以藉由印刷、唱片產業成為國際認識的傳統表演藝術，梅蘭芳也成為戲曲的代表，梅派風格也逐步成為最普遍的旦角風格之歷史過程。他的論文讓我們看見媒介環境與表演藝術之間互為表裡的生態關係。杜思慧教授的〈疫情下劇場展演的數位轉譯：以《亡命紀事：我是誰？》為例〉以及周慧玲教授的〈虛擬肉身與數位現場之間：後疫情時代臺灣視窗裡的線上戲劇「新現場」初探〉皆探索疫情時代，劇場遷徙至數位展演空間的現象。如同李元皓教授，他們的論文皆碰觸到媒介特性與表演藝術形式內容變遷的關係，但以當代台灣在疫情下，數位展演為討論對象。杜思慧教授的文章討論其負責執導第五屆「全球泛華青年劇本創作競賽」第貳名作品《亡命紀事：我是誰？》的讀劇演出，在因應疫情而興起的「雲劇場臺灣」平臺播放。這篇論文主要從兩個大面向討論此次的創作。一是故事和技術的操練整合，另一方面則是討論劇場在拍攝過程中所遇到的困難，論文最後討論線上展演「觀眾」身分參與，該如何保有劇場觀眾的即時觀戲感。周慧玲教授的文章以近年對歐亞地區國際藝術節中的線上戲劇觀察與紀錄為基礎，透過問卷與深度訪談、文獻搜集等方式，調查並對照臺灣能見及所見的後疫情時期在地、亞洲、乃至全球各類線上戲劇發展情形，嘗試以地處亞洲的臺灣

為檢視和觀看線上戲劇的視窗，追蹤並觀察在地線上戲劇的參與和容
受情形。她的文章具有雙重意圖，一方面調查臺灣戲劇產業在當地疫
情下，發展出什麼樣的在地線上戲劇模式，另一方面則調查國際線上
戲劇類型在臺灣的容受情形。最後，倪淑蘭教授的〈戲劇與文化研
究：以跨文化互文性作為初探〉以符號學與互文性的角度分析日本與
韓國戲劇如何引用異國文本，從而創造新的再現手法與文化內涵。她
的文章發現全球化並非僅具有殖民主義的刻板印象，亦可能成為創造
新文化的契機，進而對人類議題建立更深、更廣的探索，文章也延伸
萊辛（Gotthold Ephraim Lessing）於 18 世紀提出的戲劇構作，提出
「文化構作」一詞，闡述文化具有類似戲劇構作之意涵，在潛移默化
中影響在地的文化創新，豐富臺灣的文化內涵與再現。

新世紀的亞洲回望：
透過劇場重獲的城市時光和空間
意義探尋

王婉容
國立臺南大學戲劇創作與應用學系教授

Reflecting upon Asia in 21st Century-
Exploring the Meanings of Regained Time and
Recovered Space through Devising and Performing
Theatre Praxes

Wan-Jung WANG
Professor, Graduate Institute of Drama/Theater, National University of Tainan

摘　要

　　在 21 世紀開展了 20 年的今日，歷史的懷舊和全球化、虛擬化下，導致的地方感失落，同時在城市發展與進步論述的聲浪與政策推動及城市建設的腳步下，不斷地以各種樣貌，湧現於亞洲地區大城小鎮的各個角落及各類社會文化現象中。以上這個同樣的主題和情境，也不斷重覆出現在亞洲各地的戲劇演出中，以不同的角度來探討和展演城鄉中，人們所經歷其中複雜的頡頏矛盾和輾轉曲折。本論文希望以微觀的方式聚焦分析，三個亞洲後殖民和後現代情境並置交織的城市——馬尼拉、澳門、台南，所展現的應用戲劇或實驗戲劇創作演出內容和形式，是如何展現出這些城市和地方，在全球化及新自由主義下國家競爭及城市發展的論述與行動中，如何透過歷史的懷舊回望與重構地方及空間或社區社群的歷史，來重新建構它們與時俱變的嶄新自我文化認同？而這些透過劇場重新獲得的城市時光和城市空間的背後，又蘊含了什麼樣的意義和啟示？之所以將焦點放在三地的應用戲劇或實驗戲劇的創作與演出上，是希望能夠從應用戲劇和實驗戲劇的相對邊緣位置，來對照出與三地主流文化論述的不同視角，同時也從邊緣位置發聲，企圖看見主流文化論述所可能產生的缺漏和空隙、迷思與習見，提供這三地不同文化與記憶再現的方式和文化認同的多元可能性。也希望探索這樣的藉著戲劇作文化再現與文化認同形塑之間的關聯性為何？還有藉由論證比對這樣的文化探索重構和形塑的過程中，提供一些當代社會修補歷史斷裂和地方感消失的失落感的具體路徑和可能方法。本論文希望可以作為全球類似企圖的劇場或文化工作者的具體參考，也希望提煉出亞洲在新世紀的回望和凝視中，從戲劇角度所提出來的特殊觀點與美學。

關鍵詞：失落的地方感與城市記憶、應用戲劇創作的文化再現、亞洲
　　　　城市文化認同形塑與重構

一、引言

　　正如王志弘在卡爾維諾（Italo Calvino）所著《看不見的城市》的中譯本序言所說：城市中看不見的地方是想像、慾望、記憶、死亡、記號的包被之處，[1] 21 世紀開展了 20 年的今日，歷史的懷舊和全球化、虛擬化下導致的地方感失落，同時在城市發展與進步論述的聲浪與各種建設的腳步下，不斷地湧現於亞洲各地的大城小鎮。這個同樣的主題和情境，也不斷出現在亞洲各地戲劇演出中，以不同的角度來探討展演城鄉中，人們所經歷其中複雜的頡頏矛盾和輾轉曲折。

　　本論文希望以微觀的方式聚焦分析，三個亞洲後殖民和後現代情境並置交織的城市——馬尼拉（Manila）、澳門（Macau）、臺南，所展現的應用戲劇或實驗戲劇演出內容和形式，是如何展現出這些城市和地方，在全球化及新自由主義下的國家競爭及城市發展的論述與行動中，運用不同的眼光，於不疑處有疑於原來城市隱匿的角落和區域和社群，照亮了這些城市，也想研究這些劇場工作者是如何透過歷史的懷舊回望與重構地方空間或社群歷史，來重構與時俱變的自我文化認同？而這些透過劇場重新獲得的隱匿城市時光空間背後，又蘊含了什麼意義和啟示？之所以將焦點放在三地的應用戲劇或實驗戲劇的創作與演出上，是希望能夠從應用戲劇和實驗戲劇的相對邊緣位置，來對照出與三地主流文化論述的不同視角，同時也從邊緣位置發聲，企圖看見主流文化論述所可能產生的缺漏和空隙、迷思與習見，提供這三地不同文化與記憶再現的方式和文化認同的多元可能性。最後，也希望藉由後殖民文化理論與文化地理學的三度空間分析理論，來剖析這三地由歷史性，空間性和社群性共同交織出來的多元文化認同的豐

[1] 伊塔羅・卡爾維諾（Italo Calvino）著，王志弘譯：《看不見的城市》（臺北：時報文化，1993 年），頁 9。

富面貌？還有探索這樣的文化探索重構和形塑的過程中，可否提供一些修補歷史斷裂和地方感消失的具體路徑？

如同包曼（Zygmunt Bauman）所言，懷舊真的是人們重返烏托邦的手段和現象之一？而我們應該採取對重返烏托邦的否定一般地否定懷舊的意義和行動，來更真切地面對當下和未來？還是有不同的懷舊方式，可以幫助我們面對歷史的斷裂和地方的失落？[2]

二、菲律賓的原住民文化與城市多元移民形塑出　當代菲律賓人的嶄新文化認同

菲律賓擁有幾百個不同的原住民文化，有 7,500 多個島嶼，天然文化資源都十分豐富，我們可以看出主流媒體再現印象的負面和缺漏，這也是研究者想要先聚焦在三個菲律賓當代的應用戲劇創作演出的原因，希望從另類於主流文化的邊緣位置，展現不同的菲律賓文化，而這三齣戲分別探討馬尼拉民眾的文化認同，民答那峨島（Mindanao）Buh Daho 地區被刻意遺忘的美國殖民菲律賓屠殺平民的暗黑歷史，以及在呂宋島（Luzon）北部 Cordiliera 地區的原住民抗議興建水壩被馬可仕（Ferdinand Marcos）威權政府強行殺害的原住民反抗歷史，這三齣戲分別反映了一直在菲律賓主流文化中居於弱勢的菲律賓原住民文化，這些被遺忘的歷史，在當代菲律賓充滿豪族世家占據地方民主，以及充滿威權陰影的中央集權的兩種勢力拉鋸下，成為各方爭奪文化認同的重要參考依據，也積極參與了菲律賓當代文化認同重構的形塑。

第一齣戲是由 Malou Jacob 在 1988 年創作的 *Macli-ing* ，菲律賓人民革命群起推翻馬可仕的獨裁威權統治於 1986 年，1988 年也是原住民部落領袖 Macli-ing Dulag 反抗 Cordillera 地區水壩興建案而被馬

[2] 齊格蒙・包曼（Zygmunt Bauman）著，朱道凱譯：《重返烏托邦》（新北：群學，2019 年），頁 9。

可仕政權射殺之後第八年。這齣戲描寫的是馬可仕時代 Macli-ing 帶領 Cordilliera 地區群起抗議馬可仕政府要在當地原住民的祖先傳統領地上，建設水壩發展經濟，但卻會破壞原住民傳統的生活方式，以及當地的梯田和自然環境的經濟開發政策。然而他與部落領袖們理性嚴正的抗議，不但未被接受，還橫遭馬可仕的官員當場屠殺，此舉震驚菲律賓全國，也使得在地部落更加團結誓死抗議水壩工程。舉國沸騰的輿論及民意，終於阻止了水壩興建，Macli-ing 也成為當地的反抗英雄，每一年當地都舉辦盛大的追思活動，來紀念這位偉大的領袖對保護地方環境和文化的貢獻。然而，這齣戲創作演出於 1980 年代末期，在馬可仕政權被推翻後，興建水壩的議題仍然不斷地死灰復燃，引起了當地部落領袖們地衝突矛盾，而當時的政權也利用部落分歧，再次企圖推動水壩興建，多年來始終未能定案。作者 Malou Jacob 以簡潔莊嚴的詩句重寫這段歷史，在戲的開始，就讓 Macli-ing 的鬼魂出場，重演當時悲劇情景，也表達 Macli-ing 不為利誘威脅的高貴情操，同時也說出他認為強權沒有權力在祖先和祖先的領土上破壞他們千年以來與自然和諧共存的生活和文化；同時，也再次重申部落必須團結起來，才能成功地捍衛自己領地生活和價值觀。Malou Jacob 在訪談時也提及，其創作動機就是希望喚起大眾對於 Macli-ing 的反抗事蹟及理念的記憶，希望大家不要遺忘歷史，也不要再讓悲劇重演。因為劇作家看到當時的政權又再利用部落領袖之間的歧見，企圖再度重啟開發水壩，而她也觀察到當地 Macli-ing 裝置藝術的雕刻像遭到不明人士的破壞，這是一種公然的挑釁和對 Macli-ing 英勇行動的一種敵意，這一切顯示出重構歷史和彰顯歷史背後意義的當代性，也是她創作的最大動力。她還提及，藝術要在具有衝突的社群之中，扮演溝通和相互理解的重要橋樑，她希望運用戲劇為這裡的社群衝突和誤解化解，盡一份心力。

Macli-ing 這齣戲中運用了大量的 Cordillera 原住民儀式歌唱和舞蹈，彰顯此區域原住民的文化儀式傳統，讓現場觀眾都十分感動，以

史詩般的莊重儀式張力，忠實重現出 Macli-ing 與他同行部落領袖們慷慨赴義的精神，也公開控訴馬可仕政府對待原住民的暴力真相，召喚對原住民的尊重，並暗喻威權或政府常運用部落分化達到他們謀取自身利益的目的。而 2007 年由 Arnel Marduquio 經由在民答那峨島的 Bud Dajo 地區兩個月的田野調查和深入社區研究而後寫成 *Antigong Agong*（古老的 agong，agong 是當地藏在洞穴中、用於儀式的一種古老銅質樂器），則是運用一個現代虛構愛情故事，描寫一對青年男女戀愛遭到反對，女方需要提供許多嫁妝，於是這對戀人出發到 Sulu 的洞穴中尋找古老寶藏，但無意中卻發現了埋藏在山腳下被隱藏湮沒的武裝屠城歷史，那是 1906 年美軍侵入菲律賓南部 Bud Dajo 地區的殖民行動。經歷史研究證實，美軍當年的軍事占領導致百姓抵抗，平民死傷超過 1,000 人，而這段暗黑歷史美國政府一直沒有公開承認道歉。菲律賓現任總統杜特蒂（Rodrigo Duterte）也曾公開研究相關歷史照片，要求美國公開道歉，但並未得到美國回應；而這段歷史也不曾記載在任何歷史書籍中，或是公開得到菲律賓「總統人權委員會」（Presidential Committee on Human Rights）的處理，使得這齣戲的演出備受矚目。許多在地的居民前往觀賞時，紛紛表示感覺到亡靈降靈而哭泣流淚，咸認為這齣戲宛如一場公開哀悼儀式，安慰了這個悲劇中始終未得安息的無辜亡靈及其後人，間接開啟了未來此地歷史和解的新契機。此劇再次驗證歷史永遠關乎當下，歷史的詮釋權和認同涉及當代的文化政治與社群認同尊嚴。弔詭的是，民答那峨在當代的菲律賓社會，始終充滿了回教民兵反抗軍與政府軍的各種衝突，杜特蒂在此地也進行過軍事鎮壓，但於此同時，杜特蒂更需要向國外以外交手段宣示對民答那峨的主權捍衛。而這齣戲的表演形式採用歌舞劇，創作者表示，這個歷史事件在當地的口述歷史，口傳歌謠和有傳統樂器 gabang 和中提琴伴奏的傳統故事，仍然十分鮮明活躍地存在。演出中，也聘請編舞家和歌舞劇的導演試圖融入在地 tausug 族群的故事，以傳統舞蹈歌舞儀式祭典來呈現這段歷史。另一方面，此劇也招募了

20 位渴望家鄉能擁有永久和平的在地青年藝術家共同演出，從 2006 年即首演於歷史發生的 Sulu 區域，並繼續在民答那峨多處城市巡演，也巡演到維薩亞省（Visayas）和呂宋島；此劇還計畫針對旅居美國的菲僑社群巡演。而這齣戲的使命絕不是提供娛樂，而是希望能夠帶來和平，也希望將一直都飽受戰火之苦的 Sulu 地區轉化為和平之鄉，這齣戲的創作演出不僅充滿了象徵和反思的意義，也藉著集體戰爭和受難記憶的再現，投射出此地的人民希望未來免於戰爭的深切願望。在後殖民的菲律賓，重現和重拾這些被壓抑和刻意遺忘的殖民歷史，是重要的歷史任務和重塑菲律賓近代歷史所不可或缺的一頁。

　　第三齣戲是由菲律賓大學菲律賓文學系教授 Glecy C. Atienza 所創作演出的 *There's a Hero, My Hero: the Search for the Epic Hero of Manila*，此劇的主要劇情內容圍繞在一群馬尼拉的社區文化和劇場工作者，想要運用社區歌舞劇來探索馬尼拉的史詩英雄是何樣貌？於是他們從古老菲律賓的知名史詩英雄，來汲取靈感，例如：力大無窮、踏上冒險旅程、追求美貌少女為妻，並為大眾謀幸福的史詩英雄等。而在演出這些英雄過程中，劇團中的成員同時遭遇著當下馬尼拉生活的種種挑戰，例如：交通壅塞、被迫遷移、工作工資不穩、物價和房屋租金都所費不貲等等，一面努力面對城市挑戰，一面也回憶起他們當時為何來到馬尼拉。他們都懷著要過更好生活的夢想，有的人是家鄉父親生病還想送孩子出國，有的是和因遭遇太多暴力和剝削凌辱而導致流離失所和失語的母親一起逃離民答那峨的戰亂和盜匪，才輾轉來到馬尼拉，為了讓母親免於被奪去房屋財產的威脅，雖然居住在貧民區，至少有一個溫暖小屋可以遮風避雨，可以讓母親免於流離失所的苦難，母親也可以再恢復她說話的能力。還有一位男演員則為了成名賺錢，參加了歌唱偶像選賽名列前茅，但卻被經紀公司所逼迫要說謊變造自己悲慘的身世，其中包括生父在他年幼時離世，他如何歷盡千辛萬苦協助母親和弟妹辛苦賺取生活費和完成學業，不料他的親生父親正在攝影棚外看到感覺非常痛心，同時，他也必須隱藏他的男同

志身分，假裝是異性戀才能保有大批女粉愛戴等等。他為了成功，不惜付出一切代價，直到有一天他希望安排一場去貧窮社區免費為當地孩童和上戲劇開發課程來回饋他們，卻斷然被經紀人拒絕說這是違反合約，這使得他突然醒悟他是多麼背離了自己從事藝術服務人群的理想，於是他揭露自己的真實身分並且拆穿所有謊言。他體認到沒有理想和靈魂的成功，並無法滿足自己，所以他選擇離開，回到社區排練場，繼續演他們心中的戲。另一位男性音樂設計則和女性編導是一對戀人，共同為理想奮鬥十幾年，音樂設計最近被市長候選人網羅成為助選員，滿懷他們的戲劇演出可能再也不用辛苦地找經費的夢想，但是他同樣十分憂心他們未來連排練場是否能夠繼續租借都成了問題。這一切到了選舉落敗，更顯得雪上加霜，還好在此時原本要離開的幾位演員，為了理想和朋友，仍然決定回來一起完成夢想。最後，他們更共同發現原來從全國各地來到馬尼拉追求夢想的移民，他們自己本身和彼此，才是馬尼拉真正的平民史詩英雄！這齣戲的劇情顯現出馬尼拉的文化認同是來自每一位懷抱夢想，同時也帶著他們的故鄉文化和根源（roots）以及融合他們在馬尼拉遷移和流動的路徑（routes），而匯聚融合成馬尼拉混雜性文化認同，如同克里弗德（James Clifford）所論述：在當代可以說沒有一個文化是絕對本質性的，每一個文化都混雜這根源和路徑的總和，也是透過不斷銜接、表演和翻譯的過程凝聚和匯集而成的。[3]

　　而在以上三齣當代菲律賓應用戲劇或實驗戲劇所創作演出的戲碼中，我們可以歸納出當代菲律賓的文化認同形塑的動力和趨勢，是漸漸走向多元的根源和多元的路徑互相交會和交融的，如此才可能建構出更為接近真實而不斷變動的菲律賓當代文化認同。

3　詹姆斯・克里弗德（James Clifford）著，Kolas Yotaka 譯：《路徑：20 世紀晚期的旅行與翻譯》（苗栗：桂冠，2019 年），頁 1-15。

三、難以表述的澳門文化重構與追尋當代澳門後殖民 多重流動的文化認同

接著我們將轉移焦點到澳門，這個身為世界遺產城市後觀光事業急速發展，回歸中國後開放博彩業帶來人民平均所得的暴增，也帶來了地產和經濟的富裕，但卻沒有直接帶來當地人民的幸福感，反而使得許多當地人開始迷惘和懷疑什麼才是他們心中的澳門？如約翰・厄里（John Urry）所論述，觀光城市裡的市民，也從觀光客的凝視和期待中，來看待自己和發展自己的城市嗎？還是在這樣的凝視下，更迫使自己面對自己究竟是何樣貌？而努力塑造一些異質空間來制衡眾多的觀光主題空間呢？[4]在這樣的制衡觀光客凝視趨力下，居民反而特別懷舊，追尋自己過去的歷史和身世，以及掀起文化界追尋難以表述的澳門文化認同的討論熱潮。其中包括澳門國際藝術節即以整座城市的各個古蹟或環境作為演出特定場域，十數年來也成為特色，累積了許多值得探討的戲劇創作，本論文即將討論的三類作品，也可作為重要的參考指標，來一窺澳門城市文化認同近年來的定位轉變。

在莫兆忠所編著的《慢走澳門：環境劇場 20 年》這本書中，他論述到：「澳門環境劇場的發展和轉向，是與澳門整體社會環境的變遷緊緊相纏，旁觀參與了 20 年澳門城市空間的變遷。澳門城市藝穗節一直是十分有自覺地投入於城市空間變遷歷史和文化形塑再現，直至當下仍延續進行。」[5]然而他們除了將聚焦探討如何建構澳門城市文化認同，也想探討澳門表演美學的獨到之處，包括了：莫兆忠所編導的《咖哩骨遊記》和梳打埠實驗工場的郭瑞萍所編舞的一系列《off/site

[4] 約翰・厄里、約拿斯・拉森（John Urry & Jonas Larsen）著，黃宛瑜譯：《觀光客的凝視 3.0》（臺北：書林，2016 年），頁 205-208。

[5] 莫兆忠編：《慢走澳門：環境劇場 20 年》（澳門：澳門劇場文化學會，2013年），26 頁。

在場》環境舞蹈劇場，還有小塢實驗劇團黃詠芝創作的《迴游三部曲》。

　　莫兆忠的《咖哩骨遊記》是一個不斷修改的長演戲碼，曾經在臺南、臺北、上海、澳門上演，也因地制宜做修改，研究者所觀賞的是2019 年在臺南藝術節於臺南吳園以及周邊街道與大樓等公共空間中的演出版。這個演出是由每個觀眾戴著耳機聆聽文本或指引，和觀看城市中上演的故事交織而成，刻意模糊著戲劇與真實的距離，讓觀眾在事先排好的城市真實空間事件中，感受到現實與虛構的對比和差異。例如：戲一開始觀眾被帶到了吳園建築側廊宛如月臺之處，展開城市冒險；或是被耳機引領走出吳園，走入民權路街道，一邊經過商店櫥窗，耳邊一邊響起咖哩骨博士在自己的城市卻漸漸不認識自己的城市的感想，想要像觀光客一樣為自己重畫一個地圖，重新認識這個自己生長的城市。他也發現自己生長的這個城市萬事萬物都已經變成了各種博物館，而博物館也已經變成商品，販賣著各種過去遺物（文物？），不禁讓人感到諷刺、莞爾一笑，也感受到戲劇帶領我們去思考歷史城市中的一切，是否都已不免蒙上了歷史懷舊商品化的陰影？接著我們也被帶領進入了遠東百貨公司的電動遊樂區，在這裡觀察正熱中投入的玩著各種電玩的神情，也追隨著耳機敘述，尋找牆上彩繪天使和卡拉 OK 包廂，玩味著層層商品世界中、五光十色背後的沉迷和失落。觀眾又被引導著走下樓梯，看到休息於其間由演員扮演的清潔員正在吃著麥當勞速食充飢，還有掃地婦趁工作空檔抽根菸解悶，還有隔著玻璃櫥窗看宛如水族箱中的麥當勞顧客安靜地啃食著他們桌上的速食。然後又被帶回古色古香的吳園遺址，聽耳機訴說城市輝煌燦爛歷史的煙火慶祝故事以及拾荒老婦故事，又回憶起方才從高處看著在吳園的戶外劇場青草磚塊砌成的觀眾席上，一盞盞燈火盈盈掛在一幢幢帳篷前，每一個帳蓬上都寫著各種不同的睡眠狀態，有著十分夢幻和詩意的不眠或無眠的現代都會城市的各種孤寂感受，也聽著耳機裡傳來矮人國因為失憶而流傳的記憶之河和彼岸花的傳說。接著觀

眾又被帶領回吳園公會堂臺後的演員化妝室，聆聽著關於攝影博物館
的種種故事，而後又被引領至舞臺區參與著手機和現場螢幕互動遊
戲，然後又被引領著在布置成宛如廢墟和廢棄博物館的原舞臺下方的
觀眾席間，看著也聽著在國民大戲院博物館內上演的、似乎是關於澳
門或是某個古老城市的革命和階級鬥爭的爭戰和死亡故事，一時之間
也分不清是戲劇還是真實？在對這個旅程留下無限的想像空間之際，
嘎然結束了演出。在《咖哩骨遊記》演出前後，由莫兆忠所領導的創
作團隊，曾經針對澳門舊區的新橋區居民進行一連串口述歷史，訪談
他們在這個地區的生活記憶，做成了《碌落蓮溪舞渡船》這齣戲。其
中也延伸了《咖哩骨遊記》中對身處澳門的提問和疑惑，進而追尋城
市歷史和空間變遷的身世和過往，企圖從中探尋澳門的文化身分認同
與定位，可見這齣戲和《咖哩骨遊記》的關聯。[6]其中的困惑和追尋也
都充分展現了澳門學者李展鵬和黎熙元所論述的，當代澳門處於後殖
民情境下，因身處新舊殖民政權的長期統治管轄下被隱藏和被忽視的
文化性格，以及在多元混雜的後殖民文化中難以清楚表述的文化認
同。[7]而李展鵬更特別援引後殖民學者霍米巴巴（Homi Bhabha）對混
雜、模糊與邊緣及居間性的創造性論述：「混雜的文化可以打破僵化
的國族傳統，模糊的身分質疑排他的民族主義，邊緣的位置則有利於
挑戰掌握話語權的中心，因而（身處後殖民情境的澳門）更能併發新
意，蘊藏變革因子。」[8]而又因為 1999 年回歸中國，與澳門在 2005 年
申請世遺城市成功，以及 2004 年開放博彩業帶來經濟的快速成長，這
些因素使得澳門人的生活和城市景觀快速改變，變得比以前繁榮和快
速，而地產高漲及賭場地景的快速成長，也使得澳門人開始懷舊，懷
念以前澳門的緩慢悠閒以及人情味，老街區的傳統產業和店家文化，

[6] 莫兆忠：《碌落蓮溪舞渡船》（澳門：足跡，2009 年），頁 18。
[7] 李展鵬：《隱形澳門：被忽視的城市與文化》（新北：遠足文化，2018
年）。黎熙文：〈難以表述的身分——澳門人的文化認同〉，《二十一世紀》
第 92 期（2005 年 12 月），頁 16-27。
[8] 李展鵬：《隱形澳門：被忽視的城市與文化》，頁 199。

許多環境的保育和古蹟保存受到廣泛關注。另一方面，回歸中國後的澳門回歸文學也開始探討澳門文化的變遷歷史，從移民殖民到土生葡人文化的深化發展以及到後來的多元文化並置和混融，澳門也從賭城到浮城到我城，甚至考慮到澳門本身的傳統文化該如何傳承，澳門人沒有比此時更加關切自己，因此這些戲劇也是在這樣的文化氛圍中自然生成，多方的深入探討澳門本身的城市發展歷史與生活空間及庶民記憶變遷的過程，以及探究澳門人的獨特文化性格和認同為何，不但在澳門的城市各角落和古蹟展演這些地方和地景歷史與故事，也不遺餘力地走訪老社區居民做口述歷史的採集和訪談，呈現出澳門不同社區的庶民生活記憶，空間和地景變遷歷史與居民對變遷的看法和感受，再將其以實驗多元的劇場手法融入他們的創作之中，也同時參與了當代澳門文化認同重構的變動旅程。

《咖哩骨遊記》和《磔落蓮溪舞渡船》這兩齣戲，莫兆忠特別關切約翰・厄里在觀光城市一書中所特別提及的觀光客凝視的問題，於是他想重新以旅人的眼光，重新為自己的城市畫上導覽地圖，重新認識這個城市，因此他才以《格列佛遊記》（*Gulliver's Travels*）為隱喻，創造了咖哩骨博士帶領觀眾來重新遊歷眼前的城市。他特別關注和反諷城市歷史和生活在時代和政權與經濟變遷中的記憶與遺忘主題，也特別關切澳門的庶民生活記憶和生活空間與自然環境的地景地貌，不斷地被新自由主義、資本主義和國家進步發展論述為名的各種新興建設和大型建築或商場建構所拆解，而被迫消失和消逝。例如溪流和橋的消逝、海岸線的改變、老樹和老社區的消失、老巷弄與街道的人情味、傳統店家和鄰里之間雞犬相聞的生活方式的流逝和改變。他運用實驗劇場的歌唱，影像和詩句的融合，以及寓言和傳說與博物館的故事交揉，融鑄成亦古亦今又彷彿預示著未來的澳門小城寓言故事，不僅十分能夠表達當下澳門的文化歷史情境，在同為歷史城市的台南和上海，也能夠有所共鳴於歷史城市中特別有感的記憶與遺忘的主題，其共有的調性是懷舊而諷刺，喻古於今的警示和傷逝。難道一

個由漁村數百年蛻變而成的東方蒙地卡羅（Monte-Carlo）的澳門隱喻，就是如此繁華如一夢的虛幻和頹廢無力嗎？還是這個寓言的提問是：如果能夠從繁華如夢的大夢中醒來，澳門或這些歷史城市的未來將何去何從？你又將在哪裡？

在同樣的後殖民情境中在澳門戮力創作的還有梳打埠實驗工場的郭瑞萍（Candy）和獨立創作及常與石頭公社協作的鄭冬，她們同樣地關注庶民在社區空間裡生活的不同記憶和歷史如何能被再現和保存與珍惜，來做為對抗澳門在全球化浪潮下，都市大規模商品化和空間一致規格化的後現代式蛻變。而她們的手法則多使用特定場域的身體和空間與記憶的再現，例如：梳打埠的《Memory》及《Off-site》在場作品系列，連續多年都在澳門的不同舊城區域演出，例如館前街和祐漢區，再現在社區中採集的居民生活記憶轉化成的舞蹈或是即興互動的身體表演，和居民親切地互動。或是她們在舊區的沙梨頭進行一系列的社區記憶和身體的工作坊後，將採集的口述歷史與研究資料融合舞蹈和社區小旅行的導覽，來引領觀眾憶起回顧社區地景的難忘歷史，例如：登上白歌巢公園的階梯眺望遠方，懷想從前可以看見海的日子，爬上土地公廟回憶這個街區以前賣豬仔、打雀仔（麻將）與妓寨林立的過往繁華熱鬧。又或是她們在南灣海岸邊，以身體舞蹈和動作與角色扮演，來呈現出舊時在海邊捕魚漁民的打漁身影及海邊的巷弄騎單車，放風箏和逐浪踏浪玩水的記憶，而如今，夜幕低垂後，只看見舞者孤單立在海邊，遙望著對岸金光閃耀霓虹萬丈的賭場建築林立，還有偶爾藉著手電筒循環射過來宛如東望台燈塔的環視燈光，彷彿藉著身體的記憶，可以回到以往這裡充滿船隻和造船工業的港邊記憶，以達到梳打埠實驗工場以身體舞蹈和空間歷史記憶再現澳門的現在和未來，一方面也共同形塑和建構城市歷史和記憶的目標。

鄭冬的創作時期也跨越澳門千禧年前後許多不同的時期，從 1999年參與創作初期澳門環境劇場的作品《巴士奇遇結良緣》，就開始參與了很多不同的環境劇場的創作和演出，研究者將集中在幾齣和水有

關的戲碼，來探究鄭冬的創作演出。這幾齣戲包括：2001 年的《水井情緣》和 2013 年演出的《水岸街童》，也約略討論一下他和莫兆忠一起創作在鄭家大屋的移民故事的《漂流者之屋》。在鄭冬參與創作演出的這幾個作品中，十分關注的共同主題是澳門的城市移動記憶和城市中關於海和水的記憶。在《巴士奇遇結良緣》中，主要創作者想要在移動的巴士上來做演出，於是找尋出澳門的公共汽車發展歷史的資料，再融合演員自己的乘坐巴士的經驗，也探討不同的巴士行經不同的地方，也因而會發生不同的人生故事。觀眾被邀請上車，跟著巴士行駛的路線，沿途看到這些不同的故事，有一些故事也會在巴士上發生，演員也會在巴士上邀請觀眾一起跳舞。在這個戲中，有一個婆婆在整個旅程中始終沒有講話，不管行駛到什麼地方，發生了什麼事，她的眼睛一直都是望著窗外，給人很大的想像空間；而巴士的路線是行經孫逸仙大馬路駛往皇朝區，路上會經過填海的路和隧道，行過昏黃燈光照映的隧道後，就會看見填好的海的新生地。以前西灣這個地方是澳門很古老的海岸，但現在都是填海的新生地和新建築，到了這個地方，觀眾被邀請下車來在懷舊的英文老歌聲中，看演員雙雙起舞，最後也邀請觀眾一起在昔日美麗海邊跳舞，看見和回想澳門環境滄海桑田變換著面貌，感覺是一種既搞笑又詩意的氛圍。鄭冬描述了這齣戲以移動的視角和變換的面貌來隱喻澳門的變遷和命運，讓觀眾透過身體在島上各處的移動和轉換焦點，再經歷地景劇烈轉變後物非人也非的遷移感，油然產生一種滑稽而蒼涼的感受。

　　2001 年鄭冬參與創作的《水井情緣》，則是描寫雀仔園地區，以往曾栽種很多香蕉和果樹，有很多小鳥和麻雀棲居的地方，所以才名為雀仔園。而這一區裡面有許多高高低低連同建築的臺階路，有許多婦女會在階梯的平臺處做飯菜，有些人則在平臺處打麻將，這附近有一個廟旁有一口水井，有許多人來此挑水去賣，一邊挑水還會一邊唱著挑水歌；因為挑水十分辛苦，又要走長長的階梯，水常常都灑在階梯上最後都只剩下一半了，在地的婆婆們還會一起回憶他們曾經挑水

去賣的艱苦過往。有很多人聚集在臺階平臺處說故事講故事，一些葡文的資料中也提到了一些鬼故事和愛情故事，創作者就將這些聽到的故事編輯串組起來。像是這附近住了一個長髮的女孩，常在水井邊工作，愛上了在地的一個男孩，男孩想去香港打工又沒錢，女孩就剪下了她一頭漂亮的長髮並去打工賺錢給男孩籌錢去香港，但是男孩好久都沒有音訊，後來女孩只好嫁給了當地的理髮師，後來不久就生病亡故了，後來男孩回來在水井邊想尋找女孩，卻只看到女孩走在階梯上長髮飄飄的背影。在 18、19 世紀中葉葡萄牙人開始在這裡開了大馬路，拆掉很多這些古老且蜿蜒綿長的石階梯，這些挑水姑娘和水井的故事，也就成了塵封的往事為人所遺忘了。而作戲就是希望透過居民歷史生活記憶和在地傳說的故事，喚起大家對生活周遭歷史痕跡的關心和注意，否則這些歷史總有一天會完全被遺忘，隨著地景和建築的變化而徹底消失無蹤。就像漂流者之屋也希望記錄著《七十二房客》這齣電視戲劇背後，原本住在鄭家大屋來自中國避難移民的故事，同時也回溯澳門本身即是由漂流者和移民所共同組成的社會，提醒大家不要忘了澳門人自身的歷史和來處。

在 2013 年創作的《水岸街童》，則是處理舊城區水岸邊的過往生活和環境的記憶，有漁民在岸上和海邊工作的記憶身影和故事，也有此地市場車水馬龍的叫賣吃喝各種食品物品的聲音，還有小孩在蜿蜒曲折的街上奔跑追逐，又跑上天臺嬉戲打羽球和看海的記憶。不高的樓層舊屋也歷經市場商場又變成圖書館的變化，為的是捕捉和水岸和海洋相關的緊密生活記憶，如今填海的工程不斷，許多曾是海的地方和水岸，也都變了樣貌。現在從天臺看出去再也看不到海了，一起回憶往昔，難免有說不清的悵惘和失落。澳門的懷舊歷史並不長，大約就是從回歸中國以後開始，因為中國對澳門的新殖民政策隱微地想要抹去澳門的被葡萄牙殖民的痕跡（去殖民），所以特別彰顯非物質文化遺產中的華人文化的產業或是民俗技藝及宗教儀式。但弔詭的是，澳門申請世遺城市的古蹟和建築，卻都多半是葡國政府在澳門留下的

建築或教堂或地景遺跡，例如：澳門的代表性遺址大三巴，或是議事堂前地黑白相間的葡式拼花地磚廣場等。這也顯示澳門的城市文化認同是混雜而多元的，而回歸以後城市快速的變遷，更使得澳門人格外懷舊，因此追尋屬於澳門獨特的文化認同與特色。郭瑞萍及鄭冬也是屬於這一批懷舊和追尋澳門文化認同的戲劇工作者，運用舞蹈和戲劇創作演出，來恢復舊社區的歷史空間和社群記憶，找尋和試圖定位澳門獨特的文化身分和認同感。

　　除了探尋澳門舊日往昔的面貌和歷史，澳門的戲劇工作者也積極尋找和落實和社區共同合作創作的機會，如（請確認）年成立的小塢劇場，就致力於和不同的社區合作，來展現澳門當代社區中的不同議題和困境。例如：探討和再現澳門的印尼移工（多半以女性家務移工居多）的工作生活處境與夢想的「迴游三部曲」（即《同樣的身體》、《我們也有的故事》以及《迴游》這三個作品），皆由黃詠芝編導。以下研究者將論述這些作品如何再現了澳門當下社區的文化混雜特性，以及這些移工女性和澳門與印尼家鄉如何彼此交織銘刻的身分認同和歷史。澳門的海外移工據統計有 18 萬人，在澳門的總勞動人口 40 萬人中占 45%之多，在澳門的總人口 70 萬人中也占了 25%之多。這些暫時居住在澳門工作的移工們，雖然是短暫居留在澳門，但他們有人從事家事勞動和澳門的家庭生活息息相關，移工們也在澳門與其他人天天摩肩擦踵，日日比鄰而居。然而在輸入國中，移工常常因為並非本國公民，也常被主流文化視而不見，這樣隱藏身分的存在，似乎與澳門之前在國際間隱藏身分認同十分接近，因此，聚焦在澳門女性移工再現的研究，似乎對澳門別具意義。隱藏的移工在隱藏的澳門中工作和生活，對澳門和世界有什麼特別的啟示和意義嗎？在澳門漸漸積極展現自己的文化認同時，這些移工文化是否更以他者的身分，對照和凸顯出澳門人的新認同？例如：澳門是移民的新故鄉，從歷史到今日，皆為如此？還是因為階級、性別和種族的因素，這些文化的混融有其權力關係所帶來的強弱位階和流動的動能呢？

　　在《同樣的身體》這齣作品中，黃詠芝運用在臺南大學戲劇研究所學習的應用戲劇的對話性，和參與式創作的身體和聲音即興創作訓練的工作坊的方式，來與印尼移工姊妹們一起分享她們在澳門勞動與日常生活點滴的記憶。劇中特別凸顯了她們工作時總是穿著去性別和去文化的衣裝符號（如短褲和 T 恤），一方面方便工作，一方面也加強了她們被客體化的跨國勞動雇傭的工具價值與身為他者的身分定位。這相對於她們在假日時會穿上自己國家的傳統服飾和披上「頭巾」（jarik，一種編織的印尼頭巾或披肩，可以拿來包頭或是披在身上做衣服，也可以作墊布等），和自己國家的其他移工朋友們聚會，也恢復了她們的性別和國籍身分的主體性。劇中運用兩位移工姊妹彼此的對話，披露出她們的身體白天受到勞務的責任制約，在長時間的工作下，常感到疲累甚或過度工作而有手指彎曲變形的現象；回到居所，在十幾個人同住一個小房間的侷促擁擠中，拉起自己床邊的布簾，才能擁有一點點自己的隱私和喘息的空間。更甚者，在雇主的家中居住，除了廁所及浴室之外，有五、六台攝影機在家中各處監視著移工的一舉一動，更讓姊妹們感到十分生氣無奈，可說是毫無自由和喘息的機會，彷彿時刻都被監視和控制；有一些姊妹們分享她們會故意在鏡頭前假裝不知道換衣服，讓女主人感到不應該給男主人看見這些鏡頭，而主動偷偷撤下攝影機的經驗，真讓人聽了又心酸又失笑。姊妹們也分享在異鄉工作的寂寞，因為遠離了在家鄉的丈夫和愛人，孤單疲累的身體也需要人擁抱和安慰，而有了在地的伴侶，在擁擠臥室中難掩親熱的聲音，但同住的室友們都習以為常的默許，也令人不勝唏噓。這些故事簡單卻深刻地傳達了印尼移工姊妹們在澳門工作和生活中，身體受到的限制與勞動工作的規訓，以及生活自主空間受壓迫的困境。

　　在《我們也有的故事》的戲劇創作與演出中，黃詠芝更深入地探討了她們的心情和故事，也希望讓觀眾藉著戲劇的觀賞，可以更了解這些移工的心情和感受，對她們能有更多的同理和支持。這些故事包

括探索她們喜歡吃的家鄉食物，從家鄉帶來的「頭巾」的多種用途，她們為什麼來澳門的故事，還有她們喜歡唱的家鄉歌曲，以及她們從家鄉帶來澳門什麼東西等等，透過五感和生活記憶的分享和再現，讓姊妹們重溫對家鄉的溫暖記憶和回溯自己出國打拚的夢想。她們分享與家人分離的辛酸和送別的苦楚，也分享想念家人時雖然懷抱希望、但也難免有所衝突的心情，例如女兒只希望媽媽能夠幫她買她所需要的名牌包包，而不知道媽媽要如何節省存錢才能購買一只名牌包包，這些都讓為家人飽受艱辛的母親感到心痛，但是這些痛苦又何足為外人道？還有些姊妹們的丈夫在家鄉已有新歡，或是男友身邊換了女伴，雖是司空見慣，但午夜夢迴時，誰又不會暗自垂淚呢？有些姊妹則提到自己年幼的兒子在鏡頭那一邊哭著喊我不要只有影像的媽媽、我要真的媽媽的時候，誰又會比為了家人必須要在海外工作，只能遠離稚子的母親更加心碎呢？這種種的心碎和無奈，讓姊妹們只有不斷懷抱著未來可以讓子女有更好的教育，讓家人有更好的生活的夢想，才能稍稍緩解。她們也想飛翔，乘著「頭巾」作成的翅膀，飛回家鄉和親人團聚，賺夠了錢，家人的夢想才有支持和依靠；但「頭巾」也是家人所給的責任、束縛和負擔，不斷地將姊妹們綑綁和纏縛在一起，糾結拉扯。這一切，都把姐妹們的心情化作演出中的舞蹈和動作，藉著在三盞燈地公園旁的演出，姊妹們盡情地分享心中埋藏的愛與痛、夢想和失落。藉著分享家鄉食物和運用傳統的「頭巾」，訴說著她們與家鄉和家人剪不斷理還亂的牽絆，也是象徵著家人之間心心相繫的未來夢想翅膀；當姊妹們在公園展開了「頭巾」不禁一起飛翔舞蹈時，像極了一隻隻美麗展翅高飛的蝴蝶，讓觀眾看見了她們的美麗和堅毅，也感受到她們承擔家庭責任的勇敢和力量。在分享姊妹們手作的印尼食物時，觀眾也親嚐到她們巧手慧心下作出的食物背後對家鄉的思念，也增添了對她們獨特飲食的認識和感動。這些常在我們身邊照顧著孩子和長輩的異國姐妹們，為了家人更好的生活，離開了她們的孩子和家人，來到千里之外的異地，我們何時曾經好好看過她

們？了解她們的內心所思所想所感？除了是我們身邊的家事勞工和照顧者之外，她們也是人妻，人母和人女，有著和我們一樣同樣為家人牽掛和打拼的故事啊！此劇希望彰顯出姊妹們身而為人的生命主體性，也更深入運用印尼的文化元素來展現出姊妹們原鄉的文化主體性。

為了「迴游三部曲」的最後一部《迴游》創作，編導黃詠芝帶領創作團隊員親赴印尼姊妹們的家鄉親作田野調查一個月，試圖深入了解母國印尼的現代發展歷史以及風土文化，以期呈現出跨國勞工遷徙背後的動機，以及其與全球經濟體系發展的關聯，更宏觀地理解姊妹們背後龐大全球經濟體系的問題，並繼續探問這整個移工迴游旅程的意義，和三代印尼移工在輸入國去留發展的問題。

《迴游》一劇運用寒流和暖流這個洋流的譬喻，來隱喻移工跨國遷徙背後的驅力，也用命運遊戲卡化身為場上演員的圓形輪轉抽牌，來暗喻移工們身受命運不可知的牽引和安排。移工如魚兒在海中隨著洋流游動遷徙，似乎身不由己，因為印尼現代經濟、社會及政治發展歷史，以及亞洲金融風暴相牽連的原因，隨著經濟在亞洲金融風暴後慘跌，加上颱風水患頻繁肆虐，銀行倒閉，家庭和工廠破產，許多家庭典當家產仍然無以為繼，無法維生。當時印尼人家中的主要勞動人力不論男女，都大批前往願意接納移工的國家從事各種勞動工作，包括沙烏地阿拉伯、新加坡、臺灣和澳門等地，以協助解決家人和家族的生活和生存問題，印尼姊妹們也是從那時開始了她們第一代漂泊海外的工作生涯。經濟和水患的寒流逼迫移工遠離家鄉到海外協助家庭紓困維生，為了家庭和家族的責任，再辛苦也要忍耐下來努力賺錢，不斷操勞自己來幫助眾多家人。第二代也是如此應運而生，更多人也懷抱著讓家人過上更好的生活以及下一代能受到更好的教育，想要賺更多的錢給家人，而再度隨洋流漂移到工作的國家。在海外的艱苦工作和孤單生活，幸好有家人的牽掛如暖流般圍繞著移工，給她們溫暖和力量，迎向命運的挑戰。她們多半都是懷抱著存夠了錢就可以回到

家鄉，和家人一起作個小生意和開餐廳，過上衣食無虞的生活。而第三代的子女，則常因為母親在海外的安排與召喚，也前往母親工作的國度賺錢，而擁有了自己的夢想。她們可能選擇留在工作國，經營自己不一樣的人生，也可能努力賺錢存錢，將來回到印尼，開創自己的事業。這齣戲就這樣忠實地呈現印尼三代移工的生命，以及她們背後全球和在地經濟發展與變化的關係。編導細緻地透過如口述歷史般詳實和仔細的陳述，讓觀眾明瞭移工背後承載的歷史故事和家族與社會對她們的期待，還有支持移工持續在異地堅忍奮鬥下去的家庭羈絆拉力與暖流；也透過移工們分享她們放在遠行皮箱中珍貴的家鄉物件，例如：放在瓶子裡來自家鄉土地的沙，媽媽送的布裙、披肩和「頭巾」，不論睡覺或是冷的時候都可以蓋在身上；還有媽媽的襪子，思念家人的時候，就穿上它們聊解思念之苦，以及裝有家人合照照片的相框，盛滿家人彼此的想念和親愛的記憶。最後，編導則運用印尼漁夫捕魚所用的漁網，來隱喻每一個人都是洋流裡載浮載沉的魚兒，隨著洋流來去，也等待這命運的魚網將自己捕獲；每一個人在那一刻都說出自己在工作國去留的夢想和願望，一起唱著印尼歌曲〈回應宇宙的呼喚〉，宛如一首壯盛的移民史詩般結束全劇。令人回味無窮的，還有一首印尼的兒歌，純真而淡淡憂傷地唱著，唱在每個印尼移工和觀眾的心裡，也彷彿安慰著隨著洋流漂泊來去的移工們，在潮來潮往中順隨命運，安閒生活在這齣戲裡，運用了更多印尼的舞蹈動作以及歌唱，讓移工姊妹們更自在自由地展現她們自主和開放的身體，深入且自由地表達從家鄉遷徙到澳門的酸甜苦辣歷程，可說集結了前兩部戲的探索，來表達移工內心世界和外在生活的精神和主體性。這齣戲以移工姊妹們在排練和演出時，用她們身體和情感分享交流所形塑的異質空間，再次突破了工作地點加諸在跨國移工身上的空間，包括身體及身分認同上的重重規訓與限制，如傅柯（Michel Foucault）所說的權力細密地穿透瀰漫在每個人的生活細節裡；因此如要顛覆和翻轉這些權力的掌控和制約，也唯有透過日常生活中每一個人細膩的再現

想像空間，與運用真實情感真誠地相互表達和對話交流。在舞臺上和排練過程中，移工姊妹們就如同假日自主聚會跳舞和歌唱一般，以歌聲和舞蹈訴說自己的故事和文化認同，來顛覆附加在身上的勞動身體烙印和空間宰制的刻痕，重塑她們客居澳門的經驗，以及國籍、性別和文化交互混融的、多重且豐富的認同感。

四、從邊緣社群和邊緣區域重新建構大臺南多元流動的城市文化新認同

臺南一直都被視為臺灣的歷史和文化古都，她的城市論述和認同也常來自於那些被不同的官方統治政權不斷改寫重塑的古蹟群體群像中，例如赤崁樓，安平古堡、億載金城和延平郡王祠等地，但是這些官方認定的古蹟論述（authorized heritage discourse）真的就能充分代表臺南的歷史和文化嗎？[9]而究竟在此時此刻我們所指稱的臺南是哪個「臺南」？是清代府城的臺南？還是國府時期前六都時代的臺南市（不包括當時隸屬於臺南縣的南瀛地區）？還是六都後將原先的臺南縣轄區和併入原臺南市的大臺南呢？而我們所指的臺南人和臺南文化又包括哪些人？哪些內涵？若不仔細思考，很容易就會落入臺南就是指府城中心的區域，臺南人則是指閩南人，臺南文化即是指閩南漢人文化的刻板主流印象，顯得限縮而狹隘，不符合現今臺南文化傳統與創新、在地又國際的新文化認同形象。在目前即使是官方版的臺南文化都要含括：府城都心、南瀛新都、里山創生和鹽分文化這四大區域文化，而臺南市的都市發展和規畫也鎖定四大方向：文化、生態、科技、觀光，是臺南市目前所規劃的重要當下與未來的發展。從以上的臺南新興的文化認同轉變現象和臺南人不同定義的質變，以及臺南市政未來的都市發展計畫看來，傳統和守舊的臺南文化和臺南人定義，

9　Smith Laurjane. *Uses of Heritage* (Routledge: London & New York, 2006), pp. 55-57.

似乎已不足以涵蓋新興的臺南人和新創建和與時俱進的臺南文化認同了。另一方面，近年來臺南市既國際又在地的國際藝術節和彰顯在地特色的各類在地文化活動，組織和民間團體的聚集和崛起，似乎在在反映出來以上的新臺南人形塑運動和探尋和重思與重構何謂臺南文化的風潮。在這段期間裡面，從 2008 年到 2022 年，臺南大學戲劇創作與應用學系的王婉容及許瑞芳，帶領南大戲劇系學生從事與臺南在地不同區域和社區的合作，共創作了 28 齣反映和再現臺南社區文化及風土人情等在地議題，與之息息相關的社區劇場和教習劇場的應用劇場創作演出，可說也是因應著這波臺南市尋求落實臺南文化能夠具體實踐出臺南兼具在地全球化和全球在地化的潮流，顯現於在地大學藝術科系的社會實踐和藝術社會參與的課程和行動中。[10]有鑒於此背景和脈絡，本論文將聚焦討論研究者於 2018 至 2022 年共六年間，帶領學生進入臺南市兩個不同社區所創作演出的三齣戲，分別是《那些煙花燦爛的歲月》（臺南市中西區水交社文化園區）、《追逐夕陽的青春夢》（臺南七股區的三股社區）以及《迷走三股——聽牡蠣在唱歌未來版》（臺南七股區的三股社區），原因即是這三齣戲若不是探討現今臺南市邊緣社群（外省族群）的眷村民眾歷史敘事再現，就是探討臺南市邊緣區域如七股區三股社區漁村的民眾生活和認同的議題，或是他們漁村文化的保存和傳承問題，希望可以提出眷村和漁村算不算是古蹟？外省人和漁村居民算不算是臺南人等問題。研究者針對官方權威認定的古蹟論述予以質疑和挑戰，也藉著邊緣社群和邊緣區域的民眾敘事、生活再現與美學傳承與感動交流，運用戲劇創作和演出的過程，加入重構大臺南新興的多元流動文化認同城市文化形塑的討論和歷程，也藉此擴大對臺南人的傳統定義。在這個探討的過程中，官方認可的古蹟論述理論、列斐伏爾（Henri Lefebvre）的三重空間生產概念、地方社會變動與形成的新興理論、拉圖（Bruno Latour）激進的

10 王婉容：《社區劇場的亞洲展演：社區藝術全球在地化的社會意義與多元新貌》（臺北：洪葉，2019 年），頁 48-50 、171-173。

環境保護論述，以及邱坤良針對城鄉差距的文化論述，都會被運用來分析對臺南此刻當下的城市文化認同形塑，所可能產生的社會與文化意義。

臺南市水交社原是日本海軍航空隊在日據時期的日式軍用宿舍，國府遷台後，即改建為以空軍眷村為主的眷村區域，後來空軍的特技小組雷虎小組成立，有許多雷虎小組的創始隊長和隊員，都居住於此。在水交社規劃為水交社文化園區之際，文化局旋即邀約研究者和許瑞芳著手策畫一系列探討水交社眷村文化的戲劇創作和演出計畫，結合課程對眷村文化各方面的深入了解和探索，和親自走訪水交社現存遺址的居民導覽田野調查，以了解水交社的文化與歷史背景。創作計畫並與水交社文化學會的十數位成員一起作戲劇工作坊，繪製社區生活地圖，進行口述歷史訪談，紀錄和採訪了他們印象深刻的水交社歷史記憶。例如：傳承自大陸的婆婆作為嫁禮的手工旗袍，和公公綏遠接收時被當地人贈與的真狼皮作為傳家寶的感人故事；水交社的早餐店、雜貨店、牛肉麵店、市場的生活美食技藝與記憶，美軍俱樂部裡的舞會與浪漫邂逅的愛情和求婚故事，家中母親管教嚴格的難忘畫面，和眷村小朋友一起爬樹玩遊戲去桂子山上探險的回憶，到教堂去領神父發放物資的虔誠和純樸的故事，失去摯愛先生飛官婚姻生活的甜蜜和先生出任務失事不幸犧牲的心碎遺憾，飛往美國移民離開青梅竹馬的玩伴的故事等等。我們接著再從這些故事和繪圖之中，每組抽取四個精彩的畫面定格景象呈現出來，最後聚焦六個主要的故事段落，呈現出各種樣貌的水交社生活和歷史記憶。

我們之後再讓大學生分組集體即興創作共同發展劇本，再由研究者加以編輯修改成為初稿。在讀劇演出後，水交社原居民被邀請來觀賞，不僅感動得熱淚盈眶，也說出了一些與他們所認知的不盡相同的戲劇片段，例如：水交社的飛官當時從大陸撤退來台多是飛運輸機的飛官，而不是飛戰鬥機的飛官；還有水交社的日本神風特攻隊是侵略者，不適合對他們採取同情的立場，我們因此特別增加了新採訪的飛

官遺孀分享先生於大陸撤退前、匆促戀愛託付彼此終身的戰亂恩情與彼此在台落地生根成立家庭的故事來取代。戲的結尾部分也特別加上了新採訪的眷村外省軍官退役後愛上本省女性，努力爭取岳父母的認同贏得青睞，本省媳婦婚後向外省婆婆討教廚藝，隱喻眷村文化與臺灣文化融合的真實生活面向。以上經過修改和回饋的劇本，就成為 2018 年水交社文化園區開幕時的演出，慶祝水交社園區的開幕和落成，在改建自眷村原始家屋的排練場中公開演出八場，場場爆滿，贏得許多眷村原居民以及不熟悉眷村文化的青年和後輩觀眾一致的讚賞。其中除了因為成功重現出眷村當年真實的人物事件場景和人情味之外，更是因為戲劇演出成功轉化了眷村不怕苦不怕難和努力追求夢想的移民精神，還有將眷村文化中的常民物質文化遺產和非物質文化遺產，例如：眷村大江南北菜色的食譜，1950 到 1970 年代群星會到校園民歌的懷舊歌曲，美軍俱樂部中 1950、1960 年代的西洋歌曲和阿哥哥與扭扭舞的舞蹈，眷村三代的不同時代的精采歷史時期的服裝打扮，懷舊的歷史道具文物再現，都藉著聲音、動作和語言，以及舞台上的音樂、服裝和場景布置與道具，能夠共同形成所謂的眷村美學，這些非物質文化遺產也無形中得到了傳承和保存。而在眷村已在全臺灣都漸漸被拆除和完全消失的此刻，這個演出所保存的眷村美學記憶和眷村特有的非物質文化遺產，將會成為第三代和第四代和未來的眷村子弟，能夠彼此追憶和互認的文化記憶與美學符號的重要依憑。

　　這齣戲部分再製和再設計的物質文化遺產，後來也由研究者和董維琇共同為水交社展演館策展，依美感方式再現陳列於目前的水交社展演館中，成為永久的常設展品。在 2022 年四月的晴空藝術節中，文化園區又邀請研究者改編一個 50 分鐘的煙花精華版，由在地傑出團隊阿伯樂戲工場製作。團長導演簡翊修導演，在這個富有歷史真實感的軍官宿舍中，帶領觀眾一邊遊走、一邊導覽，一邊演出水交社原居民精采戰亂遷移和戀愛結婚與離別重聚的生命故事，最後還在庭園中擺開宴席和觀眾一起品嘗和回味眷村菜的好滋味，讓觀眾具體感官體會

眷村這些煙花燦爛回憶的滋味。而這樣的創作演出，以象徵和想像的空間重建了眷村族群的空間和生活記憶，在真實的空間中再現了過去的想像空間，彷彿重新獲得了過往的時光和記憶，也讓消失的眷村文化有在當代重新再生和復活的機會。而這也使得在臺南相較之下比較邊緣化的眷村文化，讓臺南市民感受到眷村文化的特色所在，以及外省族群對臺灣、臺南，乃至冷戰後的世界曾有的歷史貢獻。而如同《21 世紀的地方社會》這部書中黃應貴論述到，當代城市的認同是由不同的社群所共同形塑出來的，以至於帶有多元流動的文化認同感，這個認同會隨著不同社群的彼此形塑和展現來形成不同的社會想像，也同時不斷相互影響，形成不同的區域文化再結構與再創造。[11]水交社的眷村社群即是藉著與應用戲劇的創作團隊對話性的創作，藝術參與式的社會實踐，共創了互為主體性的水交社眷村戲劇，在後眷村和後遺民以及這個眷村幾乎全數拆遷的時代，共同形塑了臺南眷村社群的共同社會想像。雖然這個社群在臺南地處邊緣，但其眷村離散族群與混雜認同的身影和性格，以及他們多樣而獨特的故事，卻因著他們展演的身體記憶再現和象徵空間再造的融合銘刻過程，而顯得格外鮮明，並將持續再造著臺南這個城市的真實空間與想像空間和多元的文化認同；也藉由想像空間的再造與形塑，為都市更新所拆除的眷村記憶空間，建立了再現路徑與實現空間正義的另類戰術。[12]

　　另一方面，由邊緣的地理和行政區域的生活敘事和常民記憶的保存與再現，來顛覆超越以府城為中心的既有臺南想像版圖，在面對大臺南地區城鄉差距的情況下，鄉村人口的老化減少及人口外流造成的

[11] 黃應貴、陳文德編：《21 世紀的地方社會：多重地方認同下的社群性與社會想像》（新北：群學，2016 年），頁 9-39。

[12] 王德威：《後遺民寫作：時間與記憶的政治學》（臺北：麥田文化，2007 年），頁 47-54。李佩霖：《臺灣的後眷村時代：離散經驗與社會想像的重構》（臺北：翰蘆，2019 年），頁 39-44。愛德華・索雅（Edward W. Soja）著，顏亮一、王丹青、謝碩元譯：《空間正義》（臺北：開學文化，2019 年），頁 137-143。Henri Lefebvre. *The Production of Space* (London & New York: Wiley Blackwell, 1992), pp. 37-46.

文化流失和地方發展的遲緩與沒落等現象，臺南大學戲劇系的應用戲劇課程，即在地方創生成為臺灣發展偏鄉的全國戰略政策的十年前，就已經投注心力以戲劇創作展演做為反映地方文化特色及重要當下議題的戲劇故事。[13]這樣的例子如同研究者從 2017 到 2022 年與臺南市七股區的三股社區和三股國小合作，共同編寫和展演了三齣再現三股半山海漁村文化的社區戲劇演出：一齣是在三股的信仰中心媽祖廟龍德宮廟口演出的《追逐夕陽的青春夢》，以及在全村各個生活角落和文化的真實場景中，以漫步導覽式劇場演出未來 2235 年的三股幻想寓言劇《迷走三股——聽牡蠣在唱歌未來版》，還有因應疫情改為線上播出分享的《聽牡蠣在唱歌》圖像廣播劇。這三齣戲集中表達三股過去歷史人物如三位黃姓祖先的虔誠信仰與渡海移民努力墾荒的精神，走過艱困日據與國府初期的蚵棚阿媽的樂觀與堅毅，1950 年代香鋪老闆阿財始終留在家鄉堅持保存古老製香技藝，嫁出村外碾米廠的女兒阿芬難忘童年青梅竹馬玩伴阿財的溫柔敦厚，或是當代居民無論是年邁回鄉的廟公阿公，還是青年返鄉的孫女船長，都努力保護三股的醇厚的人情味，地方的特有的風土習俗與傳統產業及技藝，在在都想表達在地居民用心保護三股珍貴的自然環境和文化豐富遺產的精神。而在後來發展出未來三股的版本中，想像未來的三股已經變成了一個海洋生活博物館，破舊衰敗的村落街道角落，到處充斥著哀傷又懷舊的基因改造海洋生物的低語和舞蹈，因為想要收復海洋，他們正秘密策畫一場推翻 2235 年統治三股的殖民政府的革命，想要傳達急切憂心保護三股美麗的自然環境和海洋生物的寓言主題。在隔著安南區和曾文溪出海口的小村落三股，雖離市中心只 40 分鐘車程，但景觀和人口聚落的樣貌已是十分偏鄉，人口稀少且老化，魚塭和蔗田玉米遍布，村落的重心就是信仰中心媽祖龍德宮，主要的民宅和三合院都集中在廟

13 王婉容：《社區劇場的亞洲展演：社區藝術全球在地化的社會意義與多元新貌》，頁 101-128。

四周，廟口也有攤販固定擺攤集市，下午的三股彷彿被世界遺忘般地幽靜。

在第一年合作期間，研究者即帶領大學生前往三股社區分享居民的生活歷史和回憶，定焦重要事件寫出《追逐夕陽的青春夢》的情節大綱，其中包括了：（一）三股媽祖保佑的鄉村成長回憶，（二）青年返鄉和離鄉的難題與困境，（三）不同立場的居民面對漁電共生的經濟發展與環境保護的兩難，（四）休閒漁業的地方觀光願景可行嗎？研究者接著完成劇本並加上與三股國小學生集體創作的三股幻想故事，最後在三股國小的風雨操場演出。我們和合作的視設系和生態系師生，共同完成了生態與藝文教育融合的藝術教育聯展，讓在地的社區居民和小學師生及家長，在看完展覽後都覺得分外感動展覽充分展現出三股的美好豐富與特色，在地的居民和小學師生，為三股感到少有的光榮感和認同感。

之後，研究者又申請了兩年期跨領域議題導向的敘事力教師社群和課程發展計畫，運用更多資源來擴大大學生所需要的跨領域多元能力師資訓練。例如，在《聽牡蠣在唱歌》的網路廣播版錄製時，研究者開設了通識中心新課程：沿著海走的藝文教育中，訓練跨領域學生深化敘事力，雖因為疫情無法實體演出，但網路上呈現和錄製的圖像加錄音的網路廣播劇，仍然充分展現三股社區富人情味的地方色彩。而課程中融合未來思考，發現海洋生物的汙染問題是最大的在地隱憂，海岸線的後退和全球暖化也帶來了海洋消失的議題，於是，才產生了以拉圖的非人類生物觀點，來思考蓋亞的危機，並融入思考如何才可能終極的解決地球目前所面臨的人類與非人類共同的環境浩劫難題。[14]這樣的難題進而創發了改編劇本時空至 2235 年的三股，狂想那時三股已經變成了海洋生活博物館，地球已不適合人類居住，海洋也已消失的戲劇幻想寓言，最後並以論壇劇場詢問觀眾，是否要加入他

14 布魯諾・拉圖（Bruno Latour）著，陳榮泰、吳啟鴻譯：《面對蓋亞：新氣候體制八講》（新北：群學，2019 年），頁 377-401。

們收復海洋重回 2021 年的三股。爾後，全體變種海洋生物都義無反顧地加入了最後的革命之舞，之後演員再在悲壯的未來科幻音樂中，緩緩地向觀眾鞠躬謝幕，也充分顯露出非人類生物對人類掌控和破壞自然的強烈抗議，讓觀眾不禁大聲喝采彷彿，也強烈地呼應著他們。我們希望藉著這個漫步導覽劇場，讓觀眾親身體驗三股小漁村的清幽自然環境和人情歷史的美好，以及媽祖信仰之虔誠與養殖漁業物產之豐饒，也親自聆聽地球環境破壞後，來自海洋生物的求救警語，提醒我們環境保護之刻不容緩！

五、結論

回顧歷史永遠不只是懷舊，而是為了當下的重要議題而借歷史再度發聲，促成一些改變的行動，或是指向未來，希望可以傳承和永續一些想法和做法。[15]針對當代世界共有的歷史斷裂感和地方感消逝的感受，亞洲的應用戲劇或實驗戲劇的創作者，分別藉著以上的戲劇創作和演出再現的例子，在亞洲的三個城市：馬尼拉，澳門和臺南，有了不同的實踐和努力。藉著這些戲劇創作和演出，試圖以對話式創作的方式，與民眾針對在地的歷史故事和空間記憶，做深度的對話和溝通，重構彼此能夠認同差異的異質與公共的空間。研究者希望能夠像包曼在《重返烏托邦》一書中所論述的，除了讓世人擁有相同的均一財產之外，就是要讓人們彼此進行真正的對話，否則人類社會在當代的網路世界中，只會越來越倒回個人孤絕的小世界，無法重返烏托邦。[16]另外，在菲律賓和澳門的創作演出中，也希望透過對不同的族群如原住民、外來或國家內部的移民或移工的歷史和生活經驗，擴展及連結當代社會的弱勢族群和社群的文化記憶，以縫合歷史的斷裂

[15] Smith Laurjane. *Uses of Heritage*, p. 16.
[16] 齊格蒙・包曼（Zygmunt Bauman）著，朱道凱譯：《重返烏托邦》，頁 178-181。

感，同時也翻轉對菲律賓和澳門身為最不安全的亞洲都會和觀光城市的刻板印象。澳門多年且多元的城市藝穗節的創作展演，則透過恢復城市不同空間和角落及地方的歷史，重拾該地經過多重殖民和再殖民的歷史歷程，才可能突破官方認定的古蹟的權威詮釋，與長期被視為是亞洲的蒙地卡羅或是拉斯維加斯（*Las Vegas*）的賭城印象與身為世遺的觀光城市包袱，卻讓在地人不再認得自己成長城市的重重迷霧中，重新探尋、表達和定位出真正屬於澳門大眾且難以表述的澳門混雜而多元的文化認同。而臺南的大學與社區及在地小學的共創社區戲劇，則是透過社區導覽、田野調查與口述歷史訪談，以及戲劇工作坊多元又深度彼此對話創作協商的過程，得以重構臺南不斷改寫和重寫的地方感，或是透過臺南邊緣社群、邊緣區域的眷村族群或漁村生活，恢復保存和創造性的再現其歷史經驗，重寫臺南這個歷史城市嶄新多元的流動文化認同，重構新鮮而不斷變動的、既傳統又創新的地方感。在這些城市中一直被隱匿和未被發現或重視的人群社群，區域和地方的記憶與慾望，景物生存與死亡的痕跡，地景幻滅與新生的循環，人事去與留之間的抉擇和矛盾，以及城市變遷與權力及意識型態互動消長的多重故事，透過戲劇的創作和演出過程，得以不斷被顯影、辯論、折射和發展，在城市重獲的時光和空間中，連接城市的過去，現在和未來，也不斷以想像和象徵的空間形塑和重構城市真實的生活空間和不斷流動的地方感，讓城市遊走於異質和真實空間之中，富含無盡的創造力和可能性。

作者小檔案

王婉容，國立臺南大學戲劇創作與應用學系專任教授，資深應用戲劇編導及教師與研究者，創作展演應用戲劇超過 40 齣，包含：博物館劇場、口述歷史劇場、社區劇場等不同類型，寫作出版了六本專書和數十篇中英論文，為亞洲應用戲劇的領導學者及深富開創性的編導策演者。聯絡方式：carlowa@mail.nutn.edu.tw。

參考文獻

王婉容：《文字採訪 Arnel Marduquio 英文文字翻譯稿》，未出版，2021年。

王婉容：《那些煙花燦爛的歲月》，未出版劇本，2019年。

王婉容：《社區劇場的亞洲展演：社區藝術全球在地化的社會意義與多元新貌》，臺北：洪葉，2019年。

王婉容：《迷走三股－聽牡蠣在唱歌未來版》，未出版劇本，2022年。

王婉容：《追逐夕陽的青春夢》，未出版劇本，2020年。

王婉容：《網路採訪 Glecy G. Atienza 英文文字紀錄稿》，未出版，2021年。

王婉容：《網路採訪 Malou Jacob 英文文字紀錄稿》，未出版，2021年。

王德威：《後遺民寫作：時間與記憶的政治學》，臺北：麥田文化，2007年。

布魯諾‧拉圖（Bruno Latour）著，陳榮泰、吳啟鴻譯：《面對蓋亞：新氣候體制八講》，新北：群學，2019年。

伊塔羅‧卡爾維諾（Italo Calvino）著，王志弘譯：《看不見的城市》，臺北：時報文化，1993年。

江懷哲：《現代菲律賓政治的起源：從殖民統治到強人杜特蒂，群島追求獨立發展與民主的艱難路》，新北：左岸文化，2022年。

李佩霖：《臺灣的後眷村時代：離散經驗與社會想像的重構》，臺北：翰蘆，2019年。

李展鵬：《隱形澳門：被忽視的城市與文化》，新北：遠足文化，2018年。

邱坤良：《「縮短城鄉文化差距」——人才培育與社區營造》，總統府月會專題報告，2007年4月16日。資料來源：

https://www.president.gov.tw/Portals/0/Bulletins/paper/pdf/6741-1.pdf
（2023 年 10 月 10 日瀏覽）。

約翰・厄里、約拿斯・拉森（John Urry & Jonas Larsen）著，黃宛瑜
　　譯：《觀光客的凝視 3.0》，臺北：書林，2016 年。

張堂錡：《邊緣的豐饒：澳門現代文學的歷史嬗變與審美建構》，臺
　　北：政大出版社，2018 年。

莫兆忠：《咖哩骨遊記》，澳門：足跡，2012 年。

莫兆忠：《碌落蓮溪舞渡船》，澳門：足跡，2009 年。

莫兆忠編：《慢走澳門：環境劇場 20 年》，澳門：澳門劇場文化學
　　會，2013 年。

黃詠芝：《同樣的身體》，未出版劇本，2016 年。

黃詠芝：《我們也有同樣的故事》，未出版劇本，2017 年。

黃詠芝：《迴游》，未出版劇本，2018 年。

黃應貴、陳文德編：《21 世紀的地方社會：多重地方認同下的社群性
　　與社會想像》，新北：群學，2016 年。

愛德華・索雅（Edward W. Soja）著，顏亮一、王丹青、謝碩元譯：
　　《空間正義》，臺北：開學文化，2019 年。

詹姆斯・克里弗德（James Clifford）著，Kolas Yotaka 譯：《路徑：
　　20 世紀晚期的旅行與翻譯》，苗栗：桂冠，2019 年。

齊格蒙・包曼（Zygmunt Bauman）著，朱道凱譯：《重返烏托邦》，
　　新北：群學，2019 年。

黎熙文：〈難以表述的身分——澳門人的文化認同〉，《二十一世
　　紀》第 92 期（2005 年 12 月），頁 16-27。

Atienza, Glecy C.. *There's a Hero, My Hero: The Search for the Epic Hero of Manila*. Unpublished Script, 2012.

Jacob, Malou. *Macli-ing*. Manila: Manila Publishers, 1988.

Laurjane, Smith. *Uses of Heritage*. Routledge: London & New York, 2006.

Lefebvre, Henri. *The Production of Space*. London & New York: Wiley Blackwell, 1992.

Marduquio, Arnel. *Antigong Agong*. Unpublished Script, 2007.

從梅派的傳播檢視京劇流派藝術：以 1945 年以前的臺灣京劇唱片爲切入點[*]

李元皓
國立中央大學中文系副教授

Examining Peking Opera Genre Art from the Spread of Mei Lan-fang School: Taking the Taiwan Peking Opera Records Before 1945 as the Starting Point

Yuan-How LEE
Associate Professor, Department of Chinese Literature, National Central University

[*]本文爲國科會一般型研究計畫（整合型）「文學藝術與物質文化：視聽媒介和京劇傳播的關係（II）」（NSC 100-2410-H-008-075-）的研究成果之一。

摘　要

　　京劇旦角梅蘭芳所創造的梅派在 1930 年代大為流行，成為大江南北票友爭相學習的目標。在此之前，新式印刷、唱片產業傳入中國，梅派得以藉由印刷、唱片產業成為國際認識的傳統表演藝術，梅蘭芳也成為戲曲的代表，梅派風格也逐步成為最普遍的旦角風格。梅派在臺灣的傳播過程，可以補充上述的看法，本文透過 1945 年以前的臺灣期刊戲曲資料、京劇唱片──可以視為梅派傳播的最前線，對於研究流派的發展過程，提供了珍貴的史料。

關鍵詞：臺灣京劇、臺灣唱片、京劇唱片、梅蘭芳、梅派

一、前言：梅派在京劇研究的重要性

　　京劇歷史的紀錄始於 18、19 世紀之交，四大徽班進入北京，發展至 19 世紀中葉出現了「三傑」，開啟京劇流派表演藝術的演變。三傑都是老生演員，說明近代京劇流派藝術的變遷始於老生行當，並以老生為主力；19 世紀末，出現了下一代老生演員「後三傑」。20 世紀初，旦角流派藝術抬頭，以梅蘭芳為首的「四大名旦」為代表，逐漸取代了老生，旦角演員成為京劇界的頭牌演員，推動了新一輪的流派表演藝術發展，此一過程從 1900 年到 1950 年，以演員為發展的主要動力。可以說今人所能見到的「京劇」，其形成乃是歷經老生、旦行流派的分化與轉型。[1]本文所擬探討的，即是在旦角流派藝術發展取代老生的關鍵時期，流派如何傳播的現象。討論的空間是 20 世紀的臺灣，這裡現代報刊媒體與唱片產業已經開始運作，縱貫鐵路與沿線建立的新興劇場，改變了娛樂的場所與生態。討論的樣本則是京劇旦角最重要的派別，為四大名旦之首，20 世紀旦角演員梅蘭芳（1894-1961）所創造的「梅派」以及一批梅派代表劇目。

　　四大名旦在老生流派發展的基礎上，開創了旦角表演的新高峰。四人當中最為我們所熟知的是梅蘭芳，透過新興的媒體文字唱片的介紹，從北京到上海，梅蘭芳成為流行文化的名人，普受社會各界歡迎，被冠上「大王」、「博士」等美稱。他所開創的表演風格被稱為「梅派」，其表演細節被文字、唱片、影像等詳細記錄，梅派表演成為

[1] 相關討論見王安祈：《為京劇表演體系發聲》（臺北：國家，2006 年）、林幸慧：《京劇發展 VS 流派藝術》（臺北：里仁，2004 年）；李元皓：《京劇老生旦行流派之形成與分化轉型研究》（臺北：國家，2008 年）諸書。在 1950 年代的戲曲改革運動之後，演員成為被改革的對象，流派藝術的發展逐步停止。主導戲曲藝術發展的權力，轉而由國家、政黨，編劇、導演所控制。

之後旦角在表演上無法略過的基本功課，是目前為止京劇旦角發展史上影響最大的流派。

梅蘭芳是梨園旦行世家，祖父梅巧玲為當時名花旦，父親梅竹芬亦習花旦。剛開始梅蘭芳學的是正工青衣的劇目，後來漸次廣泛學習旦角其他行當，在表演上傾向王瑤卿新創的「花衫」風格，即是以青衣為主，調和刀馬旦、花旦的路線。跟當時活躍在舞台上的旦角頭牌演員比起來，梅蘭芳一開始並不起眼，各種條件都不出眾：

> 那時小梅的唱念藝術都沒什麼了不得的地方，他的運腔使調當然沒有陳德霖有味，咬字吐音不及王瑤卿流利，表情不如路三寶細膩，至於他的扮相也不比朱幼芬、王蕙芳強。[2]

他的特色是氣質溫馴善良，在藝術上不如前輩演員，外型又不如同輩，但是梅蘭芳擁有選擇適合自己條件的劇中人的才能。他的個人風格偏重青衣，屬於含蓄大方、柔和醞藉一路，梅蘭芳很有意識地朝著自己的強項發展，逐漸脫穎而出，受到北京觀眾的注意與歡迎，親暱的稱呼他「小梅」，連譚鑫培都注意到了這個小梅，找他配戲演出。梅蘭芳成為王瑤卿之後最受注意的旦角新秀。

1913 年首度赴上海演出，對梅蘭芳影響最大的是觀摩了當地的京劇新戲，如連臺本戲、文明戲等，上海戲臺舞台燈光以及海派旦角化妝技巧通通進入他的視野。1915 年梅蘭芳在北京首演「古裝新戲」《嫦娥奔月》，這是在旦角演出史上「古裝」成為單獨戲服的門類。在此之前古裝僅用於扮演「畫中仙女」一類的角色，如《斗牛宮》，沒有相應的表演。梅蘭芳的古裝戲在表演設計上結合歌舞崑亂，在京劇旦

2 味蓴：〈憶畹華兼弔玉霜〉，《戲劇月刊》第 1 卷第 6 期（上海：大東，1931年），頁 1。梅蘭芳，名瀾，字畹華，軒名綴玉。見黃鈞、徐希博編：《京劇文化辭典》（上海：漢語大辭典，2001 年），頁 537。常見的稱謂有小梅、梅郎、蘭格、梅大王。小梅，特指年輕的梅蘭芳。

行歷史上頭有著里程碑的地位。雖是新戲，卻有令人一看再看的企圖，也就是說超越當時那些看一次新鮮，不感新鮮就被觀眾拋棄的新戲類型，預示著新的強大可能。《嫦娥奔月》在北京、上海兩頭狂賣，轟動一時，連伶界大王譚鑫培的上座票房都被他壓倒。

戲曲的服裝與身段程式向來都是相生相成，因而「古裝旦」既然在服裝上異於傳統的青衣、花旦、刀馬旦、崑旦分行等，便需要在原有的旦行表演程式之上，另行發展一套新的程式，王瑤卿發展的綜合行當「花衫」正好合乎新的需要。於是梅蘭芳繼承並發展王瑤卿的成就，創造了一連串的古裝新戲，一齣更比一齣成功。這一系列新戲成功的基礎，在於每一齣新戲都在之前新戲的基礎上，多了一些新的綜合、新的發展，愈嘗試愈圓熟愈完整：

> 梅蘭芳於民國五年（1916）來滬時，攜其新編古裝劇《黛玉葬花》一齣以相號召。每一貼演，座必為滿，口碑之盛，較《嫦娥奔月》為更甚。[3]

直到 1917 年，推出《天女散花》，成功地結合了歌舞崑亂，不但經得起一看再看，而且達到新戲能與經典老戲地位並列的企圖。古裝旦角戲的整個表演與結構，在三年之間成長茁壯，蔚為大國，這是墨守成規的青衣行所無法想像的成就。1926 年出版的《戲學匯考·戲曲篇》的旦角劇本分為老旦劇、正旦劇、花旦劇、古裝旦劇、崑旦劇、秦旦劇。所謂崑旦、秦旦，就是當時的旦角兼唱崑劇、梆子（秦腔）。其中梅蘭芳拿手劇目《宇宙鋒》、《玉堂春》列入正旦劇，也就是青衣戲；《貴妃醉酒》、全本《販馬記》列入花旦劇；古裝旦劇，列入《嫦娥奔月》、《天女散花》、《黛玉葬花》、《晴雯撕扇》，都說「是劇創演自梅蘭

[3] 梅花館主：〈梅蘭芳初演黛玉葬花〉，《申報京劇資料選編》（上海：上海京劇志編輯部等，1994 年），頁 463。原刊《申報》，第 16 版，1939 年 1 月 16 日。

芳，故唱做扮相，允推畹華獨步。」[4]從劇目到表演上，都是梅蘭芳創造的古裝新戲。

　　1919 年梅蘭芳以旦角頭牌自己挑班，在年初成立了「喜群社」，接著 5 月在日本演出，轟動日本，從此「梅蘭芳」三字便代表京劇逐步走向世界，後來甚至有「梅蘭芳體系」之說，被視為京劇體系的同義詞，足見新的旦角表演方式聲勢浩大，所向無敵，梅派在京劇研究的重要性可見於此。

二、從花衫觀察梅派在上海的傳播

　　1945 年受邀來臺演出的京班，沒有北京的班子，聲勢最大的是上海京班，因此必須要先對上海京班的「梅派戲」的狀況略做說明。

　　20 世紀初，熔「花旦青衣」為一體的花衫，是一大爭執點，也是可以觀察其流傳的一大特色。從王瑤卿到梅蘭芳，旦角表演跨越了固有的行當，不斷遭致特定戲迷的抨擊，「青衣不像青衣，花旦不像花旦」。〈今之所謂流派者〉點名對梅蘭芳「亂行」（這裡指變亂原有行當體系）的實踐大加指責：

> 自小梅應運而生，總青衣、花衫為一家，一般欺世盜名之徒紛紛學之，〔…〕花旦、青衣亂行自小梅始。祖師爺有靈，必痛加責罰。[5]

引文主要罵的其實是「一般欺世盜名之徒」，也沒有否認「小梅應運而生」，所謂的「運」，就京劇發展史看來，指的就是旦角表演藝術的發展，老派的青衣、花旦分行，至此已經到了一個轉變的關鍵，而梅蘭

4 許志豪：《戲學匯考》卷八（上海：大東，1926 年），頁 2。
5 味蒓：〈今之所謂流派者〉，《戲劇月刊》第 1 卷第 2 期（上海：大東，1931年），頁 2。跟景孤血一樣，這裡的「花衫」也是指花旦。

芳的成名與「總青衣、花衫為一家」，剛好就在這個運數所繫，正當京劇史的關鍵點上。

〈憶梅〉所看到的現象是，梅蘭芳的風格成為廣泛模仿的對象：「《葬花》開新派先河，坤角競學，有婢學夫人之譏矣。」[6]指責的也是一般欺世盜名之徒。所謂「欺世盜名」意指梅蘭芳在堅實的青衣、花旦基本功之上創造了一種新的表演風格，大批旦角演員的爭相模仿、然功底或許不足，可能使這種新風格受到「糟蹋」。〈顧曲雜言〉態度較為持平，從歷史上京劇旦角地位的變遷，看待青衣花旦兼演的問題，認為盛名之下的梅蘭芳成為箭靶的靶心，在風尖浪口當了首當其衝的受害者：

> 民國以來，旦角代老生為戲臺主角，感於青衣戲情節簡略無趣，於是青衣、花衫兼演，時賢遂以此為蘭芳詬病，幾於眾口一辭，冤哉，在昔青衣兼唱花旦，或花旦兼唱青衣者，頗不乏人。〔…〕奈何獨責蘭芳，吳諺曰：「樹大招風」，果蘭芳無此盛名，未必便有人指摘也。[7]

關於旦角爭相模仿梅蘭芳風格，演員黃潤卿推出的《天女散花》可做說明。當梅蘭芳的《天女散花》在北京轟動的時候，寄售劇本由商務印書館行銷各地。黃潤卿根據劇本，在上海第一臺推出《天女散花》，企圖利用本劇的聲勢，凸顯自己的表演與設計的能力。例如他的【西皮慢板】：「腔調學蘭芳，而參以瑤卿聲韻，以致落音短禿。此則瑤卿喉敗以後之聲，當年初非如此也。〔…〕《散花》一劇，就潤卿論，可稱平正無疵，但化妝尚未盡善，布景亦多未合。」[8]只有梅派劇

6 蘇少卿：〈憶梅〉，《戲劇月刊》第 1 卷第 6 期（上海：大東，1931 年），頁 1。
7 楊中中：〈顧曲雜言〉續，《戲劇月刊》第 1 卷第 12 期（上海：大東，1929年），頁 6-7。跟景孤血一樣，這裡的「花衫」也是指花旦。
8 小隱：〈黃潤卿之天女散花〉，《鞫部叢刊·粉墨月旦》（上海：交通圖書館，1918 年），頁 23。

本遠遠構不成梅派的條件，等到梅蘭芳的《天女散花》到上海演出之後，就再也沒有人提到黃潤卿修改的版本了。

梅蘭芳既然是新觀眾的首選，他的風格也是新一代演員師法的首選。梅蘭芳之前吸收了海派表演，現在換海派來向他取經了。一開始，新一代演員試著演出與他相同的劇目，可是個別演員對表演的掌握能力與理解程度高下有差，一比較就看出來了，這差別不只是京派、海派的差別。梅蘭芳在上海唱紅之後，上海多有人照演梅派新戲，但是細膩講究的程度差得太多，用的是海派的方法，生搬硬套，多加噱頭，結果大都遺神取形，無法得到他的皮毛，連黃潤卿複製品的成就都談不上，遑論超越原主梅蘭芳：

> 梅蘭芳去後居然有演《春香鬧學》者，有演《天女散花》者，而二本《虹霓關》則演者更多，且亦居然有稱譽之者。此種戲自經若輩一演之後，便可令其價值驟然墮落千丈。譬之執村學究，而使之講解經文訓詁，其不至割裂句讀，杜撰意義，令人捧腹不止也。然在一般鄉愚傖父，則方稱之學問淵博，發人所未發云，今之滬地劇界現狀，如是而已。[9]

對很多上海排新戲的旦角而言，梅蘭芳風格其實只是一種選項，而且是可以被拆解的選項，其他還有海派新戲風格，諸如真刀真槍、五音聯彈、機關布景等，他們把梅蘭芳的風格拆解成個別的技術，安插到任何的海派新戲裡面使用。如〈論平劇之過去與將來〉在 1930 年的觀察：

> （清末）所研究者大都為宗派以及板轍音調，最大限講求聲韻及吐字，對於詞句之刪增，劇情之改革，皆疏忽不求其精，以

9. 馬二先生：〈嘯虹軒劇話〉，《鞠部叢刊‧品菊餘話》（上海：交通圖書館，1918 年），頁 28。

致習久相沿，成為慣例。後學者知其然而不知其所以然，雖唱詞限於韻轍，音聲不易隨便更改，但能細心推敲，亦非牢不可破，絕對不能變通。近經瘦公、樊山、哭庵及平津諸票友評劇者，一面編排新劇，一面蒐羅舊本，略加增刪。同時對於詞句、劇情稍知研究。復經畹華、玉霜、綺霞、慧生諸伶細心熨帖，於藝術上、劇詞上亦能推陳出新。然於舊劇規範不無稍越，更惹起一般趨時伶人，頓啟投機念頭，東施效顰，不問劇情如何，每演本戲必穿插類似《麻姑獻壽》之採花、《霸王別姬》之舞劍、《天女散花》之耍綢子，以及真刀真槍、對唱聯彈，與各種舞姿操演等等，否則加以種種機關布景，炫惑觀眾。余推測最近之將來，花衫非舞女化、武生非賣藝化、布景非魔術化，不足以引起觀眾之興趣。故最近各舞台所排之本戲，遠不如舊劇有味可尋，百觀不厭，一伶有一伶之特長，腔調作派，處處可以尋味，可以研究。[10]

以梅蘭芳為首的一批旦角演員的改革，結合了更多戲曲愛好者，在表演上是更深入而完整的。與之對比的就是「趨時伶人」的本戲，他們的模仿皮毛卻形成風氣，雖然說是皮毛，可這些皮毛也是以梅蘭芳為對象研究出來的。

同時的〈我之罪言〉也看到了這類「自製」梅派戲的問題，明確地指出了旦角藝術從王瑤卿到四大名旦的發展過程中，旦角藝術的新路子（梅派開啟）與老路子（梅派以前）有著斷裂性的差異。在後起旦角一面倒的割裂與模仿之下，新路子本身出現了問題，追隨者模仿的品質顯然良莠不齊，無論如何也無法突破梅蘭芳打出來的局面：

[10] 徐味蒓：〈論平劇之過去與將來〉，《戲劇月刊》第 3 卷第 3 期（上海：大東，1930 年），頁 2。「諸伶」，列舉的就是梅程尚荀四大名旦，梅蘭芳字畹華、程艷秋字玉霜、尚小雲字綺霞。

然愚嘗聞諸老伶曰：「唱戲這碗飯，再過二三年，就沒有我吃的了。」慨乎言之，非無因也。瑤卿創新腔，梅、尚、程、荀四大名旦競效為之，各出其篋中秘本，收羅名士，為制曲詞。於是連臺分本之好戲，疊出不窮；而各個功力悉敵之舊戲，絕端屏棄弗排。當古裝新腔最盛之時，愚所最視為奇怪可笑者，則無論南北兒女，苟稍有平頭整臉資格，莫不投香袂而起。拜師訪友之後，口但能哼，便爾雲鬢高梳，長袖而舞劍也，籃也，鋤也，帶也。或則《奔月》，或則《醉酒》，西裏花啦，天翻地覆，唱來唱去，依然此數齣古裝新腔戲耳。[11]

　　在這一批學梅派的新旦角演員中，「坤伶」得利於此風格最多。當時著名的京劇科班都不收女學徒，導致坤伶的幼功一般不如科班學徒，1910 年代，梅蘭芳的新風格逐步成立之後，由於梅蘭芳不踩蹺、梅派劇目也沒有重頭武戲，自然更適合幼功不足的坤伶學習，坤伶也成為新風格的好學生。

　　本文稍後將從臺灣期刊與唱片中出現的梅派進行論述，必須先說明的是在 1945 年以前出現在相關文獻資料中的梅派，都是前述上海京班演員自己捏出來的古裝／花衫「梅派戲」，臺灣觀眾看到正宗梅派是二戰結束以後的事情了。

三、經由臺灣報刊戲曲資料討論梅派

　　臺灣報刊戲曲資料當中，不乏梅派的蹤影，除了梅蘭芳兩次訪日演出的新聞報導在臺灣所引起的效應之外，臺灣觀眾對「梅派」風格也是甚感興趣。檢視一批報刊資料中的梅派劇目，可以發現一大部分

[11] 張慶霖：〈我之罪言〉，《戲劇月刊》第 1 卷第 11 期（上海：大東，1929年），頁 2。

是非梅蘭芳原創的老戲，另外就是幾齣古裝新戲。如果就這批劇目直接判斷臺灣當時已經在唱正宗梅派戲，恐怕會是一個大誤解。

　　梅派劇目當中有一大部分是老戲，在梅蘭芳之前已經出現了。例如《戲學匯考》中列出梅蘭芳的拿手劇目《宇宙鋒》、《玉堂春》、《貴妃醉酒》、全本《販馬記》等；在現代的京劇介紹當中，這些劇目跟梅派綁了起來，以致於現代人看到這些老戲都會判斷是梅派。然而，在 20 世紀初，梅蘭芳剛剛成派之時，這幾齣戲的表演，肯定有獨屬於梅蘭芳、有別於當時一般「大路子」普遍的演法，否則就不可能被稱之為「梅派」。在推論的標準上，此一時期報刊出現的同名劇目，只要主演不是梅蘭芳本人和其學生，都不該被認為是正宗梅派戲的演出資料。如前述黃潤卿拿劇本自製的《天女散花》，當時普遍不會認為侵犯權利，即使是新編戲也是比照老戲，誰有本事，都可以推出自己的版本。此外，自製梅派戲都是理所當然的在廣告上標榜「梅派」，也是由於當時表演相關權利意識尚在草創階段。

　　這麼說來，這些梅派戲的仿品是否不值得研究？恰恰相反，仿品的存在有力的說明了流派傳播的現象，正是因為市場好奇梅派戲，才會有各種的自製梅派戲出現。因此在宣傳上強調標榜梅派的，都應該予以考察。

　　以下挑出臺灣報刊戲曲資料中梅派戲《貴妃醉酒》、《黛玉葬花》、《天女散花》、《嫦娥奔月》逐一檢視。四齣戲中《貴妃醉酒》是老戲，後經梅蘭芳加工成為梅派代表作；餘者三齣是古裝新戲。

（一）《貴妃醉酒》

　　中日戰爭爆發前《貴妃醉酒》在臺演出資料最早始於 1913 年至 1936 年，文獻足夠進行討論的演出有四次，綜觀這四次演出可以發現越來越有梅派的樣子了——至少當時的報刊資料是這麼認為。

　　1913 年的淡水戲館有「支那祥勝班」演出《楊妃醉酒》：「每夜招藝妓鏡市。小寶蓮合演。以誘觀客。〔…〕小寶蓮所扮演者。則《買胭

脂》、《小上墳》、《楊妃醉酒》等。」[12]《楊妃醉酒》應該就是《貴妃醉酒》。專業為「藝妓」的小寶蓮，能夠快速學會上臺、跟祥勝班一起合演，可能是一個設計表演上比較簡單的版本。1919 年 5 月，梅蘭芳在東京帝國劇場演出本劇，估計臺灣觀眾會從新聞上將《貴妃醉酒》與梅派戲做連結。1926 年，慶昇京班在新舞臺的夜戲戲單貼演七齣戲，《貴妃醉酒》是最後一齣戲，[13]也就是所謂的「大軸」，由臺柱演員飾演，一般就不可能是表演簡單的版本了。

　　1935 年，上海天蟾大京班在永樂座開演的第一天：

> 扮麻姑之坤角張琴舫。色藝雙全。於壽筵時，以舞盤足踏皮球。為筵中之餘興。亦善從來未見之伎倆。〔…〕第五齣之《貴妃醉酒》。坤角王麗雲。袖腰古裝。肢體軟質。登臺一見。其嬌姿已足令人生憐。及其醉態。散嬌萬端。益覺嫵媚。春機一動。挑發宦者。回憶當時之高力士。不知又作何情態也。[14]

　　《麻姑獻壽》是 1918 年梅蘭芳在北京首演的古裝新戲，但是梅派只有「採花」的表演，沒有以舞盤足踏皮球的表演，這是上海京班生發出來的，也就是〈論平劇之過去與將來〉所指出的，「一般趨時伶人，頓啟投機念頭，東施效顰，不問劇情如何，每演本戲必穿插類似《麻姑獻壽》之採花、《霸王別姬》之舞劍、《天女散花》之耍綢子，

12　〈戲館好況〉，《臺灣日日新報與臺南新報戲曲資料選編》（臺北：宇宙，2001 年），頁 84。原刊《臺灣日日新報》，第 6 版，1913 年 5 月 11 日。

13　七齣戲為：《鎮守草橋》、《八仙過海》、《戲迷全傳》、《老將得勝》、《遺失花籃》、《三義結交》、《貴妃醉酒》。見〈慶昇京班劇目〉，《臺灣日日新報與臺南新報戲曲資料選編》（臺北：宇宙，2001 年），頁 203。原刊《臺灣日日新報》，第 4 版，1926 年 2 月 13 日。

14　〈天蟾京班　開臺第一聲〉，《臺灣日日新報與臺南新報戲曲資料選編》（臺北：宇宙，2001 年），頁 234。原刊《臺灣日日新報》，第 8 版，1935 年 11 月 4 日。

以及真刀真槍、對唱聯彈，與各種舞姿操演等等，否則加以種種機關
布景，炫惑觀眾。余推測最近之將來，花衫非舞女化、武生非賣藝
化、布景非魔術化，不足以引起觀眾之興趣。」[15]可以說是「花衫賣
藝化」。此一演法流傳不小，上海京班的張家班旦角台柱張春秋演出
《麻姑獻壽》時，也能踩球耍盤子，有照片為證。[16] 張家班後來來
臺，成為臺灣京劇的重要組成，張春秋則留在大陸，1954 年真的拜了
梅蘭芳為師，成為梅派代表人物之一，命運走向有時變幻莫測，此處
不贅。

　　隔年 1936 年，天蟾大京班巡迴到臺南戲館演出，「至於《貴妃醉
酒》一齣。中國劇界。有論其暴露唐宮秘史。過於穢褻。王麗雲之扮
貴妃。大似梅派。嬌媚處若桃李。輕狂處若柳花。嗓音清脆。可謂一
座之翹楚。」[17]綜合 1935、1936 年的演出資料，有兩條都是討論王麗
雲的《貴妃醉酒》，而且明顯點出梅派。其實梅派的《貴妃醉酒》是穿
傳統衣箱裡的宮裝，不穿古裝。王麗雲的古裝看來是自己加進去的，
他的「大似梅派」可能是指他的貴妃扮相使用梅派發明的古裝，不是
指他的表演。此外，梅派《貴妃醉酒》的主旨，是醉後的寂寞感傷，
扣住以《長生殿》為代表，描繪楊李愛情的主軸。王麗雲的表演「春
機一動。挑發宦者」，很有可能是老路子，強調醉後思春，而以太監襯
托，扣住以《梧桐雨》為代表，突出安祿山姦情的主軸，故而被認為
「暴露唐宮秘史。過於穢褻」，引起記者注目，這的確是老路子《貴妃
醉酒》不斷受到攻擊的主要原因。

　　若以現今對梅派戲的認定來看，老路子的《貴妃醉酒》不能稱為
梅派戲，然而 1936 年的演出卻被肯定為「大似梅派」，箇中原因恐怕
還在最容易被看見的「古裝」元素。雖頗有前文所引「欺世盜名」之

[15] 徐味蒓：〈論平劇之過去與將來〉，頁 2。

[16] 高美瑜：《戰後初期來台上海京班研究－以「張家班」為論述對象》（臺
北：文化大學戲劇所碩士論文，2007 年），頁 73。

[17] 〈菊部管窺〉，《臺灣日日新報與臺南新報戲曲資料選編》（臺北：宇宙，
2001 年），頁 316。原刊《臺南新報》，第 8 版，1936 年 1 月 3 日。

嫌，但也反應了因為市場喜歡梅派風格，沾點邊都很買帳。

（二）《黛玉葬花》

梅派新戲《黛玉葬花》在 1915 年在北京首演的，1919 年 5 月在東京帝國劇場演出；5 月 1 日村田烏江在東京出版《支那劇與梅蘭芳》，是第一部介紹梅蘭芳的日文資料集，也是海外第一部梅蘭芳專書，收錄《黛玉葬花》、《嫦娥奔月》、《天女散花》三劇。[18]村田烏江是 1919 年梅蘭芳訪日的日本全程嚮導，銷售之時，正好配合梅蘭芳的訪日演出行程，[19]對梅派藝術的推廣、與本書的銷售都有著重大的影響。

同年 9 月，《黛玉葬花》出現在臺灣，天勝班在臺南大舞臺首演，新聞大幅報導：

> 以金美紅扮賈寶玉花美玉扮林黛玉。新製衣裳。極為高雅。布景如瀟湘館梨香院埋香塚等。皆用花木實宗。宛現當年大觀園中實景。按《黛玉葬花》為支那名翰林樊增祥所編。京伶梅蘭芳最為擅長。京滬各界人士遇梅蘭芳演此劇。皆爭先恐後。戲園之地無立錐。金美紅與同流派。曾與美玉合串。得其彷彿。滬人譽之。本年春間。梅蘭芳在東京扮演。名公鉅卿其他各界人士。以劇本之優雅。詞曲之高妙。均欲一睹為快。故一劇連演旬日。座客恆擁擠。非數日前購票。則不得入場。今者該班演唱是劇。在南各界人士。其爭先快睹可知也。[20]

18 村田烏江：《支那劇與梅蘭芳》，收錄於谷曙光編，《梅蘭芳珍稀史料匯刊》冊三（北京：學苑，2015 年），頁 1294-1316。原刊出版項為東京：玄文社，1919 年。

19 谷曙光編：《梅蘭芳珍稀史料匯刊》冊一，頁 8-10。

20 〈天勝班演新劇〉，《臺灣日日新報與臺南新報戲曲資料選編》（臺北：宇宙，2001 年），頁 124。原刊《臺灣日日新報》，第 4 版，1919 年 9 月 25 日。

12 月，天勝班巡迴公演到臺北艋舺戲園：「該曲本係前清名翰林樊增祥所編。詞意絕妙。該園主全部印出。以供觀客熟覽。藉知此中妙趣。該劇專係傳情。深而有味。非高雅人莫名其妙也。」[21]吸收話劇寫實舞美的瀟湘館的閨房布景、花塚的園林布景以及古裝，是《黛玉葬花》的特色，也是上海京班可以複製的部分；至於表演部分，只敢說「金美紅與同流派。曾與美玉合串。得其彷彿。滬人譽之」，「與同流派」應該是暗示自己是梅派，又不好意思明說吧？或許可以說，上海京班有一個「得其彷彿」的版本，來到臺灣，明顯是要藉由梅派訪日公演的聲勢來打廣告，這種宣傳詞說得相當靈活。引文中說《黛玉葬花》劇本為「支那名翰林樊增祥」所編，實為齊如山、李釋戡、羅癭公合作編成，[22]文辭大抵本於《紅樓夢》，沒有特別古奧之處。會覺得「詞意絕妙」，會不會是《紅樓夢》在當時的臺灣不夠流行？紅學在臺灣的傳播，是個有趣的問題，謹提供一端，以供來者參考。

（三）《天女散花》

天勝班在臺灣的巡演票房不錯，繼《黛玉葬花》之後，我們看到更多「得其彷彿」的梅派戲出現在臺灣。1919 年 5 月 1 日，梅蘭芳訪日第一場演出，便是在東京帝國劇場演出《天女散花》，[23]可見當時此劇的重要性與代表性。隔年 1920 年，上海天升班在嘉義樂成茶園演出，「諸伶中於斯道三折肱者，頗不乏人。服飾又多滬上時樣者。觀者皆稱為近年中罕見之名劇。廿四夜演新劇《天女散花》。嘉城士女。咸以一睹為快。未演已告滿座。不日更欲扮演《黛玉葬花》。有戲癖者。咸翹首以待云。」[24]「滬上時樣」不知是不是上海京班帶來正在流行

21 〈天勝班之劇目〉，《臺灣日日新報與臺南新報戲曲資料選編》（臺北：宇宙，2001 年），頁 127。原刊《臺灣日日新報》，第 6 版，1919 年 12 月 6 日。

22 梅蘭芳：《舞台生活四十年》（北京：中國戲劇，1987 年），頁 298。

23 袁英明：《東瀛品梅：民國時期梅蘭芳訪日公演敘論》（北京：北京大學出版社，2013 年），頁 120。

24 〈諸羅特訊・扮演新劇〉，《臺灣日日新報與臺南新報戲曲資料選編》（臺

的古裝。《天女散花》是 1917 年在北京首演的新編古裝戲，其中舞綢帶的部分完全依靠手腕子的力量抖動綢帶，得要長期練功，表演難度比《黛玉葬花》要高，但是下苦工練習很值得，貼演此劇往往賣座客滿。1921 年，京都復勝班在嘉義南座演出《天女散花》，也是爆滿：

> 開幕之前。座已無可立錐。第四幕。乃演是齣。扮天女者乃著名坤角崔金花。扮花奴者乃女小生崔金紅。二女以如花似月丰姿。超群出類伎倆。而演此風流旖旎新劇。由能發揮其細膩熨貼手段。施以京滬時裝。令人有身親上界之快。惜乎是夕電燈失明。情景模糊。為大憾耳。[25]

要是學習梅派的話，文中的「京滬時裝」，就應該不是今天所說的「時裝」，而是當時流行的古裝。本劇改編自佛教《維摩詰經》，講述維摩居士因苦累成疾，佛祖如來遣文殊菩薩前去問疾，又命天女到病室散花。情節並不複雜，其中《雲路》、《散花》為重要場次，並有繁重舞蹈身段。劇本當中沒有「風流旖旎」的部分，估計是「電燈失明」帶來的誤解吧。1924 年，樂勝京班在臺北永樂座演出：「第二齣《天女散花》。以古裝坤角花旦王金玉飾天女。坤角花旦小翠飾花奴。同人目眩神怡。」[26]可以說明本劇相當受到歡迎，一再演出。徐亞湘《日治時期臺灣戲曲史論》的封面、彩頁都使用了宜人園旦角李純蓮《天女散花》扮相著色擺拍照片，[27]這些照片固然可以說明《天女散

北：宇宙，2001 年），頁 154、155。原刊《臺灣日日新報》，第 4 版，1920 年 12 月 29 日。

25　〈諸羅短訊‧菊部陽秋〉，《臺灣日日新報與臺南新報戲曲資料選編》（臺北：宇宙，2001 年），頁 161。原刊《臺灣日日新報》，第 6 版，1921 年 3 月 6 日。

26　〈臺北通信‧永樂座落成詳況〉，《臺灣日日新報與臺南新報戲曲資料選編》（臺北：宇宙，2001 年），頁 260。原刊《臺南新報》，第 5 版，1924 年 2 月 19 日。

27　徐亞湘：《日治時期臺灣戲曲史論》（臺北：南天書局，2006 年），封面、

花》受歡迎的程度，不過都是比照梅蘭芳已有的照片，在照相館拍攝的，並非演出實況身段，難以推論舞台的實際表演究竟如何。

（四）《嫦娥奔月》

如同前面三齣戲，臺灣觀眾都是透過梅蘭芳去日本演出對這些劇目有較多的理解，《嫦娥奔月》亦然。1919 年 5 月，梅蘭芳在東京帝國劇場演出本劇；1922 年 9 月，臺南大舞臺演出《嫦娥奔月》，作為中秋節的應節戲：

> 臺上佈置月宮。清雅可愛。侍女隨駕。蓮步逡巡。儼然一宮殿也。扮嫦娥者。為崔伶金花。服古宮裝。毫光燦爛。手攜花筐。萬紫千紅。左右盤旋。鶯啼燕囀。餘音嘹喨。春山獻秀。秋水為情。詼諧百出。情景迫真。臺下觀客。多疑廣寒仙子謫降也云。[28]

上海京班帶來了布景與古裝，但是看不到更多梅派的表演。總之，這些特色是有號召力的，「機關布景」在上海京班也形成了另一種傳統。1925 年，桃園重興社女優在臺南大舞台演出，「特聘上海坤角數名。以為合演服色亦新。尤佳佈景。觀是日新演之《嫦娥奔月》。《天女散花》兩齣。演者為白玉鳳。滬產也。年十一。唱念步驟庶幾近於崔金花。此後技精。定有出藍之譽焉。」[29]我們看到了布景、古裝，還有上海來的童伶，新聞說白玉鳳的演出像崔金花，那像不像梅蘭芳呢？筆者認為應該不像梅蘭芳，透過唱片研究可以釐清此點。

彩頁 xiii。

[28] 〈赤崁特訊‧疑是月宮〉，《臺灣日日新報與臺南新報戲曲資料選編》（臺北：宇宙，2001 年），頁 176。原刊《臺灣日日新報》，第 6 版，1922 年 9 月 11 日。

[29] 〈梨園盛況〉，《臺灣日日新報與臺南新報戲曲資料選編》（臺北：宇宙，2001 年），頁 275。原刊《臺南新報》，第 4 版，1925 年 1 月 3 日。

四、經由臺灣京劇老唱片討論梅派

「老唱片」指的是二戰結束之前出版的唱片，一般習慣稱為黑膠唱片，正好與臺灣的日治時期重合。中華民國的唱片生產，與日本帝國的唱片政策，造成了臺灣京劇老唱片有三種類型：翻版唱片、翻唱唱片與原創唱片。

「翻版唱片」是直接複製中華民國生產的名伶唱片，如梅蘭芳百代唱片《霸王別姬》，由日本唱片公司「古倫美亞唱片」翻版，該公司是臺灣唯一的翻版唱片公司。所翻版的京劇唱片可分為兩個系列：（一）16000 系列為 12 英吋大唱片，複製的是 1931 年 1 月至 2 月間梅蘭芳、馬連良等人在上海百代公司灌製的的唱段。由於這批唱片尺寸過大，不易製作與保存，因此發行數量不多，後來均縮小為 10 英吋唱片再版，但內容都有刪減。（二）25000 系列為 10 吋唱片，僅有一張，複製的是 1924 年 10 月徐蘭沅等人在日本蓄音公司灌製的曲牌。日本國立民族學博物館所編的唱片目錄《日本コロムビア外地録音ディスコグラフィー（台湾編）》中，並無這期唱片，猜測應為當時日本唱片公司集中翻製了一批早期的日本唱片，裡面夾雜了這一張戲曲唱片。[30]這批翻版唱片名單附於文末（附表一），其演出效果跟錄音品質都很優秀，演員狀況極佳，細節充滿趣味，放在今天也是經典等級。這應該是當時臺灣所能聽到的唯一梅蘭芳演唱真品，不負梅派的盛名。邏輯上，翻版唱片是能夠選擇演唱效果最好的唱片選擇，工程最簡單的作法，但卻是臺灣京劇唱片片目最少的一類，為何如此，尚待研究。

比翻版唱片稍多的是「翻唱唱片」，例如馬連良演唱《青梅煮酒論

30 何毅：《臺灣京劇唱片考辨（1926~1945）》（桃園：中央大學中文系博士論文，2021 年），頁 27。

英雄》唱片在中華民國發行之後，日本蓄音唱片公司另找曾溫州照樣
唱一張《煮酒論英雄》唱片出版。一般來說，翻唱很難比原唱更好，
此舉顯然吃力不討好，中華民國京劇唱片界找不出類似之事。筆者曾
討論過四大名旦的《三堂會審》唱片，還有許多譚派老生的《奇冤
報》唱片，[31]唱段可能是同一個，或者流派都出自譚派，無論後人聽
眾是否認為有精彩可言，每張唱片都有自己的風貌，代表個別演員學
習實踐的成果，我們將之視為原創而非翻唱。所以臺灣京劇老唱片為
何如此，考量究竟為何，很是耐人尋味。《臺灣京劇唱片考辨
（1926~1945）》已將目前所能聽到的唱片加以比對，釐清翻唱與原創
版本關係，詳見附表二。[32]

　　最多的是「原創唱片」，超過臺灣京劇老唱片的九成，也是最有價
值的部分。裡面有大批臺灣演員學習實踐的成果，本文要檢視的是與
梅派有關的唱片，主要錄製時間在 1926 年，也就是在梅蘭芳兩次訪日
演出之後，錄製劇目都是訪日演出劇目《宇宙鋒》、《虹霓關》、《遊龍
戲鳳》、《貴妃醉酒》、《天女散花》。

（一）《宇宙鋒》

　　片心劇目名稱《宇宙瘋》，1926 年日本日蓄公司灌製，四面唱
片，片號 F7、F8，演唱者為阿楼，片心標註「西皮」。這張唱片《臺
灣京劇唱片考辨（1926~1945）》已有討論：

> 此劇正名《宇宙鋒》，又名《金殿裝瘋》。片心所標「鋒」作
> 「瘋」，係將兩個劇目名稱混為一談所致。目前所見清末民初
> 戲單、唱片，均將劇目名稱寫為《宇宙瘋》，可見此寫法由來
> 已久，為當時的流行寫法，並非一般意義上的訛誤。該劇來源

[31] 李元皓：《京劇老生旦行流派之形成與分化轉型研究》，頁 376-390、515-
523。

[32] 何毅：《臺灣京劇唱片考辨（1926~1945）》，頁 26。

於梆子班大戲《一口劍》，情節非常複雜，由清昇平署整理為京劇，定名《宇宙鋒》，〔…〕此劇經梅蘭芳不斷增改，並於1955年拍成戲曲電影，但臺灣唱片所保留的片段，顯然比梅氏演出本古老。此劇在清末民初，北方除余紫雲外，鮮有人演出，南方以常子和最為著名，然而常子和也是從北京到上海的藝人，藝宗余紫雲。〔…〕阿椪唱片中的《修本》一折，與梅蘭芳之後的演出本有很大區別，其中最大的不同在於「老爹爹發恩德把本奏上」一段是【西皮慢板】，並非後世通行的【西皮原板】唱法。我們可以大膽地推測，拋開吐字發音不談，這一張唱片中所保留的聲腔，更為接近清末余紫雲的唱腔，也是僅有的保留了這齣戲《修本》一折清末聲腔的唱片。[33]

這批梅派相關唱片，有的唱片比梅蘭芳唱片更早面世，例如梅蘭芳自己本人錄製的《宇宙鋒》老唱片共計四種，分別是1928年勝利唱片，1929年大中華唱片、蓓開唱片，1934年勝利唱片，都比1926年灌錄的《宇宙瘋》要晚，阿椪顯然不可能聽到。細聽唱片，唱詞雖然雷同，唱腔卻是有著很明顯的差異。梅蘭芳本人或學生，當時也沒有來臺演出教學的紀錄。在報刊上，我們也看不到《宇宙瘋》表演的討論。阿椪所學到的，應該不是新興的梅派《宇宙鋒》，而是「余紫雲－常子和－上海京班－臺灣」的傳播脈絡。《宇宙瘋》唱片雖然不是梅派，然而在《宇宙鋒》唱腔只剩下梅派的今天，卻具有更重要的意義。梅派是現代京劇旦角的重要基礎，但戲曲史的意義上，梅派以前的旦角風貌卻被梅派覆蓋掉了，我們不知道梅蘭芳是在什麼樣的條件之下，逐步建立了梅派，但卻可以透過阿椪，窺見保存在臺灣唱片當中的前梅派《宇宙鋒》是何風貌。

[33] 同前註，頁34-35。

（二）《虹霓關》

片心劇目名稱《虹霓關》，1926 年日本蓄音公司灌製，四面唱片，片號 F54、F545，演唱者為阿好，片心標註「西皮」，僅存目錄，原片未見。[34]

《虹霓關》是梅蘭芳早期的拿手戲，也是訪日、訪美、訪蘇帶出去的劇目之一，在蘇聯拍攝了影片版，彌足珍貴，灌錄的老唱片只有 1920 年百代唱片一種。可惜的是不能聽到阿好的唱片，無從討論。

（三）《遊龍戲鳳》

片心劇目名稱《遊龍戲鳳》，此唱片為三龍公司灌製，兩面唱片，片號 301，演唱者為幼良、鳳嬌，片心標註「京調二簧」。這張唱片《臺灣京劇唱片考辨（1926~1945）》也有討論：

> 此劇通常稱《梅龍鎮》，或寫作《遊龍戲鳳》。余三勝、譚鑫培、余紫雲、梅蘭芳等名家均以此劇擅長。情節即明正德帝私訪至梅龍鎮，見李鳳姐貌美，遂封其為妃。全劇不唱「西皮」「二簧」，而是以【四平調】為主要旋律。唱片片心標註「京調二簧」略有偏頗，另，臺灣唱片中通常標註「二簧」，這一張是少有的標註「二簧」的唱片。

> 這齣戲的旦角流派分支較複雜，以李鳳姐上場的頭一段【四平調】而言，就有三四種戲路，為節省篇幅，僅將各名家唱片聆聽結果羅列如下：

> 其一，唱「江陽轍」：如陶默厂、雪艷琴、小子和等人。

34 同前註，頁 96。

其二，唱「人辰轍」：如梅蘭芳、徐碧雲、章遏云、潘雪艷、嚴琦蘭、言慧珠等人。

其三，另有如新艷秋唱「發花轍」，張文艷前四句「發花轍」後兩句「江陽轍」等。

臺灣這張唱片，基本上還是按照梅蘭芳繼承余紫雲的唱法演唱，比較中規中矩，幼良的老生除了將「玉璽」念作「玉爾」，其他也並無大瑕疵。[35]

《遊龍戲鳳》是梅蘭芳、余叔岩合作的代表劇目之一，梅蘭芳花了很多心思打磨，也是第一次訪日帶去的劇目。唱段錄製兩種，分別是 1925 年百代唱片一面、1936 年勝利唱片兩面。由於無法確認幼良、鳳嬌唱片的錄製時間，聽起來不像有意識的翻唱梅蘭芳原版唱片，《臺灣京劇唱片考辨（1926~1945）》也未將之視為「翻唱」，可以視為余紫雲戲路在南方的流傳。

（四）《貴妃醉酒》三種

片心劇目名稱《百花亭貴妃醉酒》，1926 年日本蓄音公司灌製，二面唱片，片號 F16，演唱者為小紅緞，片心標註「二簧平板」。

片心劇目名稱《貴妃醉酒》，1926 年日本蓄音公司灌製，二面唱片，片號 573，演唱者為阿笑，片心標註「京音」。

片心劇目名稱《醉酒》，1926 年特許金鳥印公司灌製，二面唱片，片號 5531，演唱者為劉市，片心標註「四平調」，僅存目錄，原片未見。

前兩種唱片《臺灣京劇唱片考辨（1926~1945）》曾予討論：

35 同前註，頁 143。

此劇正名《醉酒》，亦稱《貴妃醉酒》、《百花亭》。〔…〕臺灣唱片此劇唱詞上，與關中唱法並無太大區別。但唱法上，有很大出入。

其一，唱腔上，總體來講是一個路子，尤其第一句「海島冰輪」，兩人如出一轍，都是一樣的唱法，而與現在通行的格式完全不同，唱腔卻差異不大。

其二，唱詞上，這兩人僅第一句有區別，小紅緞唱「海島冰輪初轉騰，見玉兔，玉兔轉東升」，阿笑唱「海島冰輪又轉東升，冰輪離海島」，顯然阿笑漏唱了一句。其他並無太大差異。

其三，內容上，阿笑比小紅緞多了「雁兒飛」一段。這一段最能顯示出新老流派的區別。老派唱法，這一段從「長空雁」開始，均為上板演唱，南方景玉峰唱片即此種唱法，而北方以梅蘭芳為代表的唱法，「長空雁、雁兒飛」唱【散板】，之後【碰板】起唱，接「哎呀雁兒飛」上板。總體來講，臺灣這幾張唱片，除了劉市唱片未見，小紅緞與阿笑的兩張唱片中所體現的唱法，聽起來感覺師承是同一路數，雖不見得多高明，但卻保留了古老唱法，亦屬難得。[36]

根據上文提到 1913 年小寶蓮在淡水戲館演出的《楊妃醉酒》，本劇到臺灣的時間早於梅派成立。梅蘭芳《貴妃醉酒》老唱片共計兩種，分別是 1924 年在日本錄製的飛鷹唱片，1929 年高亭唱片；根據《臺灣京劇唱片考辨（1926~1945）》的分析，無論是小紅緞或阿笑的唱腔，都沒有參考當時已經存在的飛鷹唱片，而是出自同一師承，源於更古

36 同前註，頁 102-103。

老的風格。可惜的是，在報刊上極力誇獎的王麗雲沒有錄製唱片，後面「春機一動。挑發宦者」的醉後思春部分也沒有錄製唱片。只能說王麗雲、小紅緞、阿笑應該都是梅蘭芳之前的南方古老風格。

（五）《天女散花》

片心劇目名稱《天女散花》，1926 年日本蓄音公司灌製，2 面唱片，日蓄公司出版片號 F17，利家公司再版片號 T25，演唱者為小紅緞，片心標註「西皮」。這張唱片《臺灣京劇唱片考辨（1926~1945）》也有討論：

> 通過比對梅蘭芳劇本可知，唱片中所灌段落為劇中「雲路」一折的唱段。梅蘭芳 1924 年於日本灌過【西皮導板】、【慢板】的唱腔，1925 年於北京灌過【西皮二六】、【流水】的唱片。臺灣藝姐小紅緞這張唱片中的唱段，是將這兩張唱片的內容合而為一，並略過了【西皮二六】一段，於【慢板】後直接唱【流水】。雖然《天女散花》是梅蘭芳的代表作，小紅緞所唱也是梅氏劇本中的原詞，但不能因此斷定這張唱片就是梅派。該唱片中的所有唱腔均與梅蘭芳相差很大，如果不看唱詞，說是另一齣戲也不為過。唱片中很多都是南派旦角常用的唱腔，如其中「好一似散天花紛落十方」，便與日蓄公司的另一張唱片《狸貓換太子》中「背轉身就口內不住暗禱上蒼」一句的唱腔完全一致，上海的張文艷唱片中，只要是【西皮流水】的唱段，都會有這樣的腔。就目前所見到的京劇唱片而言，除了張文艷這樣唱，臺灣這張唱片是第二例。[37]

以上討論的前四齣戲都是老戲，只有這一齣是梅派新編戲，從首演以來，宣傳與傳播的資料相當完備。本劇「雲路」一場的綢帶舞，是梅

[37] 同前註，頁 29-30。

蘭芳訪日、訪美、訪蘇帶出去的固定劇目，到 20 世紀後半「雲路」成為兩岸京劇團爭相出國訪問的常見劇目，也成為觀光戲的常見劇目，相當值得討論。《天女散花》劇本由商務印書館發行，在梅蘭芳到上海演出本劇之前，黃潤卿就借用報刊一致好評的聲勢，已經在上海演出了自己另起爐灶的版本，足見本劇一度是上海旦角發揮自己長才，二次創造的好依據。是否要先去忠實學習梅蘭芳，反倒不那麼重要了。《支那劇與梅蘭芳》也收錄了完整劇本，臺灣更容易取得。梅蘭芳《天女散花》老唱片有三種，分別是 1920 年百代唱片，1924 年飛鷹唱片，1926 年高亭唱片可以比對，小紅緞的唱詞不改，唱腔完全不同，不知道是不是黃潤卿的，總之不是梅蘭芳，肯定是南派旦角的風格。

五、結論

上文提到，〈憶梅〉看到的現象是，梅蘭芳的風格成為廣泛模仿的對象：「《葬花》開新派先河，坤角競學，有婢學夫人之譏矣。」指責的也是一般欺世盜名之徒。梅蘭芳創造了一種新的表演風格，大批旦角演員的爭相模仿。我們只知道有模仿這回事，但是不知道是如何的模仿梅派，在此，臺灣京劇老唱片保留了珍貴的紀錄。

由於臺灣的歷史位置是如此特殊而有趣，以致於能夠以為本文所關懷的戲曲傳播，提供一個極為獨到的視角。一般的戲曲傳播，討論的都是超級明星、流派傳人、經典表演如何薪傳的問題。不過在超級明星、流派傳人、經典表演之外，戲曲的絕大多數演員，其實是普通演員、不被特定流派視為傳人、表演無法達到經典高度的存在，這些人才是戲曲傳播的絕大多數，只是從未被戲曲傳播所看到。沒有看到是因為戲曲傳播的材料限制，也受到戲曲傳播的認識論限制，大家對普通的表演視而不見。筆者在《從譚派的傳播檢視京劇流派藝術：以 1945 年以前的臺灣京劇唱片為切入點》中曾經指出：

> 譚派的傳播也是，「譚派風格也逐步成為最普遍的老生風格」
> 這句話，是指絕大多數老生演員，不被視為譚派，表演不被認
> 為是正宗譚派，他們一代人受到譚派莫大的影響，從而改變了
> 老生的風貌，這個過程受限於材料，反而難以研究，而臺灣在
> 此發揮了絕妙的作用。[38]

我們也可以用同樣的方式思考，時至今日，梅派風格也成為最普遍的
旦角風格，絕大多數旦角演員，不被視為梅派，表演不被認為是正宗
梅派，他們一代人受到梅派莫大的影響，從而改變了旦角表演的風
貌。例如前面說過的張春秋，又如戴綺霞（1918-），他是南方四大名
旦之一的小楊月樓（1900-1947）的徒弟，在臺北退休住到養老院之
後，大幅轉向，喜歡上臺唱正宗梅派戲，90 歲時演出《穆桂英掛帥》
（2008），還能開打。不過梅派這齣戲沒有開打，他的海派本色還是會
「常行於所當行」，自然流露出來。94 歲時演出《貴妃醉酒》
（2011），還能下腰。梅派戲對他有著莫名的吸引力，不為票房與營業
也願意唱，這就是梅派影響的強大力量。

　　筆者先前處理過臺灣報刊戲曲資料及唱片中的譚派流傳，與梅派
流相較，可以說譚派是報刊與唱片流行之前的流派，要靠師徒口傳心
授，雖然精粗有別，唱片中呈現的仍是譚派唱腔的格局。梅派則是報
刊與唱片流行之後的流派，觀眾在看到梅派之前，先經由印刷品報刊
知道梅派拿手新編劇目與唱詞，經由唱片聽到梅派唱腔。戲班能夠迎
合觀眾心理，投其所好，那怕是口傳心授，沒有梅派的徒弟，只要聽
過看過演出，拿到劇本，就能夠自己創造一個出來。在報刊上，也不
大標榜梅派真傳，只敢模稜兩可的暗示。因為要是真的能跟梅蘭芳拉
上關係，在當時是有廣告價值的，不可能秘而不宣。真的會梅派的教
師可能有來臺灣，或者在某個票房裡，總之沒有出現在原創唱片當

[38] 李元皓：《二十世紀前期中國戲曲的跨境、交流與轉化》（香港：三聯書
店，2022 年），頁 98。

中。在梅派劇目老唱片中，雖然唱詞雷同，不過唱腔在筆者聽來明顯不是梅派格局。戲班演出梅派拿手劇目，宣傳中的梅派引起觀眾聯想，大概以為劇目相同，內容也是一樣的吧。報刊當中很受歡迎的梅派新戲《黛玉葬花》、《嫦娥奔月》，在臺灣都沒有灌錄唱片，可能檢討了小紅緞的《天女散花》，覺得此事不大可行。綜合以上對報刊與唱片的分析，筆者認為正宗梅派還沒有出現在臺灣以前，「梅派」已經開始傳播了，觀眾知道梅派的拿手戲與風格，並且充滿興趣。

　　最後，這批二度創造的梅派有何意義可言？可以用《天女散花》來說明，臺灣現行的《天女散花》有兩個路子，一個當然是梅派，另一個是戴綺霞的路子（以下簡稱為戴版），戴版不是戴綺霞獨創的，可能也和上海京班在 1930 年代的演出版本不完全一樣。可以確定的是，無論是戴版還是上海京班演出版，都是這些京劇江湖班子演員各自發揮所長，逐步累下來的。等到梅派成為經典，進入現代京劇教育，經歷了一兩個世代累積的戴版仍有不可磨滅之處。1962 年，臺灣電視公司開播之初，戴綺霞就演出了《天女散花》，足見梅派之外的另一版仍是一個賣點。2012 年，他獲得臺北市政府「臺北市傳統藝術藝師獎」。2013 年，國立臺灣戲曲學院進行「戴綺霞京劇藝術傳習計畫」傳習本劇。[39] 2014 年學位論文《戴綺霞京劇藝術與傳承研究》有專章，記錄戴版《天女散花》獨樹一幟的表演內涵與風格，[40] 本劇也因而在臺灣保留了下來，成為海外孤本，見證著京班演員到處跑碼頭的時代，與獨特的創作現象。

[39] 〈走出養老院　95 歲名伶戴綺霞親自傳授表演精髓〉，《臺灣英文新聞》，2013 年 5 月 22 日。取自：https://www.taiwannews.com.tw/ch/news/2227010（2022 年 7 月 3 日瀏覽）。

[40] 朱祐誼：《戴綺霞京劇藝術與傳承研究》（宜蘭：佛光大學藝術學研究所碩士論文，2014 年）。

作者小檔案

李元皓，國立清華大學中文系博士。主要著作包括《不惜遍唱陽春：京劇鬚生李金棠生命紀實》、《京劇老生旦行流派之形成與分化轉型研究》。單篇論文與書評散見於《民俗曲藝》、《清華學報》、《漢學研究》、《戲曲研究》、《九州學林》、《紅樓夢研究》、《戲劇學刊》等學術期刊。現職國立中央大學中文系副教授，擔任臺灣戲劇暨表演產業研究學會理事、臺灣人地協會理事。聯絡方式：yuanhow@gmail.com。

參考文獻

〈天勝班之劇目〉，《臺灣日日新報與臺南新報戲曲資料選編》，臺北：
　　宇宙，2001 年。

〈天勝班演新劇〉，《臺灣日日新報與臺南新報戲曲資料選編》，臺北：
　　宇宙，2001 年。

〈天蟾京班　開臺第一聲〉，《臺灣日日新報與臺南新報戲曲資料選
　　編》，臺台北：宇宙，2001 年。

〈赤崁特訊·疑是月宮〉，《臺灣日日新報與臺南新報戲曲資料選編》，
　　臺北：宇宙，2001 年。

〈走出養老院　95 歲名伶戴綺霞親自傳授表演精髓〉，《臺灣英文新
　　聞 》， 2013 年 5 月 22 日 。 取 自 ：
　　https://www.taiwannews.com.tw/ch/news/2227010（2022 年 7 月 3
　　日瀏覽）。

〈梨園盛況〉，《臺灣日日新報與臺南新報戲曲資料選編》，臺北：宇
　　宙，2001 年。

〈菊部管窺〉，《臺灣日日新報與臺南新報戲曲資料選編》，臺北：宇
　　宙，2001 年。

〈臺北通信·永樂座落成詳況〉，《臺灣日日新報與臺南新報戲曲資料
　　選編》，臺北：宇宙，2001 年。

〈慶昇京班劇目〉，《臺灣日日新報與臺南新報戲曲資料選編》，臺北：
　　宇宙，2001 年。

〈諸羅特訊·扮演新劇〉，《臺灣日日新報與臺南新報戲曲資料選編》，
　　臺北：宇宙，2001 年）。

〈諸羅短訊·菊部陽秋〉，《臺灣日日新報與臺南新報戲曲資料選編》，
　　臺北：宇宙，2001 年。

〈戲館好況〉，《臺灣日日新報與臺南新報戲曲資料選編》，臺北：宇
　　宙，2001 年。

小隱：〈黃潤卿之天女散花〉，《鞠部叢刊·粉墨月旦》，上海：交通圖書館，1918 年。

王安祈：《為京劇表演體系發聲》，臺北：國家，2006 年。

朱祐誼：《戴綺霞京劇藝術與傳承研究》，宜蘭：佛光大學藝術學研究所碩士論文，2014 年。

何毅：《臺灣京劇唱片考辨（1926~1945）》，桃園：中央大學中文系博士論文，2021 年。

李元皓：《二十世紀前期中國戲曲的跨境、交流與轉化》，香港：三聯書店，2022 年），頁 98。

李元皓：《京劇老生旦行流派之形成與分化轉型研究》，臺北：國家，2008 年。

村田烏江：《支那劇與梅蘭芳》，收錄於谷曙光編，《梅蘭芳珍稀史料匯刊》冊三，北京：學苑，2015 年。

谷曙光編：《梅蘭芳珍稀史料匯刊》冊一，北京：學苑，2015 年。

味蒓：〈今之所謂流派者〉，《戲劇月刊》第 1 卷第 2 期，上海：大東，1931 年。

味蒓：〈憶畹華兼勗玉霜〉，《戲劇月刊》第 1 卷第 6 期，上海：大東，1931 年。

林幸慧：《京劇發展 VS 流派藝術》，臺北：里仁，2004 年。

徐亞湘：《日治時期臺灣戲曲史論》，臺北：南天書局，2006 年，封面、彩頁 xiii。

徐味蒓：〈論平劇之過去與將來〉，《戲劇月刊》第 3 卷第 3 期，上海：大東，1930 年。

袁英明：《東瀛品梅：民國時期梅蘭芳訪日公演敘論》，北京：北京大學出版社，2013 年。

馬二先生：〈嘯虹軒劇話〉，《鞠部叢刊·品菊餘話》，上海：交通圖書館，1918 年。

高美瑜：《戰後初期來台上海京班研究——以「張家班」為論述對

象》，臺北：文化大學戲劇所碩士論文，2007 年。

張慶霖：〈我之罪言〉，《戲劇月刊》第 1 卷第 11 期，上海：大東，1929 年。

梅花館主：〈梅蘭芳初演黛玉葬花〉，《申報京劇資料選編》，上海：上海京劇志編輯部等，1994 年。

梅蘭芳：《舞台生活四十年》，北京：中國戲劇，1987 年。

許志豪：《戲學匯考》卷八，上海：大東，1926 年。

黃鈞、徐希博編：《京劇文化辭典》，上海：漢語大辭典，2001 年。

楊中中：〈顧曲雜言〉續，《戲劇月刊》第 1 卷第 12 期，上海：大東，1929 年。

蘇少卿：〈憶梅〉，《戲劇月刊》第 1 卷第 6 期，上海：大東，1931 年。

疫情下劇場展演的數位轉譯：
以《亡命紀事：我是誰？》爲例

杜思慧
國立中山大學劇場藝術系助理教授

Digital Translation of Theatre Performances during the Pandemic – With Chronicles of Exile Who: Am I as an example

Shih-Hue TU
Assistant Professor, Graduate Institute of Theatre Arts, National Sun Yat-Sen University

摘　要

2011 年五月中臺灣疫情爆發，本人負責執導第五屆「全球泛華青年劇本創作競賽」第貳名作品《亡命紀事：我是誰？》的讀劇演出，因此轉為線上展演，在也是因應疫情而興起的「雲劇場臺灣」平臺播放。這篇論文主要從兩個大面向討論此次的創作。一是故事和技術的操練整合，這齣戲改編自臺灣多起「黑戶」的真實事件，以看似荒謬的身分證件辯證，探討身在臺灣的身分和認同議題；臺灣的故事背景設定，符合街拍場景，有點通俗感的寫作風格剛好也適合影像節奏，因此讓創作團隊以這些共同點為準，決定畫面內容以呈現故事。另一方面則是討論劇場在拍攝過程中所遇到的困難，為了忠於原著，團隊如何用其他的創意手法解決，比方選用了預錄手機畫面和臺詞、手繪圖面等方法；而導演和剪輯師透過初剪影片檢查故事的流暢度給予演員筆記後，請他們再拍新段落回傳再修剪，兩方在雲端工作，試圖在限制中共同為劇場和影像之外的視訊鏡頭表演，尋找到最適切的新語彙。論文最後也希望包含線上展演「觀眾」身分參與的討論，如何保有劇場觀眾的即時觀戲感，應是劇場轉為數位演出後仍保有的重要元素，值得持續探索。

關鍵詞：線上展演、視訊鏡頭表演、數位文化、劇場即時性、觀眾

2021 年 5 月中臺灣疫情嚴峻，本人預計執導第五屆「全球泛華青年劇本創作競賽」貳獎作品《亡命紀事：我是誰？》的讀劇演出因此轉為線上展演。適逢「雲劇場臺灣」（https://tw.cloudjoi.com/）開張，讀劇節便搭配在平臺播放，也做為首播的開「館」演出。因為網路穩定性考量，最終決定以預錄形式播放，但也想堅持著預錄表演中保有劇場即時性的初心。而該次為符合防疫規定，[1]學生在經過指導後還必須學習拍攝，為求影像畫質和收音的整齊，也商請學校購置入同樣型號的視訊鏡頭，分別寄到同學家中。除了表演還要自行架設及整備後臺，可說是更完整且全面地發揮了劇場訓練和精神。

一、故事和技術執行的操練整合

這齣戲改編自臺灣多起「黑戶」的真實事件，以看似荒謬的身分證件辯證，探討身在臺灣的身分和認同議題。劇作家郭宸瑋以一位自小父母離異的青年男高職生開始說起，並取材自《一線之遙》，[2]帶領出藍領移民、移工企盼安家落戶但卻陷入國界關卡、失去身分和討論空間的生存權益。這位男高職生在戶政事務所處理父親身後事時發現生母另有其人，對自己身分產生「我是誰？」的懷疑並踏上尋母之路。途中卻遇見一位被追捕的「黑戶」女孩，為了幫助她，兩人展開一連串的逃亡旅程。就在緊迫跟隨的警察趕上之際，一輛貨車從圍捕中猛然殺出，救下兩人。同時間，軍方與警方出動優勢武力全面包圍，貨車被圍堵在臺北橋上。擴音喇叭傳出冷漠的倒數聲，男孩最後

[1]　年 5 月 16 日起調整為「一人一室」（含單獨房間及衛浴）隔離，並加強衛教居家檢疫與居家隔離者及同家戶之同住者均應落實相關防疫措施。取自：https://covid19.mohw.gov.twchp-4840-53633-205.html（2023 年 10 月 10 日瀏覽）。

[2]　白刷刷黑戶人權行動聯盟：《一線之遙：亞洲黑戶拼搏越界紀實》（臺北：導航基金會，2015 年）。

只能眼睜睜地看著女孩被帶走。

臺灣的地理背景設定，符合街拍場景，有點通俗感的寫作風格、流動的公路場景也適合影像節奏，因此創作團隊以這些共同點為準出發，想像畫面內容以呈現故事。在 5 月讀劇節結果公布後，6 月初線上甄選四位大三同學後，便開始為期一個月、平均每日八小時以上的工作。[3]在首次讀劇到開始工作前，導演和剪輯兼攝影指導（以下簡稱攝影指導）就劇本呈現開了創意會議，除了保留某些片段仍期望在劇場裡拍攝，其他敘述性的畫面就以視訊鏡頭表演為主述。劇中主要角色「男」和「女」為固定演員，其他眾角色則由兩位敘事者多重扮演。初期準備工作和劇場排練無異，設定人物風格、決定話語態度和扮演方向，確認角色服裝等，但中後期便有許多關於鏡頭語彙的討論和筆記、眼神的角度、在不同的視訊鏡頭裡自己和他人的身體位置關係等等。若是一鏡到底，導演和攝影指導則先試拍後交給演員參考，再由他們自行掌鏡演出拍攝，所以幾乎每個鏡頭都經過多次來回測試、確認最後才能定稿。

防疫規定，浪漫的想，像是命題式寫作。而一切要自己來的表演者，也得發揮「土炮精神」，為了造一部車，得要學著從輪子開始做起。

一場男生騎摩托車載著女生由桃園前往臺北尋親的戲，變成一人戶外騎車、後座者以鏡頭拍攝轉動的輪胎代替；最終女生被捕載往警局的戲，由導演開車在西子灣夕陽餘暉之際，重複兜繞著防波堤邊，由攝影指導拍攝完成。本來甄選了四位同班同學這件事也沒什麼，沒想到同學因為共同在外租賃公寓，皆為同住者，合乎當時防疫規定，讓分鏡圖的限制少了一些，也在工作時能明確分組，男和女一組、敘事者 N 與 n 一組。若超出五人以上的場景設計，則由導演現場指導、攝影指導在他處透過鏡頭說明或確認，或反過來，導演排完戲後離

3 角色與演員分別為李佩珊飾「女」、廖原漢飾「男」，李岳澄和蔣永瀚分飾兩位敘事者。

開，由攝影指導進場拍攝。防疫人數限制下的排列組合，反過來影響
工作順序，雖然不方便，但也因此被迫提高效率。

二、介於影像和劇場表演間的視訊鏡頭表演初探

　　這個近 70 分鐘的演出卻花去了兩百多小時的工作時間，遠遠地超
出了既定想像。主要原因在於，說故事／拍攝和影片剪輯的同時發
生。因為外在環境限制，拍攝不能一氣呵成，而是分段邊做邊調整，
所有人包括導演我在內都是第一次接觸這樣的表演形式。因著疫情而
起的各式表演新名詞，如視訊鏡頭表演（Performing for the
Webcam）、桌機螢幕表演（Desktop Performance）等，都顯示了大家
如何集思廣益（且焦急地）從一張 A4 紙尺寸的電腦螢幕前，尋覓充
實而飽滿的表演內涵，而這內容現階段又似乎侷限在胸頸部以上，那
劇場裡身體的動能和量能呢？如何由大至小、內化身體語言到視訊鏡
頭前的表演？舉例來說，劇本裡一場男主角在喪禮跪拜的場景，舞臺
上，演員應該先往後退一步再往前跪下，以拉出舞臺空間感和表達哀
傷的內在引起身體的主動性，但在鏡頭裡卻得要直接垂直落下，以免
出鏡，其實是不符合真實空間邏輯的，但拍攝時卻必須如此展現。如
此做也是讓身體由外而內搜尋故事動機、從動作回推情節的展現，以
整理出最適合此媒介的表演內容。

　　所謂視訊鏡頭表演沒有教科書可依循，只能從對影像表演的理解
中轉換。影像表演講究表演的細膩度、表情的細微反應，而且大部分
不感知鏡頭的存在，如果劇場表演是所謂的放大，那麼影像表演便是
力求自然、拿捏合宜和活在當下。視訊鏡頭表演不僅僅是介於這兩者
之間的表現，更像是屬於自己一國的表演方式。首先此次演出雖轉為
線上，但讀劇形式未變，演員可以更理所當然且確實地看著鏡頭說臺
詞或表演，沒有第四面牆，當演員把視線拉離開鏡頭時，又能很快地
建立起自己的角色想像空間，快速地遊走在疏離和認同間。如果劇場

是遠景，影像表演可以算是中近景，而視訊鏡頭表演則更是特寫，那樣不同尺寸視框的想像。但還好共通性是這三種表演也都同時要求身體表現的精準度、聲音和肢體的控制力道。所以在與學生們來回修整表演的時程上，劇本前三分之一便先花去大量工作時間，等到學生掌握到訣竅，可以複製經驗後，劇本後三分之二便得以快速排練及錄製完成。而不管哪種表演方式，最終還是關於力度的拿捏、表演能量的微調和表演部位氣力的分布。關於劇場表演和視訊鏡頭表演的並置使用，可以在同年十月國家表演藝術中心國家兩廳院（簡稱：兩廳院）秋天藝術節邀演的《暗黑珍妮》（*Jeanne Dark*）一劇中同時看到。

Jeanne Dark，「一位法國奧爾良郊區天主教家庭的 16 歲少女珍妮的 IG 暱稱。她常常因為貞操的事情遭受同學的嘲諷與霸凌。有一天晚上，她終於不再沉默，她決定獨自一人在 IG 上直播，用她的故事，她的想法，她的一切，反擊所有否定她的人。」[4]法國創作者 Helena de Laurens 除了邀請觀眾進到劇場裡，一起加入這場直播表演外，同時也在 IG 用 Jeanne Dark 這個帳號直播，讓全世界的觀眾都可以看到並且與她互動，可以說是一場模糊了現實與虛構的演出。戲開始的第一個音樂段，珍妮帶著手機一起跳舞，並且在桌機螢幕上同時出現只有 IG 看得到的主觀鏡頭和從第三者全景視角看到的景象，即，青少年時時盯著手機看的身體行為。單人表演的想像力用雲端、社交軟體等演出平臺展現了新世紀的可能。IG 裡面的刻意扭曲照射視角而出現的另外一個人物成為單人表演裡最好的第二人。[5]攝影機第三視角的拍攝有種偷窺感，技術準備上光線相當完善，所以女主角其實在第三人視角裡很美。這齣戲最有趣的部分是將 IG 直播鏡頭和第三者攝影機鏡頭並置，所以在現實生活中只看到 IG 的觀眾會只看到部

4 節錄自兩廳院網站節目介紹內容，取自：
 https://www.opentix.life/event/1432643873240633346（2023 年 10 月 10 日瀏覽）。
5 杜思慧：《單人表演》（臺北：黑眼睛文化，2008 年），頁 70。

分演出，桌機的觀眾才能看到戲的全貌。IG 多種濾鏡功能交替使用良善，比方手抖的鏡頭，或者把手機放置到手機架上時變成了麥克風，讓社交軟體的直播轉變成話語權的握有等等；在第三人鏡頭視角裡也像是拿著麥克風發言，但 IG 的鏡頭看久後更像是無病呻吟，考驗人的耐性。一整段珍妮在粉紅畫面裡面玩攝影主播對兩機說話的眼神交替，在她第一次看全景攝影機時，我作為觀眾有種偷窺被發現的驚嚇和超現實感。IG 鏡頭裡面的珍妮看起來老成又疲倦，當她沒有刻意在 IG 鏡頭前醜化自己時，現場的珍妮其實是好看的。不同長度和功用的手機架提供了不同的角色處理轉換和設計，前面利用長型架子提供了麥克風式的發言行為和動作，中場後使用了手持伸縮手機架，利用短軸快速轉換左右，也處理了姐妹間角色的快速轉換。戲劇緊張時刻來臨，網路斷了，媽媽進場，在 IG 的世界裡面感覺母親像是在手機另一端，但在劇場現況裡面只見燈光越來越暗，演員只剩下手機上的美容光當照明，對著黑暗裡假想的母親爭吵，兩方鏡頭都能感受到壓迫，唯鏡頭裡面感覺很驚恐，而劇場裡則出現了假定性，觀眾知道接下來是角色獨白的戲劇進程。

在 2021 年臺灣開始閉國前，國外劇場已經在經歷過一番疫情肆虐後找到了新出路。《暗黑珍妮》緊扣著因應時局而生的表演形式，為這樣的表演形式又創造出了適切的內容，整個觀戲經驗充滿驚艷，是我在創作《亡命記事：我是誰？》時還想像不到的技法，印象非常深刻。那個本想握有劇場即時性的初心，用在角色「小黑」開車載著「男」和「女」逃離警察追捕的段落，我們在同學們租屋處的大空間搭了黑背幕，作為編排前二位後一位，眾人看向前方像是在開著車，但錄製結果卻不佳，劇場黑背幕的設計和視訊鏡頭表演的形式不和，因此顯得情境和表演的假定性太高，最後還是透過攝影指導的剪輯後製，讓它看起來不像在同一個現場，是不同視窗的表演，才整合了全劇的鏡頭語彙。作為劇場導演感覺挺挫折的，也是此次創作中最大的體悟和學習。

三、聲場的設計和運作

　　純讀劇、完整製作演出和現場錄影後製播放，是三種藝術呈現的方式。文化研究者威廉斯（Raymond Williams）在《表演中的戲劇》一書中總結：「戲劇文本與戲劇表演之間的關係…，那就是『戲劇中的文本與演出之間，根本沒有固定的不變關係』。」[6]這段話收錄在巴爾梅（Christopher Balme）所著《劍橋劇場研究入門》一書。書中也提到「主要文本」和「次要文本」的區別，「主要文本是由『再現人物』所說出的話語，次要文本則提供了作者說明如何執導與演出的訊息。」[7]此次線上的展演形式，我延伸了所謂主要和次要文本的定義，即讓劇本作為主要文本，影像述說為次要文本，因此攝影指導的功用更顯重要，但還是得要先有好的素材才會有好剪輯。《亡命紀事：我是誰？》中劇作家有段對角色和形式的舞臺指示：

> 演員人數可視製作規模或導演概念決定，惟建議以「雙數」為基準〔…〕：形式可依照不同製作決定。舞臺指示與符號是提供閱讀者想像的「鑰匙」，可視演出需求調整或重新詮釋，惟注意保持整體演出的節奏與流動性。

讀劇透過聽覺讓觀眾自由形貌畫面，而影像創作則是視覺先行，於是抓著「惟注意保持整體演出的節奏與流動性」的重點，找到兩者平衡，保有或開展彼此優勢。保有優勢便是讓讀劇的聲音表現盡量清楚，可以分為兩個方面，第一個是口條、角色口音等依靠演員在角色聲音變化上的彈性，以下節錄給演員佩珊的聲音表演筆記內容以作為

[6] 克里斯多夫・巴爾梅（Christopher Balme）著，耿一偉譯：《劍橋劇場研究入門》（臺北：書林，2010 年），頁 140。

[7] 同前註，頁 143。

範例說明：

> 佩姍：想像你扮家家酒，一人分飾兩角，剛好演的是媽媽和女
> 兒。女兒有點小，但媽媽是成人所以正常說話就好。然後這個
> 女兒的小，是統一的，不要因為年級還小所以變笨，不要因為
> 要學口音所以說話臭奶呆，正常發揮即可。最後是長大的女兒
> 對鏡頭，所以三個聲音分明。

　　保有優勢的第二點是拍攝時聲音的收錄技巧，工欲善其事，必先
利其器。此時商請系上為演員們購置同款型號的 USB 視訊麥克風便顯
得非常必要。另外收音也設計為兩軌，演員在雲端對戲時，除了手機
收音也用電腦收音，如此後期設計聲音時就有此兩種加上混音的選擇。
由此，演員也是攝影師，前置排練鏡頭和運鏡節奏，透過後製剪輯合
成。在後製時，也請了有古典音樂專長的導演助理兼職配樂工作，找
出有歷史情境的銅管交響樂作為影像內容背景音樂，從通俗感的氣氛
漸入省思的氛圍。依照劇末故事情節安排，作法鈴響嘎然而止，凝神
屏息，休止符數秒後，最後選以古典鋼琴《G 弦上的詠嘆調》（*Air on
the G String*）吐納、作為故事的結尾。

四、數位劇場的儀式性

　　劇場的起源是儀式，人用儀典來預測或回應自然力量，所以有音
樂、舞蹈、化妝和面具服裝；數位劇場也有技術性的準備儀式，通暢
的網路流量、能連接至雲端以及連接上後讓傳送和接收方有不延遲的
觀看經驗、畫素高的鏡頭、收音清晰的麥克風、足夠的光線和乾淨有
清楚意境表達的螢幕背板設定，讓透過機器傳送的表演品質不打折，
待設備俱全，便可安心按下「進入會議室」一鍵。

　　現今線上有許多觀看平臺，此次讀劇節則和「雲劇場臺灣」合作；「雲劇場臺灣」自馬來西亞引進，由兩位兼具工程師背景的劇場人一手打造，從購票到同步觀賞線上演出「一站式」的劇場體驗，觀眾也能在進場時透過即時訊息和其他觀眾交流互動。「全球泛華青年劇本創作競賽」的線上展演搭配雲劇場的開館，競賽小組更是在首演前先寄了開幕驚喜包給貴賓，讓大家用香檳杯（塑膠材質）和零食搭配螢幕裡的演出，讓久違實體劇場的劇場朋友們第一次線上相聚充滿期待，大家真的像是久違了的再次進劇場看戲。網頁介面除了有個人座位標示（頭貼），也可盡情在旁邊留言板傳送訊息問候彼此，令人感受到如同在實體劇場裡的熱絡。它延續了觀眾進場看戲的儀式感，也讓觀眾體驗到除了 YouTube、Line TV 純錄播式以外的線上劇場觀看體驗，雲劇場和全球泛華主辦單位集結了在螢幕前的個體形成一個慶典般的集體活動。

　　線上劇場剛出現時，有些劇場工作者擔心觀眾未來會因為方便性而不再願意進劇場，但經過 2021 年到 2022 年疫情上下起伏這段時間和場館開閉觀眾進出的意願度來看，可以探得觀眾是能分別此兩種形式不同的觀戲感受並且有所選擇，只能說，數位劇場雖是疫情下的產物，卻也同時對觀眾及藝文團隊提供了觀戲做戲另一種規格的選項。在教學現場的觀察也發現，由實體轉為線上課程後，反而展現出同學們對於影像敘事邏輯和剪接技巧的不陌生，比老師還能更熟練地為劇本提供出新構想，發揮了手機世代的優秀養成。也顯示線上劇場不只對第一線的劇場工作者多有影響，對劇場藝術系的學生也有新的刺激和因應之道。

　　「雲劇場臺灣」提出了幾個新的想法，舞臺監督同時要熟悉 IT，行政同時要熟悉電商平臺，前臺也有制服，就是換上一致的大頭貼，雲劇場裡觀眾即時回應功能代替了劇場裡的即時觀戲感，此舉和現下部分觀眾看直播主的節目習慣不謀而合；若嫌打字留言分心，觀眾也可以選擇非留言模式、放大螢幕專注看戲不參與討論，各取所需。雖

然仍屬於錄播，但這應該是劇場轉為數位後仍保有即時性和互動性的重要元素，甚至更為寫實而全面。走筆至此，想起黃建業老師曾這麼論述寫實形式到風格發展：

> 每種寫實都有其環境文化的認知，寫實並非只是一個表象的邏輯，它充滿著生活觀察。透過你對影像的情境、色彩、鏡頭調度，呈現出不同的形式、變形的寫實，使作品不虛偽，從作品中獲得更多生活細節的透視。所謂寫實其實是風格。[8]

　　數位劇場作為一種寫實風格的轉譯，不啻為 2021 年以來的生活下了一個現階段的定義，劇場裡的寫實被移轉到數位空間，除了創作端的自我修養和技術更新，技術端的劇場工作者一樣面臨斜槓學習的挑戰，而我們每個人也都在這過程裡，像是從 BB Call 到大哥大到智慧手機的進程般，同時見證了劇場新形式的誕生，只是這不是結論，而是開始。

五、數位劇場的觀眾

　　現場在哪裡？有觀眾在是否就是現場？若能創造出現場的氛圍而觀眾也感覺到，是否那也叫現場？在特地時間與空間裡相遇，即使平臺不同，是否也算是同時保有了藝術展現和觀眾？有的時候在捷運站上看到一些（多是）男生一面打手機遊戲、一面向耳機裡數位另一端的夥伴喊話，有的時候看到情侶隔鄰坐著卻是在線上組隊打遊戲，是否也可以說這些都是不同參與現場的方式。酒吧裡大家一起看世界盃冠亞軍賽，全世界可能在那個時間點不論時差都一起打開了電視，大

8　黃建業，影評人、學者及導演，國立臺北藝術大學戲劇系副教授榮退，曾任國家電影資料館館長、臺北電影節總策劃等職。此段話節錄自 2022 短片實驗室演講逐字稿。

家為支持隊伍進球的那刻同時歡呼，大家為失敗的隊伍同時落淚，這
些集體性是如此真實。那麼以《亡命記事：我是誰？》這齣戲為例，
最終來自雲劇場後臺紀錄的各項數據，觀眾登記參與的人數為 853
人，缺席 273 人，上座率為 68%，而參與國家或地區共有 16 個，[9]反
而比劇場內純粹的讀劇演出觸碰到了更廣泛的觀眾群，這是大家始料
未及的。我們也可以由此預見，因應這樣觀眾需求的演出，未來也會
如雨後春筍般浮出，數位劇場的來源觀眾充滿可能性，只要有網路有
手機，就可以有觀眾的存在。

　　疫情期間各劇團將歷年錄影演出帶在各平臺播放，開響第一炮的
是綠光劇團「線上陪伴計畫」，期間限定地在 Facebook 官方粉絲頁上
免費播放《人間條件》第一集到第六集；[10]如果兒童劇團的趙自強團
長則訓練團隊錄製 Podcast、做動畫，透過各種載體持續說故事。[11]公
視表演廳夾帶三機錄影的優勢，播放了近幾年的演出，包括相當新、
才首演完一年的國家表演藝術中心三館共製節目《十殿》。就錄影品質
來說，大概可以綠光劇團的品質進程做為代表，《人間條件》第一集到
第三集的畫質收音都不佳，單機、沒特別收音，很純粹就只是個劇場
記錄；等到《人間條件四》後，可以明顯感覺到品質越來越好，也顯
示劇團越來越重視影像紀錄，這部分也展現在攝影器材的更新，以及
在對錄影效果比方運鏡或導播機控臺的要求。公視表演廳合作的劇場
演出則一直都有基礎水準，這個在早年公視取材於劇場、團隊搭配影
視公司錄製，以獲得效果較好的影像紀錄檔案的互利模式，在疫情的
此時發揮作用。然而不管是以上哪種，也都還是以劇場表現為主，影

9　計有來自臺灣、香港、馬來西亞、中國、美國、澳門、新加坡、土耳其、
　梵蒂岡、加拿大、法國、日本、奧地利、英國、澳洲和德國。

10　資料來源：https://tw.news.yahoo.com/news/吳念真-綠光劇團-人間條件-線上
　看-免費線上看-092445302.html（2023 年 10 月 10 日瀏覽）。

11　資料來源：https://www.cna.com.tw/news/acul/202106280155.aspx（2023 年
　10 月 10 日瀏覽）。

像為記錄工具。回頭看視訊鏡頭表演如前述仍舊還是自己一國，更顯出其特殊性，即，它是不同的展演形式和編創思維。

六、結語

　　空間、演出內容和觀眾，本就是劇場的黃金三角，而疫情下劇場展演的數位轉譯，讓觀眾的參與顯得更為重要，衛武營國家藝術文化中心在疫情期間也創發了線上第六劇場，以雲劇場為播放平臺重播德國里米尼劇團（Remini Protokoll）的《高雄百分百》，這個系列頗能後設地展示觀眾角色的轉變，從素人演員到現場觀眾都是在聆聽當事人的故事中走入戲劇旅程，而這個劇場錄影在線上播放時居然感覺不違和，因為素人演員和螢幕前觀眾的共感，似乎將布萊希特（Bertolt Brecht）第三人稱敘述的劇場又翻轉了一輪，也重複驗證了前述關於疏離與認同的即時感受。而《亡命記事：我是誰？》劇本裡對於國家政權、邊界和移動等提出的疑問，也恰好在這個有點觀看距離的形式中展現了矛盾的張力。它同時是荒謬又悲慘的，也介於紀實和虛構間，用影像錄製的方式剛好更能掌握說故事的節奏。線上劇場是一個在有限制條件中的創作，影像的紀實性、劇場語言的使用，也讓在電腦螢幕前的觀眾能調整自己的身分，探索這些疆域的內涵。

　　「觀眾必然不再只充當事不關己的見證者，而成為劇場藝術決定性的參與者」，[12]是否按下加入會議室的按鍵，掌握在一指之間。在 19 世紀初電視機的發明翻擾了接下來視覺影像的歷史之後，因疫情而生的數位展演也在 21 世紀的此刻讓我們被迫重新檢視劇場展演的變革；讓觀眾仍保有打扮得宜出門觀戲的生活儀式感、專注在螢幕前觀賞演

[12] 漢斯-蒂斯·雷曼（Hans-Thies Lehmann）著，李亦男譯：《後戲劇劇場》（臺北：黑眼睛文化，2021 年），頁 257。

出，而不因為是在家中觀看可以隨便，成為創作者必須同時思考的作品內容方向，而這才真正是創作考驗的開始。

作者小檔案

杜思慧，紐約沙羅勞倫斯大學表演藝術碩士（Sarah Lawrence College, MFA）。發表過多齣劇場編導演作品，其中《島語錄～一人輕歌劇》於法國 2010 年外亞維儂藝術節演出，繼而更受邀在 2012 年於法國新東向藝術節巡迴演出。曾獲榮譽有英國文化協會藝術年獎、臺北國際藝術村出訪澳洲藝術家。出版有劇本集及專書《單人表演》、《看見‧觀點》。目前持續與不同藝文團體合作，並為國立中山大學劇場藝術系專任助理教授。聯絡方式：shtu2019@gmail.com。

參考文獻

白刷刷黑戶人權行動聯盟：《一線之遙：亞洲黑戶拼搏越界紀實》，臺北：導航基金會，2015 年。

克里斯多夫・巴爾梅（Christopher Balme）著，耿一偉譯：《劍橋劇場研究入門》（臺北：書林，2010 年），頁 140。

杜思慧：《單人表演》，臺北：黑眼睛文化，2008 年。

漢斯-蒂斯・雷曼（Hans-Thies Lehmann）著，李亦男譯：《後戲劇劇場》，臺北：黑眼睛文化，2021 年。

虛擬肉身與數位現場之間：
後疫情時代臺灣視窗裡的線上
戲劇「新現場」初探*

周慧玲
國立中央大學英美語文學系教授

From Virtual Corporality to Digital Liveness:
"Liveness" Redefined by Post Pandemic Online Theatre

Katherine Hui-Ling CHOU
Professor, Department of English, National Central University

*本論文原刊於：《戲劇研究》第三十一期（2023 年 1 月），頁 169-202。
感謝編輯委員會授權轉載。本文為國科會專題計畫部分成果。本文初稿
宣讀於國立中山大學與成功大學聯手主辦之 2022 第一屆臺灣戲劇暨表演
產業研究學會年會「弄潮：劇場文化、記憶與產業變遷」國際學術研討會
（2022 年 7 月 29-31 日）。會後首次修改投稿後，再次修改；謹此致謝該
會議與談人、兩位期刊匿名審查委員的寶貴意見，以及國科會研究經費。

摘　要

　　本文以近年對歐亞地區國際藝術節中的線上戲劇觀察與紀錄為基礎，透過問卷與深度訪談、文獻搜集等方式，調查並對照臺灣能見及所見的後疫情時期在地、亞洲、乃至全球各類線上戲劇發展情形，嘗試以地處亞洲的臺灣為檢視和觀看線上戲劇的視窗，追蹤並觀察在地線上戲劇的參與和容受情形。本文首先分析臺灣地區觀眾和戲劇工作者參與線上戲劇（包含觀看和參與製作演出）的整體樣貌，接著將綜合訪談以及問卷調查所得之線上戲劇表演節目，歸納為三類線上演出型態，即傳統的直播或錄播、互動性直播與錄播、參與式數位現場等，並分別採樣一個節目或演出平臺進行個案討論分析之。

　　本文具有雙重意圖，一方面調查臺灣戲劇產業在當地疫情下，發展出什麼樣的在地線上戲劇模式，另一方面則調查國際線上戲劇類型在臺灣的容受情形。本文將進一步綜合討論這兩個途徑的調查所得，探討後疫情時代臺灣視窗裡的在地、亞洲乃至國際線上戲劇在（全球）戲劇產業發展史中的可能意義。本文最終意圖在於以臺灣視窗所能採樣到的線上戲劇為個案研究的取樣基礎，嘗試探討後疫情時代不同形式的線上戲劇如何延續或翻新既有的戲劇產業結構乃至戲劇美學概念？特別是，線上戲劇透過虛擬肉身建立的數位現場，除了作為實體劇場特殊時期的替身，它們還提煉出什麼樣的更深沉的戲劇核心價值？

關鍵詞：線上戲劇、數位劇場、虛擬肉身、雲劇場臺灣、後人類主義

一、前言：數位競爭力是後疫情時代表演藝術存續的關鍵？

　　自 2020 年 1 月新冠病毒肺炎（Covid-19）[1]席捲全球並被聯合國世界衛生組織定義為「全球大流行」（global pandemic），人類肉身一夕之間成了這場生物災難（biohazard）的焦點。對戲劇產業而言，觀演雙方的肉身既成了公共衛生管理概念中的危險媒介而受到嚴密監管與隔絕，原本劇場藝術據以為核心的「現場性」（liveness）和「共存性」（co-presence）受到前所未有的挑戰，以至於 2020 年才過了一半，全球總計三千萬人口的表演藝術從業人員中，就有近 60% 因為疫情導致劇院場館關門的嚴重衝擊而失業。[2]美國阿貢國家實驗室在 2021 年 1 月，聯手美國國家藝術基金會（NEA, National Endowment for the Arts）與美國聯邦緊急事務管理署（FEMA, Federal Emergency Management Agency）調查 Covid-19 疫情對表演藝術產業的衝擊，發現 2018 至 2020 年間美國在表演藝術、電影與運動賽事消費趨勢，從每年三兆美元跌到 2020 年第二季的五千美元以下的慘況，已構成國家文化與經濟的緊急事務。[3]英國上議院議員 Stephen Gilbert 也曾去信英國數位文化與體育部，請求重新考慮在流行病管理的社交距離作為和

[1] SARS-CoV-2 病毒引起的 Coronavirus disease，簡稱 Covid-19。

[2] Andrea Rurale & Matteo Azzolini. "The Impact of Covid-19 on the Future of Performing Arts: A Survey of Top Industry Executives in Europe and the US." *MAMA The Art of Managing Arts*. SDA Cocconi School of Management. 17 Nov. 2020. Accessed: https://www.sdabocconi.it/upl/entities/attachment/REPORT.pdf (1 May 2021).

[3] Greg Guibert & Lain Hyde. "Analysis: Covid-19's Impacts on Arts and Culture." *Covid-19 REFLG Data and Assessment Working Group of Covid-19 Weekly Outlook* (4 Jan. 2021), Argonne National Library. Accessed: https://www.arts.gov/sites/default/files/COVID-Outlook-Week-of-1.4.2021.pdf (20 Sep. 2021).

文化產業生存之間，找到平衡點。[4]面對這場世紀危機，全球表演藝術產業幾無疑義地以數位競爭力為產業存續之關鍵，紛紛轉向數位科技媒介化的線上戲劇，尋找可能出路，無論是消極地以之為臨時替代性措施，或是積極地藉其探索新的戲劇產業型態。[5]

　　相較於紐約百老匯以及美國大部分地區劇院自 2020 年 3 月開始關閉直到隔年 2021 年 6 月才重啟，或是英國劇場連續關閉十五個月的現象，後疫情時代臺灣表演場館雖未經歷持續性全年關閉或停演，在地表演藝術團體和從業者卻弔詭地兀自走入一段漫長的乍驚乍喜、忽冷忽熱的兩極化狀態。2020 年 3 月因國家音樂廳國外藝術家演出前發現染疫而首次短暫關閉各地表演場館，至本文截稿的兩年半期間，臺灣表演藝術場館與各演藝團體遇到的困境是，因為相對短暫的疫情爆發與不斷滾動式調整的公共衛生防疫規範，從業者時時都得準備臨時取消或停演，以及隨之而來的密集恢復演出。行文此刻回首，我們固然可以歸納指出自 2020 年春起至 2022 年秋期間，臺灣表演藝術從業者平均每年約經歷五個月停演或延期、七個月的正常演出。但對所有歷經此過程的劇場工作者而言，停演時間一如疫情發展，既無絕對規律更難以預測，而恢復演出的原因和時間，也不盡相同。如此乍驚乍喜的混亂狀態甚至可以從一些文獻中重溫。例如，2020 年 11 月 26 日立

4　Stephen Gilbert. "Peers Voice Fears for Covid-19's `Acute Impact'on Performing Arts." a letter to Rt Hon Oliver Dowden MP, UK Parliament (20 May 2020). Accessed: https://www.parliament.uk/business/lords/media-centre/house-of-lords-media-notices/2020/may-20/peers-voice-fears-for-covid19- acute-impact-on-performing-arts/ (20 Sep. 2021).

5　根據 Rurale & Azzolini 在 2020 年 12 月的一份調查報告顯示，歐美表演藝術產業在後疫情時代續存的五大競爭力為觀眾參與、數位競爭力、市場行銷、新營運概念、與募款。該報告並指出歐美的差異在於，美國產業的續存更看重觀眾參與和市場行銷，歐洲則更著重數位能力。參見 Andrea Rurale & Matteo Azzolini. "The Impact of Covid-19 on the Performing Arts Sector." *MAMA The Art of Managing Arts*. SDA Cocconi School of Management. 3 Dec. 2020. Accessed: https://www.sdabocconi.it//upl/entities/attachment/EXECUTIVE_SUMMARY_RICERCA_COVID.pdf (1 May 2021).

法院第十屆第二會期《文化教育委員的專題報告》書中，國家表演藝術中心統計其轄下三館一團，在該年 3 月至 10 月期間，共取消自製與外租節目 835 場，延期 112 場，相較 2019 年全年演出的 1889 場，全臺於 2020 年至少取消或延期一半的演出場次；《報告》行文至此隨即又一轉憂慮口吻，自我鼓舞地強調「臺灣從 2020 年 5 月下旬，政府宣布藝文活動解封……。在全球疫情高峰，歐美劇場或團隊關閉、停演再起之際，臺灣表演藝術界仍繼續前進」。[6] 如是的文字紀錄透露了彼時對疫情的過度樂觀，因為接下來兩年臺灣的疫情和藝情，將反覆地乍起乍落。例如，2021 年春末臺灣爆發第二波疫情，全臺進入重大流行性疾病管理的第三級警戒，雖未執行所謂的封城，民眾卻自動提升自我管理，城市街景異常安靜。文化部因應彼時新的社交距離管制，宣布從是年 5 月 11 日全臺表演場館限令「梅花座」，觀眾席必須間隔入座，直到 9 月 27 日，為期五個月；期間大部分演出均取消，因為「演一場、賠一場」。[7] 2022 年 3 月臺灣第三波新冠疫情猛爆，儘管公共衛生管理政策改變，表演場館持續開放觀眾全席入座，梅花座限令不再，但約莫自是年 4 月起表演藝術團體便經常因為演職人員確診而臨時取消演出，直到本文撰寫的 7、8 月，仍不斷出現取消演出的訊息。換言之，後疫情時代臺灣各地表演場館與表演藝術團體連續三年

6　「臺灣從 2020 年 5 月下旬，政府宣布藝文活動解封後，國表演中心三場館在持續執行嚴謹防疫措施下，迄今節目均仍維持整場演出。在全球疫情高峰，歐美劇場或團隊關閉、停演再起之際，臺灣表演藝術界仍繼續前進」。國家表演藝術中心、國立臺灣博物館、國家電影及視聽中心：《如何推動後疫情時代博物館、美術館、表演藝術官舍及各文化館舍之數位策展、線上藝文、數位行銷與服務專題報告》，中華民國立法院第十屆第二會期教育及文化委員會，2020 年 11 月 26 日，頁 2-4。

7　中央社：〈因應疫情升級，文化部宣布藝文場館梅花座〉，《中央通訊社》，2021 年 5 月 11 日。取自：https://www.cna.com.tw/news/firstnews/202105110282.aspx（2022 年 11 月 30 日瀏覽）。林育綾：〈表演劇場不開放觀眾兩大原因：梅花座等於「演一場、賠一場」〉，《ETToday 新聞雲》，2021 年 7 月 8 日。取自：https://www.ettoday.net/news/20210708/2025927.（2022 年 11 月 30 日瀏覽）。

陷入了每年停演（延後演出）五個月、恢復現場演出七個月的「惡性循環」中。

以「惡性循環」比喻後疫情時代臺灣戲劇產業的實況，本文意欲探問的是：當全球表演藝術工作者因場館長期關閉轉而探索線上表演的各種可能性並將之視為後疫情時代的可能出路，臺灣戲劇產業從業者在反覆取消與恢復演出之間疲於奔命，是否反而因此失去探索各種線上戲劇形式的機會與動力？臺灣的疫情發展模式，是否「反諷地」阻礙在地劇場從業者對於線上表演的各種實驗？如果數位競爭力被視為後疫情時代表演藝術產業存續的關鍵，那麼臺灣的從業者是否因為受創較輕微而無需或未曾趕上全球這波線上戲劇風潮，進而錯失了探索實驗產業新（數位）模式的契機？

實際情況當然不是那麼單純。臺灣戲劇產業的領頭羊國家表演藝術中心在 2020 年 4 月發佈了「特別方案 2.0」六大驅動方針，其中第五項便是「推動展演新形式，推動線上觀演機制」。[8]具體作為包含透過「直播、預錄及播出等方式」，從提供免費觀演到研議推動線上收費機制等。[9]我國文化部又在 2021 年第二波疫情爆發後兩個月也就是 7 月 10 日至 8 月 20 日期間，推出《藝 Fun 劇場—精采上線》線上劇院，鼓勵表演團隊在 YouTube 頻道或其他線上方式播映舞臺作品，提供民眾線上收看等。[10]國家表演藝術中心之國家兩廳院所主辦的 2021

[8] 其他五大方針包含：（一）投入重製經費，協助節目重新演出；（二）擴大孵育計畫，支持研發創新；（三）提前啟動委製，厚實創作內容；（四）善用技術專業，配置未來人才；（六）規劃戶外演出，籌備未來全面振興。國家表演藝術中心、國立臺灣博物館、國家電影及視聽中心：《如何推動後疫情時代博物館、美術館、表演藝術官舍及各文化館舍之數位策展、線上藝文、數位行銷與服務專題報告》。

[9] 同前註，頁 6-12。

[10] 文化部：〈《藝 Fun 劇場——精采上線》表演團隊陪伴民眾「藝」起防疫〉，《文化新聞》，2021 年 7 月 9 日。取自：https://www.moc.gov.tw/information_250_130685.html（2022 年 11 月 30 日瀏覽）；〈文化部積極性藝文紓困補助〉，《文化新聞》，2021 年 9 月

年《秋天藝術節》與 2022 年《臺灣國際藝術節 TIFA》，也分別引進來自法、英、西班牙、荷蘭等形式各異的國際線上戲劇節目，豐富島嶼上的線上戲劇資源。再加上可在臺灣地區跨境觀演的線上節目，以及包括鄰近的香港藝術節和新加坡、馬來西亞個別團體的線上戲劇演出，乃至中國大陸地區和歐洲城市少部分開放觀眾跨網域觀賞的線上戲劇與表演，後疫情時代邊界管制嚴密的島嶼臺灣，藉著這些國際線上表演和全球戲劇產業維持一定的交流。甚至於，此時國際藝術節中的實體跨境演出紛紛取消，但表演藝術節目透過線上平臺進行跨疆域交流的情形，比之 2019 年前反而有過之而無不及，觀眾也能藉由數位介面將觸角伸得更遠更廣。[11]這意味著臺灣戲劇觀眾與產業從業者對於線上戲劇的形式並不陌生。然而，後疫情時代臺灣線上戲劇的發展現況究竟如何？疫情管理差異是否導致不同地區的線上戲劇的發展模式？我們應該怎樣理解這些實際作為的差異？更重要的也許是，線上戲劇除了作為實體現場表演的替代方案，它們的種種實驗是否（或如何）重新定義了我們對於實體演出所謂劇場「現場性」的認識？

　　本文以近年對歐亞地區國際藝術節線上戲劇觀察與紀錄為基礎，透過問卷與深度訪談、文獻搜集等方式，調查並對照臺灣能見及所見的後疫情時期在地、亞洲、乃至全球各類線上戲劇發展情形，嘗試以地處亞洲的臺灣為檢視和觀看線上戲劇的視窗，追蹤並觀察臺灣線上戲劇的參與製作和閱覽容受情形。具體研究包括自 2021 年 5 月起，陸續深度訪談五位資深劇場工作者，並於 2022 年 6 月設計問卷調查，取得在地二十五人次的問卷結果，以及受訪者近三年曾參與（觀看以及製作演出）的七個國際藝術節總計來自十一個國家逾七十個線上戲劇節目的實際情形。[12]問卷設計兼採量性和質性兩種：除基本資料外，

22 日。取自：https://www.moc.gov.tw/information_250_136863.html（2022 年 11 月 30 日瀏覽）。

[11] 周慧玲訪談吳維緯，2022 年 5 月 10 日。Google Meet 訪談。

[12] 國際節目來源請詳後文。

主要包含九項根據深度訪談彙整出來的問題；每項問題除了提供受調查者選項，也提供質性回答，儘量在深度和廣度上能搜集到具有一定代表性的採樣。[13]本文首先分析臺灣地區觀眾與戲劇工作者參與線上戲劇（包含觀看和參與演出）的整體樣貌，接著將綜合訪談與問卷所得之線上戲劇與完整瀏覽的線上表演節目，歸納為三類線上演出型態，即傳統的直播或錄播、互動性直播與錄播、參與式數位現場等，並分別採樣一個節目或演出平臺進行個案討論分析之。

本文具有雙重意圖，一方面調查臺灣戲劇產業在當地疫情下，發展出什麼樣的在地線上戲劇模式，另一方面則調查國際線上戲劇類型在臺灣的容受情形。本文將進一步綜合討論這兩個途徑的調查所得，探討後疫情時代臺灣視窗裡的在地、亞洲乃至國際線上戲劇在（全球）戲劇產業發展史中的可能意義。本文最終意圖在於以臺灣視窗所能採樣到的在地與國際線上戲劇為個案研究的取樣基礎，嘗試探討後疫情時代不同形式的線上戲劇如何延續或翻新既有的戲劇產業結構乃至戲劇美學概念？特別是，線上戲劇透過虛擬肉身建立的數位現場，除了作為實體劇場特殊時期的替身，它們是否還可能提煉出戲劇更深沈的核心本質？

二、臺灣線上戲劇起手式：視窗中的國際線上戲劇錄播

筆者於 2022 年 6 月前的兩年間，先進行五位臺灣資深劇場工作者的深度訪談，[14]接著設計和發放調查問卷、最後收回二十五份調查結

13 這九項問題包含：曾因疫情而取消或延後演出情形、曾參與線上（非實體）節目的製作與演出情形、曾參與線上表演的整體經驗、曾欣賞線上（非實體）表演情形、對曾欣賞線上表演節目的迴響、對線上表演平臺友善度的評選與看法、（疫情前）接觸線上表演的歷程與動機、對後疫情時代劇場的預期等，每項問題均包含量性與質性兩種調查方式。

14 五位受訪者為鄒鳳芝（2021 年 5 月 21 日）、黃湘玲（2021 年 8 月 23

果。[15]在所有接受問卷調查者中，其年齡跨度從二十一到六十五歲，其中四十五歲以下者佔比 52%（圖一）；所有問卷填表人中有八成為劇場工作者，且以工作資歷十九年以上的資深劇場工作者佔比較高，為全部填表人的 65%（圖二）；另外兩成為未曾參與線上戲劇製作的純觀眾（但本身都曾經從事過劇場工作或為相關科系學生）。總計本次接受調查者中自我定義為劇場工作者，統計分別來自七個民間團體以及部分自由接案者，擔任劇場職務包含劇團執行長 CEO、導演、編劇、演員、舞臺技術、製作助理、以及大專院校戲劇相關科系教師等。如是的調查結果顯示受調查對象採樣分散，未過度集中在特定年齡群或團體，且涵蓋大部分劇場工作各專業部門；不僅如此，他們同時具備線上戲劇觀眾與從業者的雙重身分，他們的意見有一定的代表性，並對本文探討問題具有參考價值。

圖一　「後疫情時代臺灣線上戲劇實況調查」，受調查者年齡佔比圖。
問卷設計與發送：周慧玲。

日）、吳維緯（2022 年 5 月 10 日）、石佩玉（2022 年 6 月 25 日）及謝佩珊（2022 年 6 月）。

[15] 問卷發放分別有直接發放，以及有受邀填寫者間接發放；並未對不曾有過劇場工作者發放問卷。作為個別研究者，本文作者實際不可能取得任何線上演出的一般觀眾聯繫方式，故未針對純粹的觀眾進行問卷調查。因此本文所謂的觀眾，是指劇場工作者或相關領域青年學生所構成的觀眾，他們未必實際參與過任何線上戲劇的製作表演。

圖二　　「後疫情時代臺灣線上戲劇實況調查」，填表者為劇場工作者之工作年資圖示（受調查 25 人中 20 人回覆為劇場工作者。）
問卷設計與發送：周慧玲。

　　問卷中基本資料調查後的第一個問題為「在疫情期間（2020 年迄今），您參與的演出計畫中，是否曾因疫情而取消或延期」，85.7%接受調查者表示有。特別值得注意的是，接受問卷調查者中，有 83.3%的人曾在調查期間欣賞過他人製作的線上演出（圖三、四），但只有60.9%的受調查表示曾參與線上戲劇製作演出；換言之，本次調查對象以劇場工作者為多數，但他們大多數是線上戲劇的觀眾，而非線上戲劇的工作者。如是的採樣調查還顯示另外兩個重要訊息：其一，儘管臺灣地區表演場館因社交距離管制而關閉或限制入場人數的時間較歐美短，但劇場從業者經歷演出取消或延的比例，仍遠高於後疫情期間劇場正常開放的比例；如是的調查結果再次說明即便在前兩年疫情看似較不嚴重的臺灣，在地表演藝術產業整體受到的衝擊仍然是非常巨大的。其二，後疫情時代臺灣劇場工作者觀賞線上戲劇的比例（圖四，83%）遠高於其參與線上戲劇製作演出的比例（圖五，左；60.9%），這是否也說明臺灣表演場館不曾長期持續關閉，造成了從業者投入線上戲劇開發與製作的時間精力與他們投入欣賞線上表演的時間精力，不成比例？問卷調查結果進一步提示如圖五（右），臺灣劇場從業者投入線上表演的動機，固然有較高比例者表示「未來有興趣再

探索嘗試線上演出」，但也不乏認為「經濟效益過低」、「為了爭取紓困補助」、參與的過程「無奈，倉促且茫然」者；整體對與投入線上戲劇製作與表演的態度顯得曖昧而有欠明朗。

三、疫情期間（2020年1月迄今）您參與的演出計畫，是否曾經因疫情而取消或延後？
21 則回應

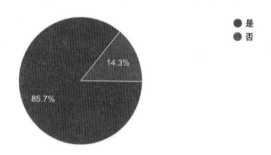

六、疫情期間，您是否曾欣賞過線上（非實體）表演節目?
24 則回應

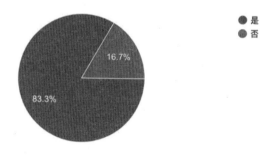

圖三(上)、四(下)　曾因 Covid-19 疫情取消或延後演出者(上)與 2020 年起曾欣賞線上表演節目者(下)，分別為 85.7%與 83.3%。
問卷設計與發送：周慧玲。

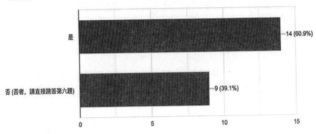

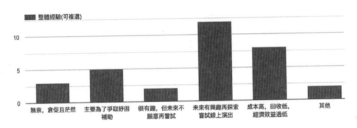

圖五　「後疫情時代臺灣線上戲劇實況調查」，受調查者曾參與線上（非實體）節目製作演出(左)與整體經驗(右)。

問卷設計與發放：周慧玲。

　　為了更詳細了解臺灣觀賞和參與製作線上戲劇的實際現況，本次問卷調查除了設計量性問題，每項問題也加入質性回答空間，開放填寫者自由填寫。例如，量性問題以分年方式提供 2021 年和 2022 可在臺灣視窗收看的香港藝術節 HKAF、臺灣國際藝術節 TIFA、新加坡國際藝術節 SIFA、臺北藝術節 TAF、全球泛華青年劇本競賽 WSDC 讀劇藝術節、不貧窮藝術節等六個藝術節，總計十八個線上戲劇節目選項，提供填表者依照他們曾欣賞的節目進行勾選。另以質性方式請問卷填寫人根據曾經在臺灣常見線上表演平臺如「雲劇場臺灣」、YouTube、OPENTIX、KKTIX、Instagram、電影院（NT Live）、Digital Theatre 等，觀賞過的線上戲劇劇目與時間，以及曾參與過製作

演出的線上戲劇演出劇目、演出平臺、以及經費來源等。表一為這兩組問題所搜集的在臺灣可見的在地或國際線上戲劇表演至少七十齣節目的調查成果綜合彙整；[16] 其中 A 欄指問卷填寫者曾參與製作之線上節目，B 欄指問卷調查者曾觀賞之線上節目；三個列位則分別指「錄播／直播」線上戲劇節目、「互動式錄播／直播」節目、「參與式數位現場」節目等，三種線上演出型態。

表一　臺灣劇場工作者觀演線上戲劇節目與類型調查彙整*

線上戲劇平臺 ＼ 參與方式		A.曾參與製作演出之線上戲劇	B.曾觀賞之線上戲劇節目
錄播／直播	公視表演廳（YouTube＆電視頻道）		綠光劇團人間系列；1/2Q《情書》；《亂紅》；《光華之君》；《金鎖記》；《Re/turn》；《雨中戲臺》；《簡吉奏鳴曲》；《魂顛記》；《當迷霧漸散》；以上2021。《十殿》；《生祥樂隊》；《阿婆蘭》；《繡襦夢》；《你嘛好啊！》；以上2022年
	YouTube	《女生宿舍》；《超現實生活》；《白色說書人》；《佳音英語劇團》	

16　為了因應表演藝術停擺的特殊狀況，歐洲大型場館在 2020 年春陸續開始有條件釋出自製節目的免費線上演出，臺灣因疫情發展較晚，當年僅有公共電視節目《公視表演廳》取得授權後於網路上分享昔日曾拍攝的戲劇節目錄影存檔，以及極少數民間團體於 Youtube 上免費分享昔日劇作演出的。因此本次問卷未調查 2020 年臺灣線上戲劇發展情形。另，表一所列節目中，除了四齣「公視表演廳」節目和四齣「雲劇場臺灣」節目，其餘節目作者皆曾完整收看。

	Billibilli		北京人藝七十週年院慶微博直播經典劇目；孟京輝經典劇目；2021。（無劇目）
	KKTIX	《生命中最美好的5分鐘》；《莊子兵法》；2021。	
	OPENTIX Live	《父親母親》；《上帝公的香火袋》；2022。	《暗黑珍妮》法；2021。TIFA《No here》希；《月球水2.0》；《神不在的小鎮》；2022。
	場館放映		TIFA《易卜生之屋》荷；《封塵舊事》荷；2022。
	其他（自架）平臺		《少女練習》。SIFA《世界的盡頭》德；2021。HKAF《死城》俄；《鼻子》俄；《太太學堂》法；《偽君子》法；*To Be a Machine*愛；*Wonder Boy*英；2022。
	院線（含NT-Live）	《醒‧者》；《馬戲‧人生》；《魂顛記》。	NT Live《彗星美人》；《戰馬》；《雷曼兄弟》；2021。衛武營《魂顛記》；2023。
互動式錄播／直播	雲劇場臺灣	《美男子寶蓮魁》；《1399趙氏孤兒》；《丑王子》；《風塵三俠》；《孤魂之夜》；《夏雪落盡前》；《男子完全調教手冊》；《我的媽媽是ENY》；《男子完全調教手冊》；2021。	《進口人類新城》；《不貧窮國際藝術節》六齣／日港臺；《高雄百分百》德；《劇場爸爸》；2021。

參與式數位現場	雲劇場臺灣	2021WSDC第五屆讀劇藝術節三齣；《將進酒食樂章線上決定版》；2021。	2021WSDC第五屆讀劇藝術節三齣；臺北藝術節《將進酒食樂章》；2021。
	Zoom/Meet Google	《福爾摩斯辦案：國會殺人事件》英；《拾憶》英／西；2022。	HKAF《TM》比；2022。 TIFA《拾憶》英／西；《福爾摩斯辦案：國會殺人事件》英；2022。
	其他（自架）平臺		《她們的秘密》新；2021。 《解密美術館》新；2022。
	Instagram		《暗黑珍妮》法；2021。
小計		27	50+

* 同年線上戲劇劇目串之後標記「2021」、「2022」，以示該串線上劇目的演出年分。國外製作的線上戲劇劇目，其劇名後註記出品國或主演者國籍縮寫，如「《她們的秘密》新」指可在臺灣看到的新加坡的線上戲劇《她們的秘密》；「TIFA《拾憶》英／西」則指兩廳院「臺灣國際藝術節」推出由英國西班牙藝術工作者合創演出的參與式線上戲劇作品《拾憶》。

　　進一步分析表一的初步統計彙整結果，我們將可發現臺灣視窗中可見的在地與國際線上戲劇節目來源，除前述問卷列出的六個臺灣和亞洲地區國際藝術節，還有不少節目實際為其他地區特別是歐洲各國際藝術節的特約創作。例如 2021 兩廳院秋天藝術節的《暗黑珍妮》原為 2020 年巴黎春天藝術節的節目，因疫情延宕至同年秋天才演出，臺北演出時間與 2021 年法國演出時間同步，且以法語發音另附德、英、中三種字幕；該作品咸信是全球第一個在劇院與 Instagram 同步播演的戲劇製作，持續在法國普瓦捷藝術節、加拿大魁北克藝術節、瑞士洛

桑維迪劇院等歐美劇院巡迴演出。[17]2022 香港藝術節 HKAF 的《機器超人 1.0 版》（*To be a Machine*, Version 1.0）原為愛爾蘭正點劇團（Dead Center）於 2020 年愛爾蘭國際藝術節的特約創作，首演後當年 9 月改以德語在柏林演出，是為 Die Machine in Mir；2022 年新增中文字幕版在 2022 年第五十屆香港藝術節線上播出，開放跨境觀眾線上欣賞。[18]另一個例子則是臺灣國際藝術節 TIFA 在 2022 年推出的《拾憶》（*Recall*），為西班牙藝術家接受總部設於英國的「伯明罕—歐洲藝術節」（Birmingham-Europe Festival, BE Festival）委託創作；[19]2022 年臺灣國際藝術節邀請《拾憶》來臺並新增中文表演介面，提供臺灣觀眾中英兩種語言選擇。易言之，總計後疫情時代臺灣視窗可見的線上戲劇節目，除了本地製作，還包含了來自英國、法國、比利時、德國、西班牙、荷蘭、希臘、日本、新加坡、上海、北京等十個以上國家／九個國際藝術節的線上戲劇。這份線上戲劇清單雖然是臺灣視窗中所見所得者，其代表性已不限臺灣或亞洲，尚且及於歐洲，具有較為廣泛的跨區域代表性與意義。事實上，無論是作者的深度訪談或是問卷調對象都反覆提及，原本訴求實體現場的表演藝術因著疫情而出現的數位轉向，突破了原有的地理疆域限制而大幅打開觀眾的容受面，進一步提高了表演藝術節目國際交流的機會。這約莫是後疫情時代飽受限制的全球表演藝術產業始料未及的發展趨勢。進一步說，觀演雙方透過虛擬肉身完成的線上戲劇，在相當程度上減低了國際節目跨疆域演出的碳足跡，而在一定程度上接近當代「後人類主義」（posthumanism）

17　詳 2020 巴黎春天藝術節檔案資料：
　　https://www.festival-automne.com/en/edition-2020。

18　詳愛爾蘭正點劇團 Dead Center 官網：https://www.deadcentre.org/tobeamachine。

19　此作品為疫情後 BE Festival 特約製作；當值英國疫情嚴峻，劇場全面關閉，BE 改採線上進行，是為 BEatHome Festival，故正確的說明應是，此作品為 BEatHome 特約製作。詳藝術家 Francesc Serra Vila 官網 http://www.fserravila.com/recall-full-video.html。BE 藝術節為後疫情時代各國際藝術節線上節目主要來源之一。資料來源：https://befestival.org/。

所主張，藉由科技超越傳統劇場強調「具身存在」（embodied existence）的實體演出概念，進而邁向環境永續的生產模式。[20]

其二，比較表一 A 欄「曾參與的線上戲劇製作演出」和 B 欄「曾觀賞的線上戲劇節目」兩者差異，我們還將發現臺灣劇場工作者「曾觀賞的線上戲劇節目」，以臺灣「公視表演廳」的節目－也就是表一第一類「錄播／直播」節目類型是最多；錄影播出儼然臺灣線上戲劇起手式。如前所述，在疫情席捲全球之初，透過鏡頭紀錄的影像化線上戲劇表演成了表演藝術進入全面停滯的嚴峻時期，被普遍提出的應急之道、救命的稻草。再以歐洲為例，2020 年春天，包括巴黎歌劇院在內等國際著名場館率先推出經典作品影音紀錄的限期免費線上觀賞，容受對象則從會員限定到區域性限定收看。疫情初期這類有條件免費的網路表演藝術影音內容，大多是因為全球表演藝術場館遭遇到集體封關的極端處境，藝術家與從業者為了最低限度地維繫與劇場觀眾聯繫才提出，並非常態營運，作法相對謹小慎微。這是因為疫情爆發之初線上錄播的戲劇節目其收費制度尚不成熟，產業潛力與操作模式尚不可知，提供觀眾免費收看線上錄播／直播戲劇絕大多是臨時的應急之道，時間很短暫。表一中香港藝術節 2022 的線上節目中，大量源自這個脈絡下的作為，也就是歐洲各歌劇院在疫情前後製作演出節目的現場錄影，輾轉成為其他如香港藝術節的線上節目，以克服國際藝術節中跨境節目大量闕如的問題。

相對於歐美災情，2020 年新冠疫情之初臺灣表演藝術進入第一次停擺僅為期三個月，當時只有公共電視的影音串流平臺「公視+」釋放該臺製作的「公視表演廳」節目將十餘年來曾參與的現當代表演藝術作品錄影轉播中少部分歷史檔案，開放供會員在該平臺自由瀏覽；其他表演場館完全沒有採取任何線上演出的措施。這也是作者問卷調

[20] Andy Miah. "A Critical History of Posthumanism." In *Medical Enhancement and Posthumanity*, edited by Bert Gordijn & Ruth Chadwick (Springer, 2008), pp. 71-94.

查是從 2021 年開始。總之，「公視表演廳」線上錄播的作為確實類近跟進歐美在疫情初期釋出免費線上戲劇節目的策略，成為後疫情時代初期臺灣線上戲劇的起手式，維繫臺灣劇場和觀眾的橋樑。

　　然而「公視表演廳」的發展其實完全無關疫情且另有脈絡。1008 年開播的「公視表演廳」節目採舞臺演出現場錄影轉播，運用的技術與媒介是電視轉播，播出平臺則有電視頻道、影片分享網站 Youtube、和影音串流平臺公視+三種。[21]「公視表演廳」至今總計轉播臺灣戲劇舞臺表演藝術節目，若每年以三十部計，粗估至少累積製作近七百部戲劇舞臺表演節目的影音內容，可說是近二十年來臺灣戲劇表演電子影像化的主力。[22]這固然是因為沒有任何民間團體具備足以匹敵的專業影像設備技術與人力，另一個可能因素是，公視表演廳和表演藝術團體之間有個合作默契：演出團體授權節目製播內容，限定播出時間，公共電視則提供錄製的影片檔案作為戲劇團體存檔自用。也就是說，對臺灣表演藝術事業單位或從業者而言，戲劇藝術的影音內容主要目的在於記錄，充其量能夠在演出後，得到極有限的電視播放，其影音內容加值運用十分保守有限。正因如此，在不影響現場表演觀眾購票意願的前提下，又能提高戲劇作品乃至表演團體能見度，公共電視和表演團體雙方尚能維繫共識。不過，也因為授權權限限制，節目製作一旦按授權合約完成播出次數後，便需下架進入庫房。因此當 Covid-19 襲擊臺灣之初，公視行動影音串流平臺也只能戮力取得八十部影音作品的授權在線上免費播出，[23]其中許多節目甚至僅授權在臺澎金馬地區播放，遑論像前述歐洲大型場館將其節目的錄

[21] 本次問卷調查表一未列公視+選項，也沒有任何填表人填寫公視+收看線上戲劇經驗，因此未能統計公視+收看情形。

[22] 周慧玲訪談黃湘玲，2021 年 8 月 23 日。電話訪談。

[23] 林育綾：〈全國首個影音平臺！『公視表演廳』80 場演出限時免費看〉，《ETToday 新聞雲》，2020 年 4 月 16 日。取自：https://www.ettoday.net/news/20200416/1692742.htm（2022 年 11 月 30 日瀏覽）。

影改作，轉身成為其他地區線上戲劇節目內容，難以擴大其容受範圍。

「公視表演廳」既然採現場演出同步錄影，再在演出後擇期播出，疫情肆虐打斷表演團體的演出行程，公視節目錄影作業自然也被迫中斷，因而出現表一第一欄位總計觀眾欣賞公視表演廳十三齣線上戲劇節目，卻沒有戲劇從業者參與其製播的統計結果。[24]又因為是在演出現場拍攝，表演團體大多難以與電視拍攝製作取得適當的溝通，後者往往處於被動而難以發揮其專長，充其量只能被動地成為現場表演藝術的影音紀錄，難以為劇場產業發展另闢蹊徑。[25]反而要到文化部和國家表演藝術中心自第二波疫情也就是 2021 年 7 月後，開始推動線上舞臺計畫，表演藝術團體開始探索售票性線上戲劇演出，臺灣才開始出現從產業存續出發的收費式線上表演概念。表一中的 KKTIX、OPENTIX Live、「雲劇場臺灣」等線上戲劇平臺，便是在此時應運而出。換言之，如果公共電視作為臺灣近二十年來表演藝術專業影音紀錄的主要平臺與媒介，那麼 2021 年以後出現的新的 OTT 如 KKTIX、OPENTIX Live、雲劇場臺灣，才是為戲劇產業服務的影音串流平臺，臺灣線上戲劇才真正雛形初見。

值得注意的是，從公共電視邁向 OPENTIX Live，除了疫情的進逼，還有一個重要的催化和轉折，那就是 2009 年英國國家劇院現場（National Theatre Live, NT Live）對全球戲劇產業的示範。將現場的表演藝術進行電子影音化的紀錄並轉成商品播出，一直不是全球從業者所樂見；臺灣劇場從業者對數位劇場的保留，亦如國際大型藝術節藝術總監對線上演出的排斥。NT Live 卻是少數改變臺灣（甚至全球

[24] 後疫情時代公視表演廳錄製現場節目場次銳減，而本次問卷調查結果也顯示沒有任何填卷的劇場工作者曾參與公視錄製節目，兩相吻合。

[25] 王菲菲：〈當表演藝術與公視相遇：專訪《公視表演廳》黃湘玲製作人〉，公視《開鏡》季刊，2019 年 1 月 31 日。取自：https://medium.com/@PTS_quarterly/當表演藝術與公視相遇-8d9027eb9ff8（2022 年 11 月 30 日瀏覽）。

多地）劇場工作者觀念，甚至引以為參考的劇場影視化關鍵案例。[26]

NT Live 由英國皇家劇院 Royal National Theatre（更常被暱稱 National Theatre）於 2009 年 6 月 25 日發起，將自製節目在演出同時以高畫質攝影機拍攝，透過衛星轉播將劇場內的現場演出「同時同步」傳送到英國境內七十三家高畫質電影院和世界其他地方逾兩百個電影播映和藝術中心。NT Live 於 2009 年揭幕首演當晚由著名演員海倫米勒主演的古典劇作 *Phèdra* 受到全球總計逾五萬名觀眾同步觀賞的紀錄，創下戲劇產業與影視媒介結合的先例。NT Live 原意是這種強調「現場同時」和「觀演互動」的現場衛星轉播放映方式，能彰顯並保留戲劇演出獨特的「現場性」。弔詭的是，當北美與歐洲國家風聞 NT Live 計畫而要求加入，NT Live 為了因應區域間的時差而調整播出時間，遂出現了歐洲部分城市和北美觀眾看到的 NT Live 節目實際上晚於倫敦現場演出的現象。批評者自是難掩洞悉地指出，NT Live 觀眾看到的是轉播錄影，既非與現場演出同步，更沒有觀演互動可言，稱之為「國家劇院劇場現場」（National Theatre Live）豈不諷刺？[27] NT Live 自 2009 年上線初期，在英國引發的諸多爭議，還包括將戲劇影視化是否弱化劇場特色？透過衛星跨境放送倫敦的舞臺演出，是否排擠其他城市的戲劇資源等等，不一而足。[28]如今看來，NT Live 爭議的關鍵大多繫於當時對劇場「現場性」的理解，亦即觀演雙方的「同時」「共存性」。反而要等到後疫情時代人們在逆境中重新探問劇場核心，才有機會從心摸索數位戲劇「現場性」的可能新意，延續 NT

26 2022 年臺灣國際藝術節推出阿姆斯特丹劇院錄播節目《易卜生物》、《塵封舊事》的線上演後座談中，其前任藝術總監 Woutervan Ransbeek 便曾表明受該次節目來自 ITALive- nternatioaanal Theatre-Amsterdam Live，便是受到 NT Live 的啟發而建立的。「阿姆斯特丹劇團現場：數位劇場製作篇」，兩廳院臺灣國際藝術節主辦，2022 年 5 月 4 日。資料來源：https://npac-ntch.org/discover/events/3563-2022TIFA%20。

27 Christina Papagiaonnouli. *Political Cyberformance: The Etheatre* (London: Palgrave Macmillan, 2016), pp. 1-10.

28 同前註。

Live 引發爭議的論證。

　　對於身處亞洲的臺灣觀眾而言，前述爭議都瑕不掩瑜：NT Live 確實讓觀者省去長途旅行的成本，在附近電影院就能觀賞英國頂尖劇院的演出，因此一旦在臺上線便頗具吸引力。甚至於，NT Live 如何運用鏡頭盡現舞臺魅力的手法，也成為臺灣劇場工作者近年最常引以為範例者。以至於當文化部和國家表演藝術中心攜手兩廳院在 2021 年 7 月推動的售票型線上演出《藝 FUN 線上舞臺計畫》時，兩廳院直接將其售票系統 OPENTIX 擴充延伸為線上戲劇播放系統，並名之為 OPENTIX Live，儼然以成為臺灣版的國家劇院劇院現場為目標。不僅如此，我國文化部《藝 FUN 線上舞臺計畫》最早的演出案例，也就是果陀劇團在 KKTIX 平臺推出的《生命中最美好的五分鐘》，也毫無意外的遙遙呼應著 NT Live 的初衷：意圖透過現場直播方式，提供購票上線觀賞的觀眾同步欣賞，創造一種虛擬的觀演雙方「同時共存」的劇場現場感。如是線上直播案例似乎暗示，對臺灣劇場工作者而言，現場拍攝並直播（而非錄影播出）的線上戲劇，至少保證了觀演雙方同時共存的劇場現場性。豈知如是的嘗試比那「不再現場」的「英國國家劇院現場」（甚至其他線上錄影播出的節目）尚且不如；畢竟 NT Live 限電影院或劇院播放戲劇影片，它的受眾之間至少擁有彼此同場的共存感，但在社交距離管理下，後疫情時代臺灣 OPENTIX Live 的觀眾，只能孤獨地守著自己的一方視窗。亦即，社交距離的現實處境讓我們重新認識到，僅僅顧及觀演之間「同時性」，恐難重建劇場「現場性」。所幸臺灣劇場工作者在琢磨如何駕馭鏡頭、思考如何（或要不要）與影像拍攝者合作共事之餘，也在探索其他的線上表演型態，甚至開啟了劇場現場性的新探索。

三、虛擬肉身與數位現場性之間：線上戲劇「新現場」演繹

在本文作者設計的「後疫情時代的（線上）戲劇實況問卷調查」中，受調查者勾選出他們覺得「最友善的線上表演平臺」，調查結果依序為「雲劇場臺灣」（35.3%）；「公視表演廳」（YouTube 23.5%、電視頻道 17.6%）；新加坡實踐劇場線上演出平臺（11.8%）；NT Live 和其他（各 5.9%）（圖六）。對照表一問卷填寫者的填答，總計全部受訪者曾欣賞的線上戲劇中，有十二齣是在「雲劇場臺灣」演出，僅次於老牌「公視表演廳」的十四齣，「雲劇場」儼然本調查中最受臺灣觀眾歡迎的線上表演平臺。不僅如此，表一統整問卷調查臺灣可見線上戲劇節目中，在地表演團體最常使用的演出平臺，也是「雲劇場臺灣」，總計受訪者曾在該平臺演出至少十三齣戲劇節目（錄播／直播和互動式錄播／直播）。換言之，本調查結果初步顯示，最常被臺灣劇場工作者使用（觀和演）的線上表演平臺，竟是民間經營的「雲劇場臺灣」，而非官方的 OPENTIX Live，箇中原委究竟如何？

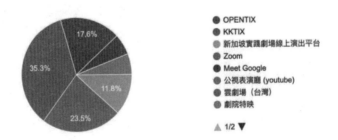

圖六　受調查者在各類線上演出平臺中，勾選最友善者。勾選結果前三名依序是：雲劇場臺灣（35.3%）；公視表演廳（YouTube 23.5%，電視頻道 17.6%）；新加坡實踐劇場平臺（11.8%）。

　　再者，本次問卷受調查者對於「最激賞的線上表演節目」及其原因的回答，分別摘要如：「《光華之君》（公視），導演手法，編劇技巧」「令人激賞都不是因為線上，而是節目本身就好」；「《第五屆全球泛華青年劇本競賽讀劇藝術節》（雲劇場），針對線上表演特性嘗試創作呈現，創意期待」；「《她們的秘密》（自建平臺）的線上互動方式」；「《福爾摩斯探案——國會殺人事件》（Zoom/Google Meet），保有劇場中演員與觀眾即時互相影響的特點，探索場景也做的很細緻」等。其中《泛華讀劇藝術節》為本文作者主辦製作，因逢臺灣疫情三級警戒管理，原訂在華山文創園區舉辦的讀劇藝術節遂改在當時剛引進臺灣啟動營運的「雲劇場臺灣」推出三場得獎作品讀劇表演。[29]《她們的秘密》與《福爾摩斯探案》都是推理劇：《她們》為新加坡實踐劇團的互動式線上節目，在該團自行開發的線上演出平臺推出，臺灣觀眾可跨境購票欣賞；《福爾》則是英國線上節目授權的中文演出，原使用線上會議平臺 Zoom 進行演出，授權後由臺灣工作團隊在兩廳院臺灣國際藝術節 TIFA 中執行演出，並改在 Google Meet 平臺進行。這三個受到問卷調查者青睞的線上戲劇作品在前文表一中暫被分類為「參與式數位現場」的演出型態；如果再加上前述表一中在「雲劇場臺灣」上演的另一類「互動式直播／錄播」線上戲劇，究竟這兩類受問卷填答者青睞的線上表演類型，提供了什麼樣獨特的線上觀劇經驗？它們創造了什麼不同於表一「直播／錄播」線上戲劇的數位現場感？它們又分別描摹出什麼樣的數位劇場概念？本文接下來便將依據前述問卷填寫者的表述，依序以「雲劇場臺灣」的《泛華讀劇藝術節》，以及《福爾摩斯探案》為例，進行個案討論。

[29] 分別是徐堰鈴導演，鄒栢鈞編劇《麻雀（死）在物流貨倉的晚上》，中國文化大學戲劇系擔任演出（2021 年 7 月 16 日）；杜思慧導演，郭宸瑋編劇《亡命紀事：我是誰？》，國立中山大學劇藝系擔任演出（2021 年 7 月 17 日）；何一汎導演，韓菁編劇《新年到來前的二十四小時我們對生活感到厭倦》，國立臺北藝術大學戲劇系擔任演出（2021 年 7 月 18 日）。詳泛華官網： http://wsdc.ncu.edu.tw/festival。

（一）雲劇場臺灣的虛擬肉身群聚與受眾「新現場」

「雲劇場」原是一個在線上觀看藝術與文化表演的數位平臺，由馬來西亞兩位創辦人葉偉良與李浩峰在 Covid-19 肆虐全球初期、馬來西亞戲劇停擺的 2020 年 5 月創立。一年後，高雄藝起文化基金會執行長吳維緯與其簽署合作，啟動「雲劇場臺灣」的經營管理，為臺灣引進一個國際性展演的數位劇場平臺。[30]「雲劇場」進入臺灣視窗成為「雲劇場臺灣」時，正值 2021 年初夏臺灣疫情發展的嚴峻期，經營團隊為了讓這個線上劇場能提供觀者更貼近實體劇場的體驗，進行了若干修改，包含新加入的虛擬觀眾席等。[31]在「雲劇場臺灣」觀看節目，第一印象可能類似前述第一類在 OPENTIX Live 的線上戲劇，兩者都是透過視窗向遠端受眾直播或錄播的戲劇節目。但從受眾端而言，整體觀視經驗卻十分不同前者。首先，「雲劇場臺灣」視窗畫面模擬實體劇場空間概念，分別規劃舞臺區、觀眾席、和會客休息區（lounge）。觀眾可選擇以自己的「虛擬化身」（avatar，如自製頭像或姓名暱稱）入場，在演出前和演出中透過虛擬化身在休息區與其他遠端觀眾乃至前臺工作人員的虛擬化身以文字即時交談，或從觀眾席選按特製的「表情符號」（emoji），對舞臺區的表演示意「鼓掌」「叫好」或其他及時反應，甚至帶動其他觀眾對臺上演出的反應；「雲劇場」的觀者亦可選擇隱藏觀眾席，單純欣賞舞臺區的演出。「雲劇場臺灣」因此提供觀眾之間一個可選擇性的數位互動環境，進而在虛擬的觀眾席建立虛擬的群聚效果，筆者將這類的直播／錄播節目暫名為「互動式錄播」數位戲劇。更重要的是，在「雲劇場臺灣」演出的（直播或錄播）線上戲劇節目，都是限時演出，演出者和觀眾之間儘管因鏡頭／螢幕視窗而相隔絕，但同一個時間進入雲劇場的戲劇受眾間，卻可透過彼此的虛擬肉身同時同步地群聚在數位劇場的虛擬觀眾

[30] 「雲劇場」除了馬來西亞、臺灣平臺，陸續擴充新增新加坡、英國、德國平臺。詳官網： https://www.cloudtheatre.com/tw/。

[31] 周慧玲訪談吳維緯，Google Meet 訪談，2022 年 5 月 10 日。

席裡，因此他們對舞臺區發送「鼓掌」「愛心」「大笑」「哭笑不得」等
emoji，或是彼此在休息區「聊天」，並不同於一般影音串流平臺上的
觀眾留言，因為前者受眾之間並沒有時間差，而是同時同步的。至
此，雲劇場的虛擬觀眾席可以說為每場演出的受眾，創造了彼此「同
時同場」般的共存感，進而翻新了數位劇場那種屬於觀者受眾之間的
「新現場性」。

　　本次問卷填寫人青睞的「第五屆全球泛華青年劇本競賽得獎作品
讀劇藝術節」（簡稱「泛華五」）為例，該活動由本文作者創建主辦於
2015 年，原擬 2021 年 7 月 16 日至 18 日三天在華山文創園區烏梅酒
廠演出該屆競賽三部得獎作品讀劇表演的泛華讀劇藝術節，因演出前
也就是 2021 年 5 月臺灣新冠疫情嚴峻進入三級警戒，儘管沒有限制出
門的所謂封城令，但非同住家人不得群聚，現場演出因觀眾無法群聚
幾乎全面停止，連排練也難以進行。「泛華五」遂與剛落成的「雲劇場
臺灣」合作，有幸成為其開幕節目，並在雲劇場臺灣的創辦人吳維緯
提供技術協助下，由三位讀劇導演率領各自團隊透過線上視訊會議平
臺 Zoom 進行排演並錄製演出內容，再在「雲劇場臺灣」上播出。換
言之，「泛華五」三部得獎作品的讀劇表演，是從排練到演出，全部都
在線上進行，即便最後採取預錄而不是直播，預錄也是由每個演員單
透過自己的視窗，與其他演員以線上互動形式進行演出，再錄下視窗
裡的線上表演，最後再在藝術節期間於「雲劇場臺灣」播出。若說
2021 年 7 月 16 日「泛華五」獲得全球十六個國家觀眾同時登入「雲劇
場臺灣」欣賞首場線上讀劇表演《麻雀（死）在物流貨倉的晚上》，[32]
是後疫情時代臺灣線上戲劇新製作的最徹底範例之一，也不為過，而
它推出的時序幾乎與前述提及的文化部《藝 FUN 線上舞臺計畫》同
時，甚至略早逾一週。[33]

[32] 同前註 30，編劇鄒栢鈞，導演徐堰鈴，中國文化大學戲劇系演出。

[33] 《第五屆泛華讀劇藝術節》演出時間為 2021 年 7 月 16-18 日，略早於文化
　　部《藝 FUN 線上舞臺計畫》率先首演的果陀劇場音樂劇十二天（2021 年

　　猶記得 2021 年 7 月 16 日「泛華五」的《麻雀》讀劇演出當晚，在臺灣全島三級疫情警戒下足不出戶兩個月後，打開電腦，（點擊電子票卷）「走入」雲劇場，映入眼簾的畫面一分為二上下兩區，上方區為舞臺表演區，下方則是觀眾席，右側是休息會客區，左邊提供表演相關訊息。掃視觀眾席熟識者（的暱稱或頭像組成的虛擬肉身），忍不住在右側休息會客區「大聲招呼」（打字問候），寒暄熱切（充滿驚嘆號），很快就引來其他觀眾「側目」，（感覺到觀眾席）議論紛紛，索性對著觀眾席其他熟識者一一「吶喊」（打字），「聞者」莫不熱切「回應」（打字）。演出中，每遇表演精彩處，便迫不及待「鼓掌叫好」（狂按觀眾席各種 emoji 符號），霎時間整個劇場都熱切起來：不僅臺上演的熱切，臺下「叫好聲」響徹雲霄（觀眾席區同時發送無數的各式 emoji 往舞臺區飛舞）。即便演出結束，觀眾仍在休息會客區，熱切的相互招呼交流，直到當晚值班的雲劇場前臺工作人員，禮貌性的提醒，劇場即將關閉，線上受眾才依依不捨的各自按下。

　　當演員和觀眾的肉身成為這場全球大流行的危害之源而被嚴密隔絕，「雲劇場臺灣」模擬實體劇場的空間規劃，提供被隔絕的觀眾一個可虛擬群聚的數位劇場空間，讓參與者重新體認劇場所謂的「現場性」與「共存性」；「雲劇場」創造的線上「現場性」與「共存性」，不僅訴諸觀者與表演者之間的同場共存感，更重要的可能它凸顯了觀者之間彼此同時共存同一空間的現場感。相較於 Opentix Live 的現場直播演出，雲劇場的線上戲劇似乎提醒，受眾之間的群聚互動，恐怕才是形構劇場現場性一個必要卻常被忽略的關鍵。亦即，如果前述 Opentix Live 的直播演出保留了戲劇演出時候觀演雙方的「同時性」，卻因為缺彼此共存的劇場空間感而無法令觀者產生彼此同場的現場感，那麼「雲劇場臺灣」便是藉由數位平臺讓觀眾之間重拾同時同場

7 月 28 日）。詳陳宛倩：〈臺灣邁入付費線上劇場時代！果陀首推線上直播音樂劇〉，《聯合報》，2021 年 7 月 28 日。取自：https://udn.com/news/story/12660/5634715（2022 年 11 月 30 日瀏覽）。

的空間感，進而體認出一種建立在觀者之間的同時同場共存的數位劇場「新現場性」。儘管雲劇場舞臺區的演出可能是預錄的，但觀眾確實而真切地感受到其他觀眾與我共存同在；如是的線上戲劇因而成功創造了「一群人同一時間一起看戲」的社群同場共存感。這種藉由數位科技創造出來的虛擬現場感，令觀者重溫久違的劇場現場性，而且它是如此真實，堪比數位性真實，一種第二度的真實（second real）。更魔幻的是，「泛華五」錄播節目的演出者也受邀和觀者一起「坐」在觀眾席看自己在臺上表演；觀者看著「觀眾席」中表演者的虛擬肉身，再「望」向舞臺區另一組正在演出的表演者的虛擬肉身，更可產生「演員與我同在」的同場共存的現場感。如是的數位（二度）真實與現場感，猶如對劇場現場性的新演繹，創造了後疫情時代的（數位）劇場「新現場」（new liveness）。

　　虛擬肉身和線上戲劇當然不是後疫情時代的產物。劇場演員出身的英國學者 Steve Dixson 曾在其 2007 年的專書《*Digital Performance*》追溯二十世紀末啟動的一系列融合電腦科技於數位媒介或運用網絡空間發展觀演互動的舞蹈和戲劇作品，以及在美術館裡展出的數位裝置藝術。[34]Dixson 指出，這些案例展示數位科技的介入，不僅因為被藝術家大量運用而創造多重表演空間、或借用虛擬現實 Virtual Reality（VR）技術而發展出新的觀演互動模式等，在在挑戰了對於戲劇表演「現場性」、「空間」、「身體」的既有觀念，以及這些被用以界定「戲劇」和「表演」的核心定義。對於這些初期實驗作品，

[34] 如擅長互動機器人與表演裝置的美籍墨裔藝術家 Chico MacMurtrie，自 1992 年開始以「無定形機器人裝置」Amorphic Robot Works 為名的系列作品；詳藝術家官網：http://amorphi-crobotworks.org/。或墨西哥表演藝術家（performance artist）Guillermo Gomez-Pena 從 1990 年開始的系列多媒體表演；詳 Instant Identity Ritual: https://www.youtube.com/watch?v=fIfAk-guplA。或美國肯薩斯大學戲劇系的虛擬實驗中心 Institute for the Exploration of Virtual Reality（ieVR）從 1995 年開始嘗試不同的電腦科技與軟體製作和舞臺表演同步的運用，並制作了 ieVR 首部數位科技音樂劇等等；詳 Adding Machine, a Musical Play: http://www2.ku.edu/~ievr/adding/。

Dixson 援引 Katherine Hayles 的「後人類主義」（post humanism）的概念，延伸討論並指出，電腦科技與界面對今人生活形態的深刻介入，其所造就的所謂「後人類」，並不是那些植入了各種電子裝備與身體的生化電子人，而是指在科技和訊息交換的過程，建構了一種新的具備多重主體感、對於環境有了不同認知的電腦科技媒介使用者。[35]亦即，電子媒介科技改變了人們的空間存在感、擴大了人們的肉身經驗、從而變革了人們對自我、主體、身體的認知；在電子媒介的時代，虛擬真實不僅僅是擬仿，而是確確存在的另一種對真實的感知。

　　儘管 Dixson 對數位表演（digital performance）的系譜論述上溯二十世紀第一個十年的前衛藝術，[36]但他所觀察論述的數位表演，絕大部分被當時的常態劇場拒於門外。原因之一當是實體劇場的管理者或製作人難棄既有資源不顧，更不可能拋開圍繞著劇場建築以及內部座位規劃售票以及營收制度的傳統生產消費結構，遑論反身關注產業模式尚待發展的數位空間裡的表演想像。有趣的是，時隔 Dixson 成書十五年，當 Covid-19 的颶風襲捲全球表演藝術產業，表演場館關閉，表演者無法聚集工作，觀演雙方受到嚴密隔絕，最常見於後疫情時代各國際藝術節的數位表演，恰好是昔日不受國際藝術節策展人青睞的運用現成線上軟體（如 Zoom）等網絡空間發展出來的觀演互動的線上表演。這類線上表演甚至開始與早具市場規模的英國 NT Live 那樣結合影音串流平臺，分庭抗禮。

　　較之 Dixson 所調查的英國線上表演，亞洲新創的「雲劇場臺灣」，似往前邁了一步：它不只提供一個演出和觀賞的數位戲劇平臺，更擬仿實體劇場的運作方式，在數位劇場內（觀眾視窗）規劃擬真的觀眾席和舞臺區，乃至休息會客室，並沿用後臺概念，規劃線上劇場技術協調與舞臺監督，以確保演出團隊順利執行線上演出，又在演出

[35] Steve Dixon. "The Genealogy of Digital Performance." *Digital Performance: A History of New Media in Theatre, Dance, Performance Art, and Installation* (Masschusess, Cambridge: MIT Press, 2015), pp. 37-46.

[36] 同前註。

過程中，提供前臺服務即時為每個觀者提供線上觀劇的技術問題，確保觀劇順暢，也讓劇場前臺服務意外成為線上觀眾容受的一部分，形構線上戲劇的另類前臺表演。亦即，「雲劇場」令表演藝術從業人員和受眾重新感知到，所謂的劇場現場不只是舞臺上的即時表演，尚且包括表演當下每一個執行（技術和行政）層面；表演的完成，也不限於幕啓幕落之間，還應延伸包含觀眾間的同場感。尤其是，當我們的肉身無法群聚，當觀演雙方不可能以肉身同場共存，觀者與受眾透過虛擬肉身而發生的彼此之間的數位互動，似亦足以維繫我們對於劇場「現場性」的欲求，進而創造（或強化）觀眾間既虛擬又真實無比的的同場共存感知。借用 Dixson 之語，「雲劇場」透過電子媒介改變了我們對真實的認知和感受；它看似模擬實體劇場的虛擬現場性，實則正透過線上劇場翻新我們對戲劇現場性的認識，也就是至少它透過受眾彼此之間在數位劇場發生的虛擬互動，創造了一種或可名之為「新現場」的數位劇場新空間感和現場性內涵。進一步說，當實體劇場觀演同時共聚一場的傳統現場性暫時被擱置，雲劇場提醒我們僅僅是觀眾間透過數位科技媒介的虛擬同時共場，不但已足以複製久違的現場感，甚至讓我們重新反省，是否需要對昔日堅持的現場性重新省思？對觀眾而言，是否受眾彼此的共存感，更比觀演雙方的共存感更加重要？

（二）參與式數位現場：後疫情時代虛擬空間裡的觀演移位

2020 年新冠疫情前人們對劇場現場性的認知，主要建構於觀和演兩造在同樣空間和時間裡的共存與互動，那麼後疫情時代不同程度的社交距離管理可說是將人與人之間的肉身互動推向各種更為極端情境，也因此造就了各種線上戲劇更為細緻的差異。亦即，為了在不同程度的社交隔離措施下，在數位劇場中模擬乃至創造劇場的現場性，戲劇演出不僅得運用數位科技透過自己的虛擬肉身和觀眾的虛擬肉身互動，有時候還需藉以和其他演員的虛擬肉身互動，才能完成一場演

出。換言之，後疫情時代的戲劇面臨了不同程度的（觀演雙方的）無法共存，如此近乎絕境的特殊情境，反而激發劇場從業者的各種想像進而發展出若干不同的線上戲劇觀演關係。筆者嘗試以圖七的五種觀演關係，嘗試依序表述：A 為觀演雙方實體同時共存同一空間，如沈浸式／環境劇場演出型態，表演區和觀眾席混融；B 為舞臺和觀眾席區而不隔，如實體劇場鏡框式舞臺觀演雙方的關係。以及 C、D、E 在後疫情時代戲劇工作者為了因應對社交距離的不同程度要求，而透過數位科技發展出來的三種不盡相同的線上表演模式。[37]其中 C、D 是觀和演雙方被視窗或鏡頭隔絕，表演者在無觀眾的劇場群聚並完成演出，再透過鏡頭和數位媒介將演出傳遞遠方的表演受眾；其中 C 為觀眾實體共聚一堂分享一個螢幕（如表一中的 NT Live 或是公視表演廳的電視頻道），而 D 則指個別觀眾單一透過視窗收看遠端表演的線上戲劇模式（如前述雲劇場臺灣或 OPENTIX Live 的線上戲劇）。E 則指在最嚴格社交距離管制下，觀眾無法實體群聚，演員也不同場排練、不同臺演出，而是由個別表演者透過鏡頭和其他表演者完成線上演出，並向個別觀眾傳送其表演者；E 也正是本文最後討論的線上劇場類型。

　　本文表一中第三類定義為「參與式數位現場」的線上戲劇類型，大多屬於圖七 E 式，也就是最嚴格社交管制下應運而生的線上參與式戲劇。在這類線上戲劇表演中，不僅觀眾透過虛擬化身參與表演，表演者之間也同樣是透過虛擬化身或者其他表演者互動以進行排練完成表演，或者獨立完成其單人表演。亦即，無論是觀眾彼此之間、或是觀眾和表演者雙方、乃至表演者相互之間，都是透過虛擬化身來成就彼此互動的線上表演型態；這類表演因而和圖七的 C、D 兩式不盡相

37　線上表演並不始於後疫情時代，早在 1990 年代末便已出現許多不同嘗試。本文主要討論後疫情時代的線上戲劇所指皆是後疫情時代發展出來的實踐，圖七分類闡釋雖特別強調疫情的影響力，實則不少型態延續了疫情之前存在的實驗，但因為疫情的社交管理而產生了更為細緻的區分。

圖七　後疫情時代五種劇場觀演類型，虛線示意實體劇場裡功能區隔的社交樣態；實線代表線上劇場裡，彼此絕對阻隔、無實體群聚的社交樣態。如：A 示意觀演雙方無固定界線的實體沈浸式／環境劇場；B 示意觀演間「區而不隔」，各自守在自己隸屬的舞臺區或觀眾席，如實體劇場裡鏡框式舞臺觀演區隔者。C&D 皆為觀眾和表演者之間不具備實體同場共時的「觀演分離」線上劇場，其中 C 為觀和演雙方可分別進行實體肉身群聚的線上表演；D 為表演者群聚預錄或直播，受眾間不實體群聚，僅能透過個別視窗以虛擬群聚完成觀賞行為的線上直播或預錄的線上演出。E 則為演員相互不同臺，觀眾彼此也不群聚的線上戲劇。周慧玲繪製說明。

同。作者的問卷調查顯示，2020 年到 2022 年間臺灣視窗中至少可以看到三種表演平臺的八齣線上戲劇節目，屬於這類參與式數位現場的表演型態。它們分別是在「雲劇場臺灣」進行錄播的《泛華五》三齣讀劇表演（2021）；新加坡實踐劇團在自架平臺演出的懸疑推理劇《她們的秘密》（2021）和《解密美術館》（2022）；臺灣國際藝術節 TIFA 推出英國惡童劇團在虛擬會議平臺 Zoom 演出的線上互動節目《福爾摩斯辦案：國會殺人事件》中文版，和西班牙藝術家運用影片通信服務平臺 Google Meet 演出的線上互動節目《拾憶》；香港藝術節 HKAF 推出的比利時藝術家使用 Chrome 平臺進行的線上互動節目《TM》等。其中《福爾摩斯辦案》和《泛華五》三齣讀劇表演是本研究問卷

顯示最受調查者激賞的線上戲劇，前者又和新加坡的《她》與《解》同屬推理劇類型，都採取部分預錄部分線上現場的混合式表演型態，並與《TM》和《拾憶》同樣運用 Zoom/Google Meet 等線上會議平臺進行，可說是集表一第三類所有「參與式數位現場」線上戲劇特色於一身。而在 TIFA 節目中的中文版《福爾摩斯辦案》又是由原創團隊惡童劇團（Les Enfants Terribles）授權百老匯的國際戲劇公司「泓洋戲劇」（Harmonia Holdings, Ltd.），再在臺灣招募中文演出執行團隊，不僅進行了一定程度的文化轉譯，且有更多臺灣戲劇產業從業者的介入和參與。綜合以上，本文選擇以《福》為例，作為後疫情時代臺灣視窗中線上戲劇的第三個個案討論。

　　《福爾摩斯辦案》和《她們的秘密》、《解密美術館》、《TM》、《拾憶》這五齣分別來自英國、新加坡、比利時、西班牙的線上戲劇，都是將觀眾放置在節目的中心，以啟動觀眾參與為策略，讓觀眾成為演出一部分甚至直接扮演戲劇角色的參與式線上戲劇。《福》的原創團體是位於倫敦的英國惡童劇團，最初規劃為實體「沉浸式劇場」形態，因新冠疫情爆發無法實體進行遂改為線上演出。它在英國演出的線上版本原以遠端會議應用軟體 Zoom 進行，臺灣中文版演出因應國情改在 Google Meet 進行。中文版《福爾摩斯辦案》改編團隊延續原版規劃，每場演出維持八位觀眾，以確保每位觀眾都能充分參與。演出時，先播放一段福爾摩斯以英語說明自己不克辦案的預錄影片，接著由臺灣招募的演員扮演華生醫生，以中文稱呼線上八位觀眾為偵探，要求觀者協助調查現場並分析案情，在介紹案情之後，穿插播放六段分別由六位英國事先預錄好的嫌犯自我證詞的短片。購票進場的觀眾在演出期間必須打開鏡頭和麥克風，在扮演華生者的引導，以偵探身分進入虛擬的犯案現場搜集證據、檢視六名嫌疑人的證詞，並和其他通常參與的觀眾（偵探）彼此合作，分組進行法醫鑑定等，推論誰是真正的犯案人。最後仍由英國演員扮演的福爾摩斯透過預錄影片宣布根據觀眾（偵探）的分析，宣布真正兇手，再由臺灣演員現場扮演的

華生醫生現身感謝各位偵探們（觀眾）協助破案，演出結束。

　　儘管《福》和《她》、《解》、《TM》、《拾憶》都採用互動式線上遊戲元素，以觀眾參與為特色，但《福》不同之處在於它每場同時有八位觀眾以及一位演員參與，而其他四者則由個別觀眾獨自完成欣賞活動。這便使得《福爾摩斯》每位獨自身處私密環境的個別參與者（一名現場扮演華生醫生的臺灣演員和八名觀眾），不僅透過自己和彼此的虛擬分身（鏡頭拍攝的自己），群聚在一個被刻意佈置成命案現場的遠端會議平臺，觀眾們更需按照演員（華生醫師）指示與分配，擔任起戲劇角色（頂替福爾摩斯的偵探），循序推進開展一樁預設的犯罪調查事件，才能推動並完成一場演出。亦即，《福》的觀眾是以角色之姿參與戲劇情節的推動，觀眾之間以及觀眾和表演者之間雖然不實體群聚，卻透過虛擬替身在數位平臺上持續密切互動、猶如同時同場共存八十分鐘。如是的線上參與式（或線上沈浸式）表演，遂使得這齣參與式數位戲劇成功創造了一種後疫情時代線上戲劇的新（虛擬性）現場感。

　　其次，《福爾摩斯辦案─國會殺人事件》在 TIFA 演出期間，每個演出時段約有八個場次的表演同步進行，也就是同時有八位線上演員扮演八位華生，再加上其他幕後技術人員，總計演出七位（預錄影片）英國演員和十二位線上現場的臺灣演員（含兩位候補演員）以及其他臺灣幕後工作人員十名，加上同時段每場八位觀眾，單一場次八個線上演出現場共計六十四位觀眾，儼然一個實體演出的編制（周，訪談吳，2022）。中文版《福》的演前指引沿用原製作官網作法，除了提供觀看的技術指南，更鼓勵觀眾事先備妥偵探工具、諸如筆記、望遠鏡、福爾摩斯帽等，營造戲劇氣氛。最關鍵的是線上現場演出的華生醫生這個角色，兼揉舞臺監督、說書人、導遊等多重身分，引導觀眾讓觀者不只是旁觀觀眾，更是演出者，其參與情形甚至決定了整個演出的走向與品質。

　　如果前述「雲劇場臺灣」直播或預錄的「泛華五」線上戲劇，因

為別出心裁地模擬實體劇場的空間規劃而帶動觀者之間的密切互動，進而創造一種屬於觀眾之間同場共存的新數位現場性，那麼《福》對於數位戲劇現場性的新演繹，就更為豐富完整：它不僅帶動觀眾之間的互動（分組討論劇中的犯罪事件並合作破案），每場線上演出的現場演員更藉其虛擬肉身引導觀眾參與，再創線上表演中觀演之間同時同場的虛擬共存感與數位現場性。特別值得留意的還有，《福》演出正值 2022 年春臺灣疫情趨緩而表演場館維持全面開放之際，線上戲劇《福爾摩斯》絲毫不受影響而依舊受觀眾歡迎，驗證了線上表演已不再是實體劇場的替代品，而是另成一類的新（線上）戲劇型態。

作為一個成功的線上表演，《福》的形式其來有自，同樣不是後疫情時代的新產物。僅就數位表演一項來說，2011 年英國表演研究學者 Benford 與 Giannachi 在 2011 年聯手出版的專書 *Performing Mixed Reality* 裡，便可找到前期發展脈絡。該書兩位作者論述他們結合自身專長以及資訊工程和社會科學方法，針對 2000 年在英國諾丁漢大學（University of Nottigham）的「混種真實實驗室」（Mixed Reality Laboratory）以及當地藝術團體「爆破理論」（The Blast Theory）的系列實驗作品進行分析。Benford 與 Giannachi 在觀察了一系列運用戲劇／表演概念描述的浸沒式電腦遊戲後，他們指出「在普及計算創造出來的混雜了虛擬和真實的環境裡，觀演關係出現了變化：觀者在開始也許是傳統劇場概念裡的參與觀察者，但卻逐漸變化成為一個表演者，進而決定了表演的動向」。[38]一如前述 Dixion 論述的數位表演，Benford 與 Giannachi 提出的融合數位科技與戲劇和表演概念的科技藝術實驗與理論，在彼時便被認為挑戰了以「現場」定義戲劇的美學底線，使得新冠疫情前十年的實體劇場藝術和數位表演，基本上是分道揚鑣各自發展。如今對照 Benford 與 Giannachi 的記述與 2022 年在臺灣視窗裡看到的中文轉譯的英國線上互動節目，我們會發現兩者神似

[38] Steve Benford & Gabriella Giannachi. *Performing Mixed Reality* (Masschusess, Cambridge: MIT Press, 2011), pp. 69-70.

恍如一脈相承：英國惡童劇團的《福爾摩斯辦案－國會殺人事件》融合推理劇結構和沈浸式劇場型態，猶如提供觀眾一個混雜虛擬和真實的環境，使得後疫情時代的觀者受眾不僅在如是的虛擬空間獲得線上群聚彼此互動的機會，更成為表演者並實際扮演起揭秘推動推理劇劇情的關鍵角色。《福》劇不僅僅是凸顯了觀眾之間同場共存之為劇場現場性的核心意義，觀者甚至在精心安排的演員引導，透過其虛擬肉身進入佈置好的數位劇場，轉身成為戲劇角色之一，與其他觀眾們共同完成戲劇情節的推動。亦即，《福》劇不僅提供了後疫情時代觀者受眾一個線上群聚互動的機會，並以線上互動遊戲之姿，創造了一個觀演密切互動的線上戲劇作品，讓後疫情時代的人們難以迴避這種藉由虛擬肉身所成就的「數位」的「新現場性」。《福》劇和其他本次問卷調查的類遊戲線上推理戲劇在在印證，數位表演在後疫情時代已經堂而皇之成為全球各地國際藝術節中境外節目的主體；這是否暗示了實體劇場和數位表演終於兩造攜手，進而出現和解曙光？

四、小結

2022 年 6 月筆者在設計問卷的末了，設計一個量性問題，請填表人在六個選項中擇一勾選「對後疫情時代戲劇未來展望」，並請受訪者以質性回答各自看法。出乎筆者意外的是，在表演場所每年仍持續正常演出逾半年的臺灣，這份以投入數位表演經驗較有限的資深劇場工作者為主要填表人的問卷裡，竟然有 48%表示期待（會持續探索不同的線上表演形式與平臺）與樂觀（未來將會有很大變革）（圖八）。近半受訪者甚至留下總計逾千字的「對後疫情時代戲劇未來發展預期的看法」：他們或指出「感受到線上表演的限制，需要花長時間論述與發展，以及更大資源挹注與整備」；或覺得線上戲劇「終究是一個代替品」；也有認為「線上表演不會取代實體劇場，但會改變實體劇場的數位化應用」，包括「觀眾的距離」、「觀眾的閱讀等」。不少問卷受調查

者甚至更為明確的指出未來「勢必會開啟新的數位藝術時代，而非現在所謂的線上呈現……只是影像紀錄」；「未來會區分線上演出和實體劇場兩種創作平臺，是不一樣的藝術種類」；「線上表演營利模式有待探索，難度較之實體劇場有過之」；「線上劇場做得好可以擴充受眾，不受地緣限制」等等。更有趣的是，作者詳細比對每一分問卷後竟然發現，對線上戲劇表示樂觀者並非都來自特定年齡群，問卷結果並不符合「越年輕越適應數位平臺」的刻板印象。換言之，在後疫情時代，即便是每年仍然維持七個月實體劇場全面開放、數位劇場實驗有限的臺灣，在兩年半的探索和觀摩後，臺灣的劇場工作者無論自身意願如何，似乎大多樂見線上表演將可能發展成另一種與劇場共存的（新的）藝術種類。

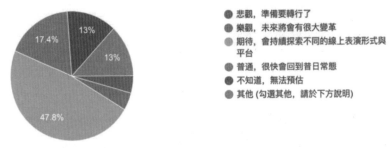

圖八：23 位填表人對後疫情時代戲劇未來展望，有 48.8% 表示樂觀與期待。

　　一如前述問卷調查所示，本文最終目的不是辯論數位化的線上戲劇表演平臺是否（或如何）取代實體劇場，也不在於探討線上戲劇的可能產業模式。本文完成前夕，全民大劇團的謝念祖團長向作者表示，2022 年 7 月的實體演出票房終於衝到了八成滿，可是看到上半年報表損失千萬元臺幣，難免焦慮；[39] 戲劇產業歷經疫情衝擊後如何恢復，仍是一大挑戰。儘管線上戲劇去留的討論者眾，態度不復以往的一味排斥，但距離產業化也仍有一大段距離。凡此種種都說明線上戲

[39] 周慧玲訪談謝念祖，2022 年 7 月 18 日，iMessenger 線上訪談。

劇未來發展如何，仍有待後續觀察。[40]是以，本文意欲指出的並非新興線上戲劇與傳統實體劇場之間的消長，而是想強調僅就臺灣視窗可見的各類線上戲劇類型，這場全球大流行的社交距離管理措施，以及導致實體劇場關閉從業者失業的危機，出人意料地反其道而行地催化了劇場工作者運用數位技術，實驗摸索出各種不同模式的虛擬現場，甚至讓我們重新探問，究竟劇場的現場性是什麼？線上戲劇或許失去了傳統實體劇場中觀演雙方肉身同時共存的現場性，但各種不同類型的數位劇場豈不也透過數位科技創造出虛擬化身而開創出新的屬於觀者之間的共存現場感、甚至透過觀演移位的調度手法，創造了栩栩如生的虛擬現場性？這些虛擬肉身的互動是如此真實，它們是否已然創造了真切無比的數位「新現場性」？如果本文調查的線上數位戲劇正指向觀眾彼此的「同場性」，較之觀演雙方的「同時性」，更能創造所謂的現場感，我們是否已足可藉以重新修訂昔日對劇場核心精神的共存感與現場性的認識？如果延伸沈浸式戲劇的線上遊戲類表演，援引數位科技透過觀演雙方的虛擬肉身而策動受眾參與，進一步創造了屬於數位劇場的虛擬「共存感」與「現場性」，它是否也足以激發未來創作者對下一波戲劇型態提出新的變革？尤其是，線上戲劇是否能如後人類主義所主張者，成為未來國際藝術節以及表演藝術從業者一種「即能提升跨疆域交流又可減少

40 相關報導和討論者眾，如新加坡線上戲劇現況的報導，Nabilah Awang. "Arts Industry Kicks Back Gear, But Not Without A Hitch." *Today*, 26 Feb. 2022. Accessed: https://www.todayonline.com/singapore/ arts-industry-kicks-back-gear-not-without-hitch-1825986 [30 Nov. 2022]）；紐約的報導，Elisabeth Viventellli. "As Venues Reopen, Will Streamed Theatre Still Have a Place?" *The New York Times*, 18 Aug. 2021. Accessed: https://www.nytimes.com/2021/08/18/theater/streaming-the- ater-future.html [30 Nov. 2022].）；或來自德國的觀察，王顥燁：〈後疫情時代，「我們」還需要劇場嗎？〉，《PAR 表演藝術》第 347 期，2022 年 7 月 6 日。取自：https://par.npacntch.org/tw/article/doc/GB9MM8EPJ4?fbclid=IwAR1Y8h5E7dyi3jmoaAwmh0CjI00ZVOaNcf wPfK6JBVYpM5D1SIrPX1nc95c%E3%80%82 2022 年 7 月 7，（2022 年 7 月 7 日瀏覽）。

碳足跡」、雙管齊下的永續生產模式？

2022 年 2 月當英國進入「與病毒共存」劇場全面開放之際，當代蘇格蘭製作人與作曲家 Stephen Langston 回首過去兩年幾乎被 Covid-19 這個全球大流行全面扼殺的表演藝術產業，語重心長的提醒，表演藝術者在政府補助與藝術創意的兩相激盪下進行的各種線上實驗之後，應銘記這段特殊時期曾經的各種線上表演實驗，並不是（傳統劇場的）「替代品」（alternative），而是未來戲劇表演的「添加劑」（additive）。[41]換言之，當 Covid-19 對部分地區表演藝術產業的威脅仍然嚴峻，當全球戲劇產業仍未重新站穩腳步，數位劇場和線上表演平臺的意義不在於它是否能夠取實體劇場而代之（一如劇場從來不曾因為電影的發明而消失），而是它如何記載了表演藝術從業者為了延續劇場特質而創造了那些不同於以往的劇場虛擬化身，進而改變我們對劇場現場性的重新認識？或者說，當我們回首過去兩年半緊盯視窗看著一齣又一齣的線上戲劇表演，也許我們要在乎的不是線上戲劇（比實體戲劇）少了什麼，而是思考它新增了什麼？與其將線上戲劇當作後疫情時代的臨時過客，本文主張更重要的也許是記述這個過程中，線上戲劇如何讓我們重新認識戲劇某些本質？全球大流行的疫病為表演產業帶來的巨大震動，它所造就的也許不是戲劇史上的一段空白，而是一個數位轉折點。

[41] Stephen Longsten. "The Pandemic Nearly Killed Theatre—The Creative Way It Fought Back Could Leave It Sronger," *The Conversation*, 21 Feb. 2022. Accessed: https://theconversation.com/the-pandemic- nearly-killed-theatre-the-creative-way-it-fought-back-could-leave-it-stronger-176185 (30 Nov. 2022).

作者小檔案

周慧玲，國立中央大學特聘教授，英美語文學系專任教授，中央大學戲劇暨表演研究室主持人；美國紐約大學表演研究所博士。1997 年與臺灣劇場人聯手創建創作社劇團於臺北。主要學術著作如《表演中國》，以及收入國外重點學術出版社 Plagrave、Routledge、Harvard Univ.出版之專書論文。主編《表演臺灣彙編：劇本、設計、技術，1943~》二十四冊，2014 年起聯合九所世界重點大學主辦全球泛華青年劇本競賽並擔任競賽主席迄今。聯絡方式：abcd.talk@gmail.com。

參考文獻

文化部：〈《藝 Fun 劇場—精彩上線》表演團隊陪伴民眾「藝」起防疫〉，《文化新聞》，2021 年 7 月 9 日。取自：https://www.moc.gov.tw/information_250_130685.html（2022 年 11 月 30 日瀏覽）。

文化部：〈文化部積極性藝文紓困補助〉，《文化新聞》，2021 年 9 月 22 日。取自：https://www.moc.gov.tw/information_250_136863.html（2022 年 11 月 30 日瀏覽）。

中央社：〈因應疫情升級，文化部宣布藝文場館梅花座〉，《中央通訊社》，2021 年 5 月 11 日。取自：https://www.cna.com.tw/news/firstnews/202105110282.aspx（2022 年 11 月 30 日瀏覽）。

王菲菲：〈當表演藝術與公視相遇：專訪《公視表演廳》黃湘玲製作人〉，公視《開鏡》季刊，2019 年 1 月 31 日。取自：https://medium.com/@PTS_quarterly/ 當表演藝術與公視相遇-8d9027eb9ff8（2022 年 11 月 30 日瀏覽）。

王顥燁：〈後疫情時代，「我們」還需要劇場嗎？〉，《PAR 表演藝術》第 347 期，2022 年 7 月 6 日。取自：https://par.npacntch.org/tw/article/doc/GB9MM8EPJ4?fbclid=IwAR1Y8h5E7dyi3jmoaAwmh0CjI00ZVOaNcfwPfK6JBVYpM5D1S IrPX1nc95c%E3%80%822022 年 7 月 7 日，（2022 年 7 月 7 日瀏覽）。

林育綾：〈全國首個影音平臺！『公視表演廳』80 場演出限時免費看」〉，《ETToday 新聞雲》，2020 年 4 月 16 日。取自：https://www.ettoday.net/news/20200416/1692742.htm（2022 年 11 月 30 日瀏覽）。

林育綾：〈表演劇場不開放觀眾兩大原因：梅花座等於「演一場、賠一場」〉，《ETToday 新聞雲》，2021 年 7 月 8 日。取自：

https://www.ettoday.net/news/20210708/2025927（2022 年 11 月 30 日瀏覽）。

周慧玲：訪談鄒鳳芝，2021 年 5 月 21 日。桃園國立中央大學。

周慧玲：訪談黃湘玲，2021 年 8 月 23 日。電話訪談。

周慧玲：訪談吳維緯，2022 年 5 月 10 日。Google Meet 訪談。

周慧玲：訪談石佩玉，2022 年 6 月 25 日。Google Meet 訪談。

周慧玲：訪談謝佩珊，2022 年 6 月。Email 信件與 I Messenger 訪談。

周慧玲：訪談謝念祖，2022 年 7 月 18 日。iMessenger 訪談。

陳宛倩：〈臺灣邁入付費線上劇場時代！果陀首推線上直播音樂劇〉，《聯合報》，2021 年 7 月 28 日。取自：https://udn.com/news/story/12660/5634715（2022 年 11 月 30 日瀏覽）。

國家表演藝術中心、國立臺灣博物館、國家電影及視聽中心：《如何推動後疫情時代博物館、美術館、表演藝術官舍及各文化館舍之數位策展、線上藝文、數位行銷與服務專題報告》，中華民國立法院第十屆第二會期教育及文化委員會，2020 年 11 月 26 日。

Awang, Nabilah. "Arts Industry Kicks Back Gear, But Not Without A Hitch." *Today*, 26 Feb. 2022. Accessed: https://www.todayonline.com/singapore/arts-industry-kicks-back-gear-not-without-hitch-1825986 (30 Nov. 2022).

Benford, Steve & Gabriella Giannachi. *Performing Mixed Reality*. Masschusess, Cambridge: MIT Press, 2011.

Dixon, Steve. "The Genealogy of Digital Performance." *Digital Performance: A History of New Media in Theatre, Dance, Performance Art, and Installation*. Masschusess, Cambridge: MIT Press, 2015, pp. 37-46.

Gilbert, Stephen. "Peers Voice Fears for Covid-19's `Acute Impact'on Performing Arts," a letter to Rt Hon Oliver Dowden MP, UK Parliament, 20 May 2020. Accessed: https://www.parliament.uk/business/lords/media-

centre/house-of-lords-media-notices/2020/may-20/peers-voice-fears-for-covid19s- acute-impact-on-performing-arts/ (20 Sep. 2021).

Guibert, Greg & Lain Hyde. "Analysis: Covid-19's Impacts on Arts and Culture." *Covid-19 REFLG Data and Assessment Working Group of Covid-19 Weekly Outlook*, 4 Jan. 2021. Argonne National Library. Accessed: https://www.arts.gov/sites/default/files/COVID-Outlook-Week-of-1.4.2021.pdf (20 Sep. 2021).

Langston, Stephen. "The Pandemic Nearly Killed Theatre—the Creative Way It Fought Back Could Leave It Stronger." *The Conversation*, 21 Feb. 2022. Accessed: https://theconversation.com/the-pandemic-nearly-killed-theatre-the-creative-way-it-fought-back-could-leave-it-stronger-176185 (30 Nov. 2022).

Miah, Andy. "A Critical History of Posthumanism." In *Medical Enhancement and Posthumanity*, edited by Gordijn, Bert & Chadwick, Ruth. Springer, 2008, pp. 71-94.

Papagiaonnouli, Christina. *Political Cyberformance: The Etheatre.* London: Palgrave Macmillan, 2016.

Rurale, Andrea & Matteo Azzolini. "The Impact of Covid-19 on the Future of Performing Arts: A Survey of Top Industry Executives in Europe and the US." *MAMA The Art of Managing Arts*. SDA Cocconi School of Management. 17 Nov. 2020. Accessed: https://www.sdabocconi.it/upl/entities/attachment/REPORT.pdf (1 May 2021).

Rurale, Andrea & Matteo Azzolini. "The Impact of Covid-19 on the Performing Arts Sector." *MAMA The Art of Managing Arts.* SDA Cocconi School of Management. 3 Dec. 2020. Accessed: https://www.sdabocconi.it//upl/entities/attachment/EXECUTIVE_SU MMARY_RICERCA_COVID.pdf (1 May 2021).

Viventelli, Elisabeth. "As Venues Reopen, Will Streamed Theatre Still Have

a Place?" The New York Times, 18 Aug. 2021. Accessed: https://www.nytimes.com/2021/08/18/theater/streaming-the-ater-future. html (30 Nov. 2022).

參考劇目

《TM》，2022 年 2 月 26 日-3 月 27 日。Alexander Devriendt 編劇導演，《第 50 屆香港藝術節》，比利時 Ontroerend Goed 劇團製作。http://www.ontroerendgoed.be/en/projecten/tm/。

《拾憶》（*Recall*），2022 年 3 月 8-13 日。Francesc Serra Vila 創作，英語場表演；譚天、于明珠，中文場演員，2022 臺灣國際藝術節。BEatHome Festival 特約製作，May 8th, 2020 首演。http://www.fserravila.com/recall-full-video.html。

《機器超人》（*To be a Machine*），2022 年 3 月 23-26 日。Mark O`Connell 及愛爾蘭正點劇團 Dead Center 編劇，Bush Moukarzel& Ben Kidd 導演, Dead Center 製作，《第五十屆香港藝術節》。首演於 2020 年愛爾蘭都柏林市，《2020 都柏林藝術節》2020 Dublin Theatre Festival 特約製作。https://www.deadcentre.org/tobeamachine。

《暗黑珍妮》（*Jeanne dark*），2021 年 10 月 14 日。文本／導演：瑪莉詠・席耶菲 Marion Siéfert，艾蓮娜・德・羅弘斯編舞／主演，齊菲爾特製作公司與歐貝維利耶國家戲劇中心共同製作，兩廳院《2021 秋天藝術節》。原訂首演於 2020/10/2-18，巴黎春天藝術節 Festival d'automneà Paris。https://www.festival-automne.com/en/edition-2020/marion-siefert-jeannedark。

《福爾摩斯辦案：國會殺人事件》（*Sherlock Holmes: An Online Adventure-The Case of the Hung Parliament*），英國惡童劇團 Les Enfants Terribels 製作。https://lesenfantsterribles.co.uk/

shows/sherlock-holmes-online-adventure/

《她們的秘密》，2021 年 5 月 31 日-6 月 6 日。新加坡實踐劇團製作。
https://practice.org.sg/zh/the-bride-always-knocks-twice-killer-secrets-ch/

《將進酒食樂章》線上決定版，2021 年 9 月 30 日-10 月 3 日。許佰昂
編劇導演。臺北佰優座劇團製作，2021 臺北藝術節首演，雲劇場
臺灣。

《麻雀（死）在物流貨倉的晚上》，2021 年 7 月 16 日。鄒棓鈞編劇，
徐堰鈴導演，中國文化大學戲劇系演出。第五屆全球泛華青年劇
本競賽得獎作品讀劇藝術節，國立中央大學主辦，雲劇場臺灣。
http://wsdc.ncu.edu.tw/festival。

《亡命紀事：我是誰？》，2021 年 7 月 17 日。郭宸瑋編劇，杜思慧導
演，國立中山大學劇藝系演出。第五屆全球泛華青年劇本競賽得
獎作品讀劇藝術節，國立中央大學主辦，雲劇場臺灣。
http://wsdc.ncu.edu.tw/festival。

《新年到來前的二十四小時我們對生活感到厭倦》，2021 年 7 月 17
日。韓菁編劇，何一汎導演，國立臺北藝術大學戲劇系演出。第
五屆全球泛華青年劇本競賽得獎作品讀劇藝術節，國立中央大學
主辦，雲劇場臺灣。http://wsdc.ncu.edu.tw/festival。

戲劇與文化研究：
以跨文化互文性作爲初探

倪淑蘭
國立臺灣藝術大學跨域表演藝術研究所客座副教授

Theatre and Cultural Studies: A Preliminary Research on Cross-Cultural Intertextuality

Miranda Shu-lan NI
Visiting Associate Professor, Graduate Institute of Transdisciplinary
Performing Arts, National Taiwan University of Arts

摘　要

　　臺灣自推動文化創意產業近 20 年以來，受到各領域學者的重視與研究，然不少學者認為成果有待加強，特別是在符號的設計與創意上更是有待拓展。以研究者目前的觀察而言，同樣受到多元文化影響的亞洲國家中，日本的戲劇作品較常出現跨文化元素，不僅劇場與電影如此，更包括日常的電視劇，而近年韓國更是異軍突起。是何種歷史脈絡使得日本與韓國的創作者將異國文本當成自身文化，從而經過挪用、吸收與融合的過程，擴充該國文化的定義？而臺灣的創作者除了搬演異國文本，是否在自創的作品中亦能自由引用異國文本，使之成為作品的象徵符號，產生多層次的互文性？更進一步來說，異國文化符碼是否能出現在日常的電視劇或其他再現文本，象徵所謂的異國文本已儼然成為臺灣的文化語彙及內涵？本文以日韓的影視作品對照當中的跨文化符碼的使用，如何為國家累積文化資本，成為文創中的亮點產業。相較來看，臺灣是否也有類似發展，以跨文化符號進行跨國觀眾的拓展，並為國家累積文化資本？

　　本文以符號學與互文性的角度分析日本與韓國戲劇如何引用異國文本，從而創造新的再現手法與文化內涵。因此本文分析的跨文化戲劇並非西方經典的搬演或改編，而是在作品中交織異國文本與本國文本，透過互文性對其再現對象產生新的連結與意義。如此看來，全球化並非僅具有殖民主義的刻板印象，亦可能成為創造新文化的契機，進而對人類議題建立更深、更廣的探索。基於此觀點，本文延伸萊辛（Gotthold Ephraim Lessing）於 18 世紀提出的戲劇構作，提出「文化構作」一詞，闡述文化具有類似戲劇構作之意涵，在潛移默化中影響在地的文化創新，豐富臺灣的文化內涵與再現。

關鍵詞：文化研究、跨文化戲劇、互文性、文化資本、文化符碼、戲劇構作、文化構作

一、研究動機

　　研究者對跨文化符號的注意來自於生活的觀察，現實生活中存在著多元文化與各種族群，但卻極少同時出現於臺灣的各種再現文本，各個族群的再現大多數是各自表述。魏德聖的《海角七號》（2008）與《賽德克巴萊》（2011）是少數認真刻劃臺灣在地多元族群共存事實的電影，其他具代表性的文本則包括林懷民的《關於島嶼》（2018）、林麗珍的《醮》（1995）；這些作品出現漢民族與原住民族等文化符碼的並置與拼貼。本文想提問，假使同為本地的多元文化符碼都不容易形成跨文化再現，異國文化符碼又如何能出現在各種文本呢？[1]於此討論的跨文化再現指的不是已經存在許久的搬演或改編，而是在新創作品中運用跨文化符碼，不但呈現生活中多元文化的事實，更因跨文化文本互文性的交織，對臺灣文化的表意實踐產生新的意涵。尤其臺灣近20 幾年推廣文化創意產業，有各領域學者注意到經過這些年的努力，成果實在有待加強，並且提出需要以他國為學習的對象，這當中不乏注意到符號的關鍵因素。[2]由此看來，符號的使用不僅是文化創意產業的關鍵，並決定文化的深度，畢竟兩者互為因果。因此本文藉由戲劇

[1] 感謝兩位審查委員給予寶貴意見，本論文得以改善之前論述不足之處。其中一位委員提出論文關照的議題極為龐大，宜再聚焦討論。研究者深知此挑戰，當中一些議題甚至需要著書才能面面俱到。因此就本論文之篇幅，深化本文提出的文化構作與戲劇構作之關聯，並增刪個案，使討論更有串聯。另外，本文第一段提出原住民文化意在凸顯，若與其他文化（例如漢文化）出現在同一作品，可以視為臺灣跨文化的互文再現，例如林懷民的《關於島嶼》、林麗珍的《醮》。本文主旨不在於討論原住民文化，而是以此舉例，引發讀者思考臺灣多元文化如何可以彼此互文，進而吸取外來文化符碼，形成跨文化再現，不僅再現多族群共存的事實，亦豐富創作的文化符號。

[2] 莊元薰、王藍亭：〈從符號表意到跨文化溝通：以符號學觀點探討台灣文創商品的設計和推廣〉，《創新與經營管理學刊》第 9 卷第 2 期（2020 年 12月），頁 9-21。

類藝術（包含電影、電視、舞臺劇）跨文化符碼的使用，以進行文化研究，尤其聚焦於布迪厄（Pierre Bourdieu）提出的文化資本，由此探討臺灣戲劇類的文化創意產業所呈現的文化意涵：吸收他者文化與轉化的能力以及在國際舞臺展現的實力。筆者在進行文獻回顧時，發現臺灣關於文化資本論述的運用較多存在於社會學與教育等相關領域，而極少出現在文化創意產業等議題，運用於表演藝術領域更是鳳毛麟角，因此筆者希冀以文化資本的角度進行臺灣戲劇的文化研究能提供不同觀點。

關於上述議題，有學者不約而同提出日本與韓國是臺灣文創可學習的對象。[3]而本文作者近幾年特別注意到日本的再現文本當中豐富的跨文化符碼，這極可能和日本從明治維新時期就積極向各國取經有關，我們可以從許多的大河劇看見日本邁向國際化的歷史，例如《篤姬》（2007）與《龍馬傳》（2010）均呈現江戶時期美國黑船事件（1853），以及一連串歐洲各國強迫日本開國的歷史。在兩劇的情節中，生動刻劃日本由上至下學習國際化所帶來的措施、掙扎與挑戰。政府與民間意識到國家要強大，不僅是捍衛所謂的傳統精神，更必須向「敵人學習」、青出於藍，以實力致勝。不僅大河劇如此，現代劇例如《半澤直樹》（2013）等亦探討美國資金與國際經濟對日本產業的影響。由是看來，日本的戲劇文本再現了國家面對國際化、全球化時所歷經的努力以及向外學習的歷程。

而近年更有韓國在影視界的異軍突起，在使用跨文化符碼上顯現純熟手法，更企圖以電影打造文化大國的形象。[4]從以上之觀察，本文

3　莊元薰、王藍亭：〈從符號表意到跨文化溝通：以符號學觀點探討台灣文創商品的設計和推廣〉；郭秋雯：〈韓國邁向文化強國的過去、現在與未來〉，「朝鮮半島風雲一甲子：韓戰 60 年紀念學術研討會」（2010 年 6 月，臺北：政治大學國際事務學院韓國研究中心）。

4　劉新圓：〈韓流、韓劇、以及南韓的文化產業政策〉，《國政研究報告》，2016 年 11 月 1 日。取自：https://www.npf.org.tw/2/16277 2016/11/1（2023 年 10 月 10 日瀏覽）。郭秋雯：〈韓國邁向文化強國的過去、現在與未來〉，

要從以下兩個議題探討跨文化符碼與文化資本的關係：（一）日本與韓國再現文本的跨文化符碼、（二）從戲劇構作到文化構作。本文以符號學、互文性與文化資本作為研究方法。這些主題各自都能成為獨立的議題，目前的發現只能說是以管窺天，因此把論文題目命名為初探。雖然不少地方還需要再加強，但筆者認為在這次會議中提出議題，獲得的回饋與建議，將有助於日後的研究。[5]在此必須說明，跨文化符碼的使用並非決定作品優劣的絕對條件，因為許多優秀的影視作品並不一定採用跨文化符碼。本文主要以文化資本的角度，探討國際影視市場的現象：近年來因使用跨文化符碼而成為文化資本的作品。同時，跨文化符碼是最明顯的跨文化現象，尚有隱形的跨文化因素影響影視的創作手法，例如韓國電影大量使用好萊塢式的敘事手法，日本電影《鬼滅之刃》（2021）使用西方神話學英雄之旅的結構。然因本文著重的跨文化現象是跨文化符碼的運用，以此探討作品藉由跨文化符碼的使用，企圖在全球化的語境中贏得跨國觀眾的共鳴。因此不在此討論敘事手法、或是跨國合作的作品。

　　本文作者何以特別注意跨文化符碼的運用，首先來自於上述提到的，臺灣再現文本較少使用跨文化符碼，因此以本文開啟研究者以文化符碼做為戲劇的文化研究初探。同時，符號的豐富某種程度代表作品的深度與廣度，符號的堆疊決定創作者的手法，而跨文化符碼更牽涉到符號的出處、歷史與全球化交換的過程，是值得長期關注的議題。

二、文獻探討與研究方法

　　如前所述，有學者注意到日本與韓國在文化創意上的優異表現，

頁 150。

[5] 感謝與談人林偉瑜教授與多位與會學者的建議及鼓勵，本文內容得以改善。

為國家帶來可觀的收入，例如：「據 Pricewaterhouse Coopers（PWC）資料，2014 年全球娛樂與媒體市場（Entertainment and Media Market）的規模為 1 兆 8,652 億美元，其中，韓國市場的規模為 518 億美元，佔全球市場的 2.8%，成為全球 10 大市場。」[6]而日本方面，「文化創意產業在 2019 年全球的市場規模高達 1 兆 2,000 億美金，其中日本約 1,000 億美金左右，占全球比例 8%左右。」[7]這足以顯示兩國的軟實力，[8]為國家累積足夠的文化資本。而在臺灣方面，由文化部發布的《臺灣文化創意產業發展年報》將臺灣的文化創意產業與英國、韓國及日本對照，做出以下總結：「總歸來說，相較英國及韓國等主要國家文化創意產業的發展，在 COVID-19 疫情前，我國文創產業在營業額及外銷金額表現之波動幅度相對較大，穩定性相對較低，顯示我國文創產業發展策略多為單點突破，缺乏整體性的戰略思考與規劃，此部分亟需透過文創相關產業產、官、學、研等各界共同思考戰略的擬訂。」[9]然而這分報告並未將臺灣的文化創意產業之收入放在全球的脈絡下作參照，而僅提出臺灣方面需要作的努力。

　　「文化資本」一詞由布迪厄提出，布氏認為文化資本給予個人在社會地位上獲得優勢，涵蓋的資本包括：具體化形式（embodied state）、客觀化形式（objected state）與制度化形式（institutional state），[10]「指由知識、語言、思考模式、行為習慣、價值體系、生活

6　河凡植：〈政府角色與政企關係：以韓國文創產業發展為例〉，《台灣國際研究季刊》第 12 卷第 4 期（2016 年 12 月），頁 156。

7　河凡植：〈政府角色與政企關係：以韓國文創產業發展為例〉，《台灣國際研究季刊》第 12 卷第 4 期（2016 年 12 月），頁 156。

8　郭聖哲：〈硬實力中的軟實力與銳實力：戰爭中的非軍事力行動〉，《復興崗學報》第 112 期（2018 年 6 月），頁 32。

9　文化部：《國內外文化產業訊息及趨勢分析雙月報》，110 年第 3 期（2021 年 7 月），頁 110。取自：https://stat.moc.gov.tw/statisticsresearchlist.aspx（2023 年 10 月 10 日瀏覽）。

10　Pierre, Bourdieu. "The Forms of Capital," in *Handbook of Theory and Research for the Sociology of Education*, eds. John Richardson. (Westport, CT: Greenwood, 1986), pp.16-17。陳青達、鄭聖耀：〈文化資本與學習成就之相

風格或慣習等組成的形式。」[11]雖然布氏的觀念通常被運用在社會階級的文化資本差異，但本文認為足以解釋國際間文化創意產業顯現的差異現象。因此本文延伸文化資本理論的適用對象，將其運用在國家的影響力。個人的文化資本能集結成國家的文化資本，個人以文化資本跨越社會階級，而國際各國之間也存在各種霸權與階級，文化資本則賦予國家提升國際地位與影響力。[12]關於這一點，莊元勳與王藍亭更進一步提出符號的跨文化溝通能力：

> 臺灣自 2002 年開始積極發展文化創意產業，成功帶動國人對文化的重視以及於相關產業的投入。然而在近 20 年的「文創」熱潮下，該產業內外銷產卻停滯而無法發生突破性的成長，與鄰近韓國、中國的文化產業相比就更加相形見絀。本研究認為，文創產業的對外發展應置於符號的跨文化溝通視野下探討之〔…〕。[13]

值得注意的是，莊元薰和王藍亭特別注意到關鍵在於「符號的跨文化溝通」，兩位作者以電影為例：

> 近來研究也明確指出，電影是第一個讓某國文化商品取得國際市場顯著支配性的文化產業。此亦說明了近年韓國文創產業在影視產品的帶頭下進軍歐美市場所造成的佳績。臺灣文創商品需要的不只是優異的符號設計，更需致力於符號溝通的路徑，透過影視戲劇、社群平臺影音視頻，以及各種圖文宣傳行銷，

關研究：以雲林縣國民小學六年級學生為例〉《新竹教育大學學報》第 25 卷第 1 期（2008 年 6 月），頁 80。

[11] 陳青達、鄭聖耀：〈文化資本與學習成就之相關研究：以雲林縣國民小學六年級學生為例〉，頁 81。

[12] Pierre Bourdieu. "The Forms of Capital," p. 22.

[13] 莊元薰、王藍亭：〈從符號表意到跨文化溝通〉，頁 9。

> 讓設計師精心產製的文化符號得以在接收端獲得正確的解釋意
> 義，即符號表意、溝通與認同的無礙進行，進而造成文化認同
> 以及文化消費。[14]

文中提到的符號表意與本文提到跨文化符碼的運用是一體兩面的課題。兩位作者同時注意到，符號的成功也有賴於接收端的解讀：

> 再精心設計的文化符號，若無法在接收端獲得正確的解釋，也
> 是徒勞無功的。〔…〕設計者必須具備對符號表意的理解、我
> 者／他者的相互建構、以影視產品傳遞符號解釋與認同所需之
> 先備知識，以及落實深度文化之指涉〔…〕。[15]

本文提出的案例，所運用的跨文化符碼之所以成功，便是立足於該符碼傳達了文化意涵，並為他者所接受。以下將論述此一觀點。

三、日韓的跨文化文本與文化資本

近年來日本與韓國在文化創意產業的表現上引人矚目。例如，日本的《鬼滅之刃》在疫情中異軍突起，成為 2020 年全世界的票房冠軍，全球票房達 517 億日圓（約新臺幣 131 億元），在全世界約 45 個國家上映。[16]

而韓國的《寄生上流》（2020）贏得多項國際影展大獎，兩國的電視劇更在 Netflix 上時常成為收視保障，為國家帶來驚人的經濟效益，而《紐約時報中文網》記者這樣報導韓國電影產業的蛻變：「韓國的導演和製片人說，他們多年來一直在研究好萊塢〔…〕，在採用和改善

[14] 同前註，頁 17。

[15] 同前註。

[16] 文化部：《國內外文化產業訊息及趨勢分析雙月報》，頁 37。

講故事公式的同時，將獨特的韓國元素添加進來。〔…〕韓國就從西方文化的消費者轉變為一個娛樂業巨頭，以及主要靠自身能力出口文化的國家。」[17]由上述日本與韓國的影視案例可以判斷，他們藉由戲劇的共同語彙建立了跨國的新族群（觀眾一詞已不足以精確形容數位時代的接受者所累積的觀影經驗，他們擁有共同的語彙，形成某一族群，數位世代的觀者也擁有足夠的影響力，以話題與趨勢影響產業推出何種主題產品。）再藉由 Netflix 設立的影視平臺推波助瀾，吸引各國大量觀眾的現象看來，在無形中推動了跨國觀眾累積對某類敘事手法以及符號的熟悉度。個人與國家憑藉資源掌握由藝術／數位建構的新世界，而如何使用跨文化符碼作為共同語彙，使觀眾解讀產生的互文性，可以說是掌握了某種文化資本。

蒂費娜・薩莫瓦約（Tiphaine Samoyault）在《互文性研究》一書中提出各種互文手法，包括引用、拼貼、暗引、戲仿等等，[18]本文主要分析「引用」這種手法，如何達到跨文化符碼的溝通。以下以《在車上》（2021）舉例。這部電影改編自村上春樹《沒有女人的男人》（2014），獲得多項奧斯卡提名，敘述一位劇場導演到廣島執導舞臺劇《凡尼亞舅舅》（1897），他因為有青光眼不能開車，因此聘用一位女司機。主角失去妻子，女子失去母親，在旅程中漸漸揭露彼此過往的傷痛。電影以《等待果陀》（1952）與《凡尼亞舅舅》兩個劇本指涉劇中人物的生命情境，而因情節發生於廣島，指涉日本於二次世界大戰遭遇的核彈攻擊，舞臺劇與地名的符徵意味著個人傷痛與國家傷痛的交織互文。故事雖是發生在日本，卻以歐美的經典文本象徵日本個人與家國的創傷經驗，進而企圖訴諸人性普遍的失落經驗，以日本在地

[17] Choe Sang-Hun：〈從防彈少年團到《魷魚遊戲》：韓國文化如何席捲世界〉，《紐約時報中文網》，2021 年 11 月 4 日。取自：https://cn.nytimes.com/asia-pacific/20211104/squid-game-korea-bts/zh-hant/（2023 年 10 月 10 日瀏覽）。

[18] 蒂費娜・薩莫瓦約（Tiphaine Samoyault）著，邵煒譯：《互文性研究》（天津：人民出版社，2002 年）。

故事結合異國經典，從而達到普遍性。

又例如吉永小百合主演的《如果和母親生活》（2015），敘述經過第二次世界大戰的女主角連續失去丈夫與兩位兒子，鏡頭不時出現天主教玫瑰念珠與聖母態像，指涉女主角猶如聖母失去摯愛的兒子，而兒子亦可象徵為窮兵黷武者的代罪羔羊。第二次世界大戰時常成為日本影視作品的議題，究竟日本是受害者或加害者，這部電影以母親的受苦無形中給出答案，對日本的軍國主義不做批判性的強烈控訴，卻透過尋常百姓的生活煎熬娓娓道來，更以宗教性的符碼勾勒出多層次的互文：受難並非只是被動承受無可逆轉的事實，若與其他受難者的經驗互文，可能會產生出乎意料的洞察，使得受難具有正面的意義、普世的訊息。這部作品不選擇以日本常見的宗教符號再現受難，而是源自西方的天主教十字架意象，具體呈現受難是人類共同的經驗，而非侷限於少數族群。同時，基督的生命並非終止於受難，而是復活，這給與受難者有盼望的動力，因而超越了受害者的身分，無論觀眾是否具有基督信仰，「復活」的涵義卻是可以各自解讀而產生意義。除了這部作品，日本近年的電影與電視劇時常出現教堂的符碼：例如《嫌疑犯 X 的獻身》（2008）、《白夜行》（2006）、《龍馬傳》（2010）等等。又有《刑警 ZERO》（2020）引用威廉・布萊克（William Blake）的詩作《天真之歌》（*Songs of Innocence and of Experience*），《潘朵拉——永遠之命》（2014）引用聖經、三位一體、聖母瑪利亞等神學概念；除了引用西方經典與符號的作品，亦有電視劇《民王》（2015）引用中文典故「管仲之交」等等情節。令人好奇的是，日本基督徒僅占極少數，何以與基督宗教相關的符號卻頻頻出現在流行文化的文本中。因篇幅所限，無法一一分析上述作品，但僅是列舉，就可一窺跨文化符碼在日本文本的**普遍**現象。

使用基督宗教符號的手法亦出現在韓國的影視作品中。例如電影《聖殤》（*Pieta*, 2012）無論是英文片名或是海報設計，均引用自米開朗基羅（Michelangelo）的同名雕像，並獲得當年威尼斯影展（Venice

Film Festival）金獅獎。在此以電影海報的構圖簡述劇情，當中這對母子其實沒有血緣關係，躺在女子懷中的年輕男子不知道自己的身世，他擔任討債集團的打手，曾經對這位女性親生兒子討債，而使後者被迫自殺，這位婦女為了復仇來到年輕男子家中，謊稱是他的親生母親，取得他的信任並給予他濃烈的母愛，一段時日之後竟然在他面前被人綁架墜樓而死，也讓他嘗到失去摯愛的痛苦。雖然這段意外其實是女子的策畫，她並沒有真的死去，但卻令該男子感受椎心之痛，因而反省自己過往的錯誤，開始向受害者一一贖罪。這個充滿愛恨情仇的複雜劇情，因引用宗教的經典聖像，似乎是向人性的黑暗與救贖致敬，而產生了耐人尋味的意涵。韓國其他跨文化文本互文性的引用，還包括驅魔電影系列例如《黑祭司》（2016）等以神父為主角，向歐美驅魔電影致敬。同時，在上述分析日韓的作品，可得知跨文化符碼的運用，是在敘事的結構與過程中產生意義而得以成功，亦即是前文提到的跨文化的隱形影響——亞里斯多德式（Aristotelian）的敘事結構。

　　由以上的比較，本文企圖印證：符號能壓縮許多意涵集於一身，具有多重指涉，為洞悉符號所指的接收者產生一目瞭然的意義；而符號從個人作品、個人風格變成普遍性或跨國的共同符號，必須經歷夠久的過程與階段才能達成。正如莊元薰和王藍亭以皮爾斯（Charles Sanders Peirce）的符號學（semiotics）為例所述：

> 皮爾斯把符號分為像似符號（icon）、指示符號（index）和規約符號（symbol），其中規約符號的象徵性最高，卻是最能且最常用以攜帶文化意義的載體。然而規約符號往往需經學習而得知，接收者如未經習得即無法解釋出符號發送者欲表達的象徵意涵，而造成了詞不達意或意義減損的溝通困境，當然也就無所謂文化認同可言。[19]

[19] 莊元薰、王藍亭：〈從符號表意到跨文化溝通〉，頁 16。

此種須經過學習而熟知符號的文化意涵過程，正是布迪厄提及的需要
經過長時期的學習而累積，方能成為無形資產的文化資本。回應到臺
灣的情況，如何培養對符號的敏銳與創作力，就必須將其視為文化的
課題，聚焦來說，把符號的意義生產視為文化載體的一部分。不僅將
臺灣在地明顯的文化符碼（例如選擇桐花象徵客家文化的用意、百步
蛇象徵排灣族祖靈等等符號），更需學習其他國家的文化符號，例如存
在於繪畫等視覺文化、表演藝術文化、經典文本等等。這些議題其實
等同於回顧臺灣歷經百年來的國際化與全球化過程中，所吸收到的他
國文化養分，如何轉換成臺灣的文化實力（亦可稱為文化資本）。這個
過程非常傳神地由戲劇學者林偉瑜以「文化體質」形容，她以臺灣的
跨文化劇場為例，提出此一詞表達了文化吸收力的過程。[20]

四、從戲劇構作到文化構作

相較於日韓的影視作品，臺灣電影以跨文化作為個人作品主題或
手法的則相對不多，較為人矚目的首推李安以及侯孝賢。李安的作品
涵蓋臺灣、西方、印度等文本，且獲得無數國際獎項，身為導演的功
力備受肯定。然因李安的作品已有不少他人的研究文獻，故不列入本
文的研究對象。又如侯孝賢的《珈琲時光》（2003）引用跨文化文本，
例如盧米埃兄弟（frères Lumière）的《火車進站》（*L'Arrivée d'un train
en gare de La Ciotat*, 1896）、桑達克（Maurice Sendak）的繪本等。[21]亦
有熊芃比較侯孝賢與蔡明亮在其作品中對西洋古典藝術的挪用。[22]電

20 林偉瑜：〈【Reread：再批評】《千年舞臺，我卻沒怎麼活過》——演出的
「觀看」與跨文化製作的再思考〉，《表演藝術評論台》，2021 年 7 月 2
日。取自：https://pareviews.ncafroc.org.tw/comments/0c3bbcb1-f293-49b6-
9f0e-059ba0549592（2023 年 10 月 10 日瀏覽）。

21 林文淇：〈《意外的春天》與《珈琲時光》的「套層密藏」詩學〉，《藝術學
研究》第五期（2009 年 12 月），頁 79-110。

22 熊芃：《電影／藝術：尚－盧・高達、侯孝賢與蔡明亮之電影中藝術作品的

視劇則有《實習醫師鬥格》，戲中出現多首西洋歌曲、人物引用西方經典，然而該劇卻創下民視開播以來最低的收視率。[23]整體而言，臺灣影視作品中跨文化符碼的出現似乎不似日韓普遍，而相關的研究亦不多見。同時，較引起研究者關切的是，何以臺灣的戲劇類文本較不多見跨文化符碼的運用，反而可見於流行文化文本，例如周杰倫 MV《以父之名》（2003），出現饒舌、類似電影《教父》（*The Godfather*, 2003）的符碼、誦經、天主教祈禱手勢等等，其他 MV 亦出現跨文化互文的手法。周杰倫不僅在藝術手法上受到重視，在商業上亦取得可觀成績。臺灣與日本、韓國，近年皆受到全球化影響，何以臺灣影視作品較少出現跨文化符碼，或這方面的研究相對較少，都是值得關注的現象。研究者不想一語輕易帶過此現象，反倒以臺灣關於跨文化戲劇的研究，試圖探討此現象背後可能的原因。雖然臺灣舞臺劇作為文化產業的一環，其規模不能與影視產業相提並論，但是在研究上，反倒出現值得注意的洞見。例如前述林偉瑜提出的「文化調整體質」，出現在她回應許仁豪一篇關於回應京劇跨文化現象的文章中。

許仁豪在〈京劇在台灣的不可承受之重──從《千年舞台，我卻沒怎麼活過》與《樓蘭女》談京劇的當代性與跨文化〉批判跨文化戲劇製作時，出現文化權力不對等以及文化殖民的現象。[24]林偉瑜則提出不同的觀點論述跨文化製作的複雜面向，更提出「力促一個具有能動性、反省性和彈性的文化調整體質，應不失為一種應對的策略」[25]。在本文以日韓的影視作品分析過程中，顯現出這兩國在歷經國際

挪用》（臺北：國立臺灣大學外國語文學碩士論文，2018 年）。

[23] 資料來源：https://zh.wikipedia.org/zh-tw/%E5%AF%A6%E7%BF%92%E9%86%AB%E5%B8%AB%E9%AC%A5%E6%A0%BC（2023 年 10 月 10 日瀏覽）。

[24] 許仁豪：〈京劇在台灣的不可承受之重──從《千年舞台，我卻沒怎麼活過》與《樓蘭女》談京劇的當代性與跨文化〉，《表演藝術評論台》，2021 年 4 月 22 日。取自：https://pareviews.ncafroc.org.tw/comments/b1b32f9e-b435-4327-8485-7f2b20955fa6（2023 年 10 月 10 日瀏覽）。

[25] 林偉瑜：〈【Reread：再批評】《千年舞臺，我卻沒怎麼活過》──演出的

化與全球化的過程中，展現了某種的「文化調整體質」，不僅主動向西方學習成功的敘事結構、符號溝通的手法，更保留本身的獨有文化符碼，而能在眾人皆使用類似的手法中異軍突起。這個過程反應出林偉瑜提出的「能動性、反省性和彈性的文化調整體質」。其過程並不涉及不可公開的獨門絕活，而是有系統地透過策略，融入於日常的教育與流行文化，得以在長時間的實驗與驗證中，淬鍊出成功的方法，而後再現於文化創意產業中。這種「文化調整體質」，牽涉到向他者學習的能力，可說是累積文化資本的先決條件：經由觀察而建立判斷力，篩選所需的文化內容、認出本身有礙的體系而排除，需要經過改革的過程等等。這樣的觀察就不會將視野放在單一作品的創意、某個產業的符號表象，而是更深層的動態過程：文化的吸收、學習、轉化與新創。

從前幾段的分析本文試圖論證，日本藝術家將西方強勢國家的文化元素發揚光大，甚至青出於藍，例如《鬼滅之刃》運用坎伯（Joseph Campbell）的英雄旅程結構、《在車上》及《假如和母親生活》處理日本二次大戰敏感議題，探索本國的軍國主義，一反過去以受害者自居的姿態，走出創傷並展開新視野，並且以跨文化符碼建立普遍性。這種反躬自省顯示出內在的軟實力，對外則展現在優異的作品上，進而影響觀眾，內外兼具的實力是具體的文化資本。這樣看來，全球化並非僅具有殖民主義的刻板印象，也可能成為創造新文化的契機，進而對人類議題進行更深、更廣的探索。臺灣亦經歷過被殖民的階段，近年更因全球化而大量接收外來文化，如何能將這些異文化轉化為文化資本是值得關切的議題。正如前文所述，文化的演變是漫長的過程，牽涉到觀察、判斷與策略，這是何以學術研究顯得如此重要的原因。從日韓的影視案例可見出，兩國的政策與產業有意識地向西方學習、主動研究本國的文化特色。而臺灣面對文化的轉變並非完全處於被動狀態，其中隱而未顯的現象亟需經由研究，彰顯臺灣可

「觀看」與跨文化製作的再思考〉。

能已累積的文化資本，畢竟臺灣接觸異文化的洗禮已累積百年之久，對臺灣人民以及在地文化產生何種衝擊與成果，都是值得探索的課題。本文提出「文化的戲劇構作」（cultural dramaturgy，以下簡稱文化構作）回應至此爬梳的課題。

「戲劇構作」（dramaturgy）一詞由德國劇作家萊辛（Gotthold Ephraim Lessing）提出，他擔任漢堡國家劇院（Hamburgische Staatsoper）「顧問」期間，為每次的演出寫劇評，並提出戲劇構作一詞統稱戲劇創作的方方面面：包含編劇手法、結構、理論、演員表演、劇場對國家發展的重要性等等，並成書《漢堡劇評》（*Hamburg Dramaturgy*, 1767），成為後世理解戲劇作為專門藝術的經典之一。戲劇構作歷經三個世紀的發展，已達致跨領域與全球化的影響：出現音樂、舞蹈、電影構作等詞，遍及世界多國，同時也為戲劇構作帶來新的意義。[26] 例如，匈牙利籍的戲劇構作專家卡塔琳·特蓮雀妮（Katalin Trencsényi）提到「新戲劇構作」的觀念，將構作一詞的運用從微觀的創作舞臺作品，擴充到探討對社會所應負起的責任。[27]

思及戲劇對社會的影響力，令我們連結到布雷希特（Friedrich Brecht）的戲劇構作，布氏提出史詩劇場的奇異化美學，用意在推翻亞里斯多德式的戲劇所帶來的移情作用，要被動的觀眾成為積極思考的人，進而改善社會與世界。無論是布雷希特或特蓮雀妮引用她的老師瑪麗安·凡·柯克侯芬提出的「新戲劇構作」，都凸顯戲劇與人類群體淵遠流長的關聯，跳脫戲劇構作的實踐對象僅限於舞臺作品，更包括作品之外的更大脈絡，包含作品訴求的對象，亦即生活於文化中的每個個體。研究者將這種戲劇構作影響力的循環擴大，不僅限於舞臺、社會，更進一步擴充至孕育舞臺以及個人的文化載體，顯現出文

[26] Magda Romanska, ed. *The Routledge Companion to Dramaturgy* (UK: Routledge, 2015), p. 6.

[27] 卡塔琳·特蓮雀妮，〈無痕戲劇構作七原則〉，收錄於陳慧珊主編，《跨界對談 17：2022 表演藝術研究國際學術研討會論文集》（臺北：國立臺灣藝術大學跨域表演藝術研究所，2023 年），頁 307。

化的生產與創新的過程，類比為一種戲劇構作，並在本文中提出「文化構作」，以探究文化在傳承、蛻變與創新的過程，類似戲劇構作過程中的探索、建構、磨合、成形等階段，並探討由戲劇構作衍生而來的文化構作對戲劇研究與文化創新的合宜性。

我們通常把戲劇構作運用在分析戲劇、舞蹈、音樂、電影等藝術，是藝術家有意識地進行創作的過程。而我們很少將文化視為一種「創作」，然而藝術家創作的來源與素材是來自於文化這個更大的載體，是某種文化表意，也對所處之地的文化產生影響，互為因果、源源不斷。從這個角度來看，藝術的戲劇構作，亦是某種文化構作，而放大看來，將文化視為創作，無論是有形的器物、或是無形的精神層面，例如「日常的信念、價值觀和生活型態」[28]也可從中見到構作的過程。可以是個別、也是集體創作的過程，是潛意識也是有意識而為之的過程。既然是一種創作，必有表意過程，那麼它也會有構作的過程。本文把這過程與現象，用戲劇構作來類比，來突顯文化積極與動態的面向，並展現文化中的個體也具有主動性與能動性，而非僅是被動接受文化的消極對象。

臺灣受到特殊的政治因素影響，認同論述長期以來陷於幾種框架，戲劇的奇異化手法能突破認同的瓶頸，帶動新的認同視野，進而推動新的文化表意實踐。由此，戲劇構作不僅限於有形的劇場創作，更跨入日常生活中的「認同」與「創造」，身處多元文化的臺灣民眾能在解構與建構的兩種戲劇構作中進行文化構作的大工程，這或許呼應了前引林偉瑜提出的：「力促一個具有能動性、反省性和彈性的文化調整體質」。這種新體質是具備文化資本的先決條件，若以跨文化戲劇作為一種文化資本，進而掌握參與國際社群的話語權，這種文化展演就是新的戲劇文本、新的戲劇構作與文化構作。而跨文化符碼的創造力何以與文化構作有關？在此引用莊元勳及王藍亭的看法：「一個越能夠

[28] 柏格（Peter L. Berger）編著，王柏鴻譯，《杭廷頓&柏格看全球化大趨勢》（臺北：時報文化，2002 年），頁 19。

攜帶文化意義的象徵符號，越需要經習得方能解釋。因此，本研究歸結文創產業中創造符號的能力與掌握表意溝通的能力同等重要，不可偏廢。」[29]此觀點呼應布迪厄強調教育的重要性，是需要長期投資才能達致。這些能力的學習必須透過教育、媒體、日常生活等環節達到，也就是本文提出的「文化構作」，透過潛移默化或是有意為之而達到。同時，跨文化符碼對本地產生的意義與影響，並非只停留在短期的經濟效益，而是更長遠的文化資本。

五、結論

最後，筆者要引用英國文化研究學者 Ann Gray 的話總結本文的寫作動機，以及大量引用流行文化文本的用意：「我們必須努力找到進入大眾論述的方法」，並思索學術界對自己時代的貢獻。[30]而進行跨文化符碼的研究僅是研究者計畫長期努力的起步。

本文提出的「文化構作」在原有的文化研究方法上，加上戲劇研究中戲劇構作的方法，以凸顯一地文化轉變與新創的過程。這過程有賴該地人民的行動力，民眾並非一味地被動由所謂的時代趨勢所左右，而是具有影響文化創新的行動個體，他們或許不需要像藝術家一樣創作出作品，但他們經由理解藝術家作品中的手法與意涵，進而支持作品，無形中肯定了作品的文化內涵，因而形成強化某種文化價值觀與表意。從本文分析日韓影視跨文化符碼的個案可見出，文化具有構作的面向，這些藝術家學習並選取跨文化符碼，表現了對異文化的理解力與吸收力，且以作品代表本國文化如何廣納百川豐富了自身文化。日韓藝術家在面對異文化的符號有所吸收與取捨，這種判斷力猶如林偉瑜提出的「文化調整體質」，吸收異文化成為自己文化的一部

[29] 莊元薰、王藍亭：〈從符號表意到跨文化溝通〉，頁 20。

[30] Ann Gray 著，許夢芸譯：《文化研究、民族誌方法與生活文化》（臺北：韋伯，2007 年），頁 287。

分，進而累積成文化資本。這種進行吸收、轉化、創作的過程即是一種文化構作。文化體質、文化構作、文化資本，環環相扣、綿延循環。

　　戲劇構作是對導演、編劇或作品全面性的分析與論述，本文運用在文化轉變與新創的各個面向的統稱，試圖以文化構作進行較全面性地探索，爬梳文化歷經調整與適應，進而創新的過程，可以涵蓋民眾主動與顯而易見的文化面向，也可以分析悄然進行的文化影響。本文以日韓影視作品中的跨文化符碼作為案例分析，初探文化構作作為研究方法的可能性，微觀地面項可以影響臺灣戲劇類作品的發展，宏觀地視角可以運用在分析臺灣歷經國際化、全球化的過程，接觸西方、日本等文化，近年更受到印度與韓國文化的影響，這些或是明顯或是默默影響國人的思維與行為。其實文化構作的現象早已存在，有無形中自然而然進行的，也有刻意為之的；各學門以各種理論分析文化現象，本文則以文化構作一詞涵蓋說明文化互動的過程與結果。本文以文化構作一詞，分析各種文化互動時，可能產生的衝突、互惠與蛻變。而民眾產生了何種文化新體質，進而建立文化資本，鬆動有限的文化認同、族群認同，進而在國際社群中呈現新的文化表意、認同表意，這是研究者未來繼續以文化構作試圖延續之處。文化構作作為研究方法能進行分析，作為實踐方法則能影響創作，進而豐富文化的創生，兩者互為循環。文化構作的跨文化學習需要對文化具有敏銳度，包括察覺文化的優缺面，需要長期的學習，不僅有助於建立認同，所獲得的文化實力更有利於創作，也就是文化資本，用以擴充國力，回應在更寬廣的認同，並具體呈現在文化創意產業上。

作者小檔案

倪淑蘭，美國德州理工大學跨領域藝術研究博士，曾任教於臺灣藝術大學表演藝術研究所、德州理工大學哲學系與戲劇系，現為臺灣藝術大學跨域表演藝術研究所客座副教授，主要研究專長為戲劇與文化研究、跨領域藝術。聯絡方式：nishulan@yahoo.com.tw。

參考文獻

Ann Gray 著，許夢芸譯：《文化研究、民族誌方法與生活文化》，臺北：韋伯，2007 年。

Choe Sang-Hun：〈從防彈少年團到《魷魚遊戲》：韓國文化如何席捲世界〉，《紐約時報中文網》，2021 年 11 月 4 日。取自：https://cn.nytimes.com/asia-pacific/20211104/squid-game-korea-bts/zh-hant/（2023 年 10 月 10 日瀏覽）。

文化部：《國內外文化產業訊息及趨勢分析雙月報》，110 年第 3 期（2021 年 7 月）。取自：https://stat.moc.gov.tw/statisticsresearchlist.aspx（2023 年 10 月 10 日瀏覽）。

卡塔琳·特蓮雀妮（Katalin Trencsényi），〈無痕戲劇構作七原則〉，收錄於陳慧珊主編，《跨界對談 17：2022 表演藝術研究國際學術研討會論文集》，臺北：國立臺灣藝術大學跨域表演藝術研究所，2023 年。

林文淇：〈《意外的春天》與《珈琲時光》的「套層密藏」詩學〉，《藝術學研究》第五期（2009 年 12 月），頁 79-110。

林偉瑜：〈【Reread：再批評】《千年舞臺，我卻沒怎麼活過》——演出的「觀看」與跨文化製作的再思考〉，《表演藝術評論台》，2021 年 7 月 2 日。取自：https://pareviews.ncafroc.org.tw/comments/0c3bbcb1-f293-49b6-9f0e-059ba0549592（2023 年 10 月 10 日瀏覽）。

河凡植：〈政府角色與政企關係：以韓國文創產業發展為例〉，《台灣國際研究季刊》第 12 卷第 4 期（2016 年 12 月），頁 155-180。

柏格（Peter L. Berger）編著，王柏鴻譯：《杭廷頓&柏格看全球化大趨勢》，臺北：時報文化，2002 年。

莊元薰、王藍亭：〈從符號表意到跨文化溝通：以符號學觀點探討台灣文創商品的設計和推廣〉，《創新與經營管理學刊》第 9 卷第 2 期（2020 年 12 月），頁 9-21。

許仁豪：〈京劇在台灣的不可承受之重——從《千年舞台，我卻沒怎麼活過》與《樓蘭女》談京劇的當代性與跨文化〉，《表演藝術評論台》，2021 年 4 月 22 日取自：https://pareviews.ncafroc.org.tw/comments/b1b32f9e-b435-4327-8485-7f2b20955fa6（2023 年 10 月 10 日瀏覽）。

郭秋雯：〈韓國邁向文化強國的過去、現在與未來〉，「朝鮮半島風雲一甲子：韓戰 60 年紀念學術研討會」，2010 年 6 月，臺北：政治大學國際事務學院韓國研究中心。

郭聖哲：〈硬實力中的軟實力與銳實力：戰爭中的非軍事武力行動〉，《復興崗學報》第 112 期（2018 年 6 月），頁 29-48。

陳青達、鄭聖耀：〈文化資本與學習成就之相關研究：以雲林縣國民小學六年級學生為例〉，《新竹教育大學學報》第 25 卷第 1 期（2008 年 6 月），頁 79-98。

蒂費娜・薩莫瓦約（Tiphaine Samoyault）著，邵煒譯：《互文性研究》，天津：人民出版社，2002 年。

熊苨：《電影／藝術：尚–盧・高達、侯孝賢與蔡明亮之電影中藝術作品的挪用》，臺北：國立臺灣大學外國語文學碩士論文，2018 年。

劉新圓：〈韓流、韓劇、以及南韓的文化產業政策〉，《國政研究報告》，2016 年 11 月 1 日。取自：https://www.npf.org.tw/2/16277 2016/11/1（2023 年 10 月 10 日瀏覽）。

Bourdieu, Pierre. "The Forms of Capital," in *Handbook of Theory and Research for the Sociology of Education*, eds. John Richardson. Westport, CT: Greenwood, 1986, pp. 241-258.

Romanska, Magda, ed. *The Routledge Companion to Dramaturgy*. UK: Routledge, 2015.

影像資料

山田洋次：《如果和母親生活》，松竹映畫，2015 年。

林懷民：《雲門舞集—經典台灣（關於島嶼、薪傳、稻禾）》，金革，
　　2018 年。

林麗珍：《行者》，臺聖，2015 年。

金基德：《聖殤》，Next Entertainment World，2012 年。

奉俊昊：《寄生上流》，勁藝，2020 年。

姜棟元：《黑祭司》，采昌國際多媒體，2016 年。

宮崎葵：《篤姬》，博影，2007 年。

吾峠呼世晴：《鬼滅之刃》，木棉花，2021 年。

福山雅治：《龍馬傳》，緯來日本，2010 年。

堺雅人：《潘朵拉–永遠之命 SP》，WOWWOW TV，2014 年。

堺雅人：《半澤直樹》，KKTV，2013 年。

菅田將暉：《民王》，朝日電視臺，2015 年。

澤村一樹：《刑警 ZERO SP》，朝日電視臺，2020 年。

濱口龍介：《在車上》，東昊影業，2021 年。